V. 2504. parte
3.

22097

OBSERVATIONS

SUR

L'ARCHITECTURE.

OBSERVATIONS
SUR
L'ARCHITECTURE.

Par M. L'ABBÉ LAUGIER, des Académies d'Angers, de Marseille & de Lyon.

A LA HAYE;

Et se trouve à Paris,

Chez DESAINT, Libraire, rue Saint Jean de Bauvais.

M. DCC. LXV.

AVERTISSEMENT.

Tout n'est pas dit sur l'Architecture. Il reste un vaste champ aux recherches des gens de l'Art, aux observations des amateurs, aux découvertes des hommes de génie. Il a fallu beaucoup de temps pour que l'esprit créateur, en combinant l'agrément avec le besoin, franchît le prodigieux intervalle qui se rencontre entre la cabane rustique & un palais d'ordre corinthien. Il a fallu plus de temps encore pour qu'un raisonnement juste écartât de cette belle invention les désordres & les irrégularités d'une imagination licencieuse.

Les Egyptiens ont esquissé l'Architecture pesamment, les Grecs l'ont dessinée avec beaucoup de grace, les Romains l'ont exécutée avec force & majesté. Les premiers

ont étonné par la grandeur des masses, & leurs formes ont été sans agrément. Les seconds ont brillé par la pureté des contours & ont inventé les plus belles formes. Les derniers, simples imitateurs des précédens, n'ont fait que profiter de leurs inventions & les adapter à leurs usages. Le génie avoit atteint la perfection de fort près sous le régne d'Alexandre, l'imitation avoit mis la copie presque à l'égalité du modéle sous le régne d'Auguste. On trouve pourtant dans les monumens les plus beaux de ces temps fameux des preuves, que l'Art n'avoit point encore été suffisamment assujetti à l'empire de la raison & du goût.

Ceux qui inventent ont trop de difficultés à vaincre, pour qu'il ne leur échappe ni imperfection ni défaut. Ceux qui ne font qu'imiter prennent le bon & le mauvais du modéle, sans se douter qu'il soit

AVERTISSEMENT. vij

dans le cas d'être rectifié, croyant au contraire que tout est justifié par l'autorité de l'exemple. Voilà pourquoi les Grecs & les Romains ne nous ont pas transmis une Architecture sans tache. Il auroit fallu qu'après eux, de nouveaux progrès attirant un raisonnement plus juste, eussent éclairé leurs défauts, introduit la critique dans l'observation de leurs ouvrages, & empêché que leur célébrité ne donnât lieu à l'erreur d'usurper le crédit des régles.

Il arriva une révolution toute contraire. Comme c'est le sort de tous les imitateurs de demeurer au-dessous de leur modéle, lorsqu'ils ne voient pas au-delà; comme en toutes choses l'exécution ne va jamais aussi loin que l'idée, les successeurs de Vitruve ne pensant que d'après lui, bien loin de marcher en avant vers la perfection, firent plusieurs pas en arriere; &

la décadence étant toujours bien plus rapide que le progrès, l'Architecture avoit déja beaucoup dégénéré sous Constantin, fondateur à Rome des basiliques du Sauveur & de S. Pierre : elle n'étoit presque plus reconnoissable sous Justinien, qui fit bâtir Sainte Sophie à Constantinople : elle devint tout à fait barbare dans les siécles suivants.

Sous Charlemagne, il n'étoit plus question ni de choix dans les formes, ni d'exactitude dans les proportions, ni de pureté dans les ornemens. Tout étoit sauvage & abatardi. Trois siécles après il se fit un effort général pour sortir de cet état d'ignorance & de grossiereté. On n'avoit pratiqué jusques-là qu'une maniere lourde dont on voit encore le mauvais effet dans nos plus anciennes Eglises. On passa tout à coup à l'extrémité opposée. On n'employa dans l'Art de

AVERTISSEMENT.

bâtir que le ton le plus léger, la maniere la plus svelte, la hardiesse la plus intrépide. Ce furent des édifices artistement percés à jour, des murs en découpure, en filigramme où tout paroît excessivement foible, & où tout est d'une solidité incompréhensible.

Cette singuliere Architecture supposoit un oubli total des anciens ordres grecs. C'étoit un sistême tout différent, un caractere tout opposé. La seule fantaisie de l'Architecte déterminoit les formes, les proportions & les ornemens. Pour faire mieux que les autres, il ne falloit qu'enchérir sur leur hardiesse & chamarrer l'ouvrage un peu plus.

Enfin une révolution inespérée fit renaître l'Architecture antique. Les ruines de l'ancienne Rome en avoient heureusement conservé les traces. On les examina, on en approfondit les rapports, on trouva

AVERTISSEMENT.

ce fiftême préférable à tout autre. Cette découverte coincida avec le projet de rebâtir la Bafilique de Saint Pierre du Vatican. Les Bramantes, les Perugin, les Sangalle, les Raphael, les Michel-Ange employérent toute la force de leur génie à égaler dans la conftruction de cet édifice les merveilles de l'antiquité. Leur exemple excita l'émulation, & leur fuccès fit loi. La France reçut de l'Italie ce nouveau code d'Architecture, & toutes les autres Nations l'adopterent après elle.

La révolution fut affez prompte, malgré les préjugés à vaincre & les obftacles à furmonter : tant le vrai beau a d'empire fur nos fens! Mais en reftaurant ainfi l'Architecture gréque, il a fallu deux fiécles de tentatives & d'effais avant de parvenir à la remonter au point où elle étoit anciennement. La France a eu la gloire de produire

AVERTISSEMENT. xj

le premier morceau qui pût soutenir le parallele avec les monumens antiques les plus célébres; c'est la colonnade du Louvre. Ce bel Art déjà perdu en Italie, & qui partout ailleurs a fait jusqu'à présent peu de progrès, s'est maintenu, a même beaucoup gagné en France, & nous pouvons nous flater d'en être aujourd'hui au moins où l'on en étoit à Rome du temps de Vitruve.

C'est donc à nous de faire présentement ce qui auroit dû être fait après lui. Jugeons sévérement les bons ouvrages de nos Artistes. Ne leur passons aucun défaut. Exigeons qu'ils nous rendent raison des formes, des proportions, des ornemens; ou plutôt tâchons de leur applanir les difficultés de la théorie. Joignons nos réflexions à leur expérience, afin que l'espace qui est entre nous & la perfection soit parcouru plus aisément & plutôt.

AVERTISSEMENT.

C'eſt l'objet des Obſervations que je donne aujourd'hui au public.

J'y traiterai d'un grand nombre de choſes qui concernent l'Architecture, & ſur leſquelles peut-être on n'a pas eu juſqu'à préſent des idées aſſez préciſes. Il s'en faut bien que j'aye épuiſé la matiere. L'Architecture a tant de parties, & la perfection d'un ouvrage quelconque dépend de tant de circonſtances, qu'un ſage Obſervateur ne peut tout au plus qu'en choiſir quelques-unes dans un détail infini.

TABLE
DES CHAPITRES.

PREMIÉRE PARTIE.

THÉORIE DES PROPORTIONS. p. 1

CHAP. I. *En quoi consistent les proportions.* 5

CHAP. II. *Des proportions générales dans l'intérieur des Bâtimens.* 14

CHAP. III. *Des proportions générales sur la façade extérieure des bâtimens.* 22

CHAP. IV. *Des proportions des parties avec le tout, sur la façade extérieure des bâtimens.* 29

TABLE

CHAP. V. *Des proportions des parties avec le tout dans l'intérieur des bâtimens.* 34

CHAP. VI. *Des proportions des parties entre-elles.* 43

SECONDE PARTIE.

Des inconvéniens des ordres d'Architecture. 77

CHAP. I. *Inconvéniens des ordres d'Architecture dans les dehors des bâtimens.* 81

CHAP. II. *Inconvéniens des ordres d'Architecture dans les dehors, relativement à notre climat & à nos usages.* 90

CHAP. III. *Inconvéniens des ordres d'Architecture dans les plans qui ne sont pas rectangles.* 99

CHAP. IV. *Inconvénients des ordres d'Architecture dans l'intérieur des bâtimens.* 110

DES CHAPITRES.

CHAP. V. *Inconvéniens des ordres d'Architecture dans les dedans, relativement à quelques usages particuliers à nos Eglises.* 119

TROISIEME PARTIE.

De la difficulté de décorer les Eglises gothiques. 129

QUATRIEME PARTIE.

De la maniere de bien tracer le plan d'un bâtiment. 152

CHAP. I. *De l'assiéte ou de la situation des bâtimens.* 154

CHAP. II. *De la forme des bâtimens.* 119

CHAP. III. *De la distribution dans les bâtimens.* 198

CINQUIEME PARTIE.

Des monumens à la gloire des Grands Hommes. 226

TABLE
SIXIEME PARTIE.

De la possibilité d'un nouvel ordre d'Architecture. 251

CHAP. I. *Conditions du Probléme.* 254

CHAP. II. *Moyens de résoudre le problême.* 265

CHAP. III. *Exécution d'un ordre François.* 216

SEPTIEME PARTIE.

Des voutes & des couvertures. 283

Fin de la Table des Chapitres.

OBSERVATIONS

OBSERVATIONS
SUR
L'ARCHITECTURE.

PREMIÉRE PARTIE.

THÉORIE
DES PROPORTIONS.

Les proportions sont si essentielles en Architecture, qu'un bâtiment bien proportionné, n'eût-il d'ailleurs d'autre mérite que le bel appareil des matériaux, fera toujours de l'effet, tandis que l'ornement prodigué à un édifice sans proportions ne sçauroit réussir. Sans la connoissance des proportions on peut être appareilleur habile, décorateur ingé-

A

nieux, on ne sera jamais véritablement Architecte.

Cette connoissance a son application a une infinité de choses. La masse de l'édifice, ses subdivisions dans l'intérieur & dans les dehors, le choix de l'ordonnance relativement au genre & au caractere, l'accord des parties avec le tout, & des parties entr'elles, tous ces objets sont du ressort de la science des proportions. Chacun d'eux demande une attention particuliere, de la part de l'Architecte, attentif à bien proportionner son ouvrage. Il doit méditer & combiner beaucoup, pour que rien n'altére ce bel assortiment, cette douce harmonie, cet ensemble juste, sans lesquels les matériaux les plus riches ne présenteront jamais un ordre de choses d'où il résulte un effet satisfaisant.

Personne n'est plus éloigné que moi du dessein de nuire à la réputation de nos Architectes. Je leur connois des talens supérieurs. J'applaudis volontiers à leur célébrité ; mais je crois que la science des proportions est absolument ignorée du plus grand nombre. Car je n'appelle point science des proportions, la connoissance de tenter celles qui ont été

pratiquées par les Architectes anciens & modernes, de celles dont l'esclavage de la mode & l'esprit imitateur ont fait passer l'habitude des maîtres aux éléves, de celles qui n'ont d'autre principe & d'autre régle qu'un exemple hasardé par un premier homme de génie, & suivi par un torrent de Copistes sans discernement.

Cette connoissance n'est proprement que l'histoire des erreurs, trop long-temps dominantes dans un Art dont tout le monde vante les progrès, & qui pourroit bien n'être encore que dans son enfance.

La science des proportions doit être appuyée sur des fondemens plus solides. Il faut que dans tous les cas un raisonnement juste & précis nous fasse distinguer dans l'échelle indéfinie des dimensions, celles qu'on peut choisir, celles qui sont à rejetter. Tout ce qui n'a pas ce caractere est routine & pratique, & ne sçauroit être honoré du nom de science.

Les Livres d'Architecture exposent & détaillent les proportions usitées. Ils n'en rendent aucune raison capable de satisfaire un esprit sensé. L'usage est la

seule loi que leurs Auteurs ont suivie, & qu'ils nous ont transmise. L'usage a un empire certain dans les choses de convention & de fantaisie; il n'a aucune force dans les choses de goût & de raisonnement. Ne faisons point un crime aux Architectes de cette ignorance. Généralement parlant, la Théorie des Arts n'est point l'affaire des Artistes. Leur devoir se borne à en perfectionner les procédés. C'est aux Philosophes à porter le flambeau de la raison dans l'obscurité des principes & des régles. L'exécution est le propre de l'Artiste, & c'est au Philosophe qu'appartient la législation. Il seroit sans doute plus avantageux que le même homme fût Philosophe & Artiste; mais a-t-on assez de génie ou assez de temps pour être tout?

J'entreprends de rendre aux Architectes un service que personne ne leur a rendu. Je vais lever un coin du rideau qui leur cache la science des proportions. Si j'ai bien vû les choses, ils en profiteront. Si j'ai mal vû, ils me reléveront, la matiére sera discutée & la vérité se fera jour.

CHAPITRE PREMIER.

En quoi consistent les proportions.

1°. Les proportions sont des rapports de grandeurs. On entend par rapport de grandeurs la commensurabilité de deux dimensions, dont la plus grande contient la plus petite un certain nombre de fois. Lorsque de deux grandeurs que l'on compare, la plus grande contient la moindre, ou ce qui revient au même, lorsqu'un terme est multiple ou sous multiple de l'autre un certain nombre de fois sans aucun reste, le rapport est juste, parce que la commensurabilité est exacte. Si au contraire de deux grandeurs que l'on compare, la plus petite est contenue dans la plus grande un certain nombre de fois avec un reste, le rapport cesse d'être juste ; ou plutôt il n'y a plus de rapport, parce qu'il y a incommensurabilité ; c'est-à-dire qu'on ne peut trouver de mesure commune aux deux grandeurs. Ainsi 3 est en rapport avec 6, il est en faux rapport avec $7\frac{11}{19}$.

Or comme l'essentiel de la proportion

consiste dans la justesse du rapport ; il faut regarder comme un principe certain, qu'il ne sçauroit y avoir de proportion entre deux grandeurs incommensurables. Cependant si on vouloit se donner la peine de mesurer les dimensions générales & particulieres des Édifices, mêmes les plus fameux, on y trouveroit des incommensurabilités sans nombre.

2°. A ne considérer que la justesse du rapport, toutes les proportions dans les grandeurs commensurables sont également bonnes. Mais ce rapport peut avoir un autre mérite que la justesse. Il peut être plus ou moins sensible ; ce qui nous présente une gradation du bon au meilleur. De deux rapports également justes, celui qui est plus sensible est certainement préférable à celui qui l'est moins. Reste à connoître ce qui constitue la sensibilité plus ou moins grande du rapport des grandeurs.

En comparant deux dimensions exactement commensurables, il faut considérer si c'est la totalité d'un des termes qui sert de commune mesure, ou si c'est seulement une de ses parties aliquotes. Par exemple, 2 est comparé à 4, il est

évident que dans ce rapport la totalité du terme 2 est la commune mesure, puisqu'elle est contenue une fois en 2 & deux fois en 4. Au contraire que 2 soit comparé à 5 : Dans ce rapport ce n'est plus la totalité du terme 2 qui sert de commune mesure, mais la premiere de ses parties aliquotes, c'est-à-dire sa moitié qui est contenue juste deux fois en 2 & cinq fois en 5. Or dans le premier cas le rapport est plus sensible que dans le second.

J'observerai pour plus grand éclaircissement que les parties aliquotes sont $\frac{1}{2}, \frac{1}{3}, \frac{1}{4}, \frac{1}{5}, \frac{1}{6}$, &c. & que plus le dominateur de la fraction est grand, plus la partie aliquote est petite.

D'après ce que je viens de dire, on est en état de juger que de deux proportions, fondées sur des rapports également justes, l'une est préférable à l'autre par le plus ou moins de sensibilité de ces rapports. On est encore en état de juger que le rapport peut diminuer de sensibilité au point que la proportion sera non-seulement moins bonne, mais même véritablement défectueuse. Par exemple, que la largeur soit 20 pieds & la longueur 30 pieds 6 pouces, on trouvera en

comparant ces deux grandeurs le rapport que voici, $\frac{61}{40}$ ou $1\frac{21}{40}$. Cette fraction exprime une partie aliquote si petite, qu'il n'y a presque plus de sensibilité. Comment une pareille proportion peut-elle être bonne. Que seroit-ce si la largeur étoit 31 pieds 5 pouces $\frac{1}{2}$ & la longueur 104 pieds 11 pouces $\frac{1}{4}$. Combien ne faudroit-il pas de calculs pour découvrir la vérité de ce rapport ? Assurément il n'a rien de sensible. Cependant telle est la proportion de la Nef de la Chapelle de Versailles. Je ne citerai que cet exemple pour prouver que dans les meilleurs ouvrages de nos jours, les vraies proportions sont entiérement négligées. Si on veut se donner la peine d'examiner les plans des Édifices modernes, dans l'ouvrage qui a pour titre *l'Architecture Françoise*, on trouvera ces mauvais exemples répétés à chaque instant.

3°. Le rapport des grandeurs est susceptible d'un troisiéme mérite. Il peut être plus ou moins prochain ; ce qui nous fournit une derniere gradation du meilleur au parfait. De deux rapports également justes & sensibles, celui qui est plus prochain est certainement pré-

férable à celui qui l'eſt moins. Qu'entend-t'on par la proximité du rapport ? le voici.

On doit ſe ſouvenir que ce qui conſtitue le rapport, c'eſt que l'un des termes ſoit multiple ou ſous multiple de l'autre. Or le plus ou moins de proximité du rapport vient de ce que le nombre qui exprime le multiplicateur ou le quotient, approche plus ou moins de l'unité. ainſi le rapport de 10 à 20 eſt plus prochain que celui de 10 à 30, parce que le nombre 2 qui exprime le multiplicateur ou le quotient dans le premier rapport, eſt plus près de l'unité, que le nombre 3 qui, dans le ſecond rapport a le même caractere.

La conſéquence de ces principes, c'eſt que les belles proportions en général, ſont celles qui ſe trouvent fondées ſur des rapports juſtes, très-ſenſibles & auſſi immédiats qu'il eſt poſſible.

Il ſuit de-là, 1°. que le rapport de 1 à 1, ou le rapport d'égalité fonde la plus belle de toutes les proportions, parce qu'il a la juſteſſe, la ſenſibilité & la proximité la plus grande ; que le rapport de 1 à 2, ou le rapport double produit une proportion moins parfaite, parce qu'il y

a un dégré de proximité de moins ; que les rapports de 1 à 3, 1 à 4, 1 à 5, &c, diminuent de perfection en diminuant de proximité par dégrés. Ces proportions qui ne différent entre-elles que par le plus ou moins de proximité du rapport, font les plus parfaites & constituent la premiere classe.

Il suit de-là, 2°. que le rapport de 2 à 3 fonde le meilleur genre des proportions qui different par la sensibilité du rapport, que celui de 3 à 4 est inférieur au précédent, précisément à cause que sa sensibilité diminue ; que celui de 4 à 5 est plus inférieur encore par la même raison. Ces proportions qui different par le plus ou moins de sensibilité du rapport font moins parfaites, & constituent la seconde classe.

On doit regarder comme défectueuses & admissibles, tout au plus par licence, toutes les proportions qui réuniroient le défaut de sensibilité à celui de proximité, & comme absolument vicieuses & non-recevables, toutes celles où l'on remarqueroit outre le défaut de sensibilité & de proximité, le défaut de justesse.

Il n'y a donc proprement que deux classes de proportions : la premiere & la

plus excellente, est celle où les rapports ne different que du côté de la proximité. La seconde & la moins avantageuse, est celle où les rapports different du côté de la sensibilité ; & dans chacune de ces deux classes, il y a des dégrés du moins bon au meilleur.

4°. L'Architecture n'est pas bornée à 2 dimensions, longueur & largeur. Communément elle en pratique 3, longueur, largeur & hauteur. Ces trois dimensions doivent être proportionnées d'après les principes précédens ; en sorte que le moindre terme soit au terme moyen, comme celui-ci est au plus grand terme, sans quoi il n'y a point de proportion.

Ici il y a deux genres de rapport dont on peut faire usage : le rapport Arithmétique, qui procéde par addition 1, 2, 3, ou 1, 3, 5, &c. Le rapport Géométrique, qui procéde par multiplication, 1, 2, 4 ; 1, 3, 9, &c. A juger de ces deux rapports, suivant les principes établis ci-dessus, on doit donner la préférence au Géométrique, parce qu'il en résulte une progression, où les proportions ne different que par le défaut de proximité ; au lieu que le rapport Arithmétique éta-

A vj

blit une progression où les proportions diffèrent par le défaut de sensibilité.

Ainsi dans tous les cas où il y aura lieu d'employer les trois dimensions, les proportions en rapport Géométrique composeront la premiere classe, & celles en rapport Arithmétique la seconde.

J'observerai que la hauteur a nécessairement des bornes déterminées par le besoin de voir commodément. On voit assez commodément de bas en haut, lorsque le rayon visuel, forme avec la ligne horisontale, un angle de 45 dégrés. Cet angle augmenté jusqu'à 70 dégrés commence à mettre les objets élevés dans une distance incommode à la vue. Ce même angle augmenté au-delà, rend la distance si incommode qu'il n'est plus possible d'y regarder sans se tordre le cou.

En supposant donc que l'angle visuel à 45 dégrés soit le terme moyen, & que cet angle à 70 dégrés soit le terme extrême pour la plus grande hauteur possible, cet angle à 20 dégrés, sera l'autre terme extrême pour la moindre des hauteurs possibles ; parce qu'il y a le même progrès en descendant de 45 à 20, qu'en montant de 45 à 70.

On peut donc établir pour principe que toute partie d'Architecture susceptible de hauteur paroîtra trop basse du point de vue, si l'angle visuel est moindre de 20 dégrés, & trop haute, si cet angle a plus de 70 dégrés.

Ces considérations sont essentielles pour qu'on ne s'égare pas dans le choix des dimensions. C'est d'après ces connoissances que l'Architecte doit déterminer la hauteur de ses masses. La plûpart des Édifices péchent par excès ou par défaut de hauteur. Cette dimension demande plus d'étude que les deux autres. Car une fois qu'elle est bien choisie, il n'est pas difficile de lui proportionner la longueur & la largeur en se conformant aux régles que nous venons de voir.

CHAPITRE II.
Des proportions générales dans l'intérieur des Bâtimens.

Il y a dans l'intérieur des bâtimens des piéces de trois genres. Les unes ont les trois dimenfions égales, les autres n'ont que deux dimenfions égales, les dernieres ont les trois dimenfions inégales.

1°. Les piéces du premier genre ont leurs rapports déterminés, & font dans la proportion la plus parfaite. Telles devroient être toutes les piéces d'appartement, antichambres, chambres, fallons, cabinets, falles à manger. On peut dans ces fortes de piéces fubftituer à la forme quarrée, la forme, ronde, elliptique, poligone, ou mixte, c'eft-à-dire mêlangée de pans quarrés & de portions circulaires. Alors il faudra régler leurs dimenfions fur celles du quarré circonfcript, en forte que le diamétre de ce quarré détermine leurs hauteurs.

2°. Les piéces du fecond genre font de deux efpéces. Elles forment un parellelogramme, ou fur la hauteur ou fur la longeur.

Le parellelogramme en hauteur peut convenir à des dômes, à des fallons, à des vestibules & à des cages d'escalier. Ces fortes de piéces ne sçauroient avoir en hauteur plus du triple de leur largeur. Si elles étoient plus élevées, leur plat-fond seroit vû sous un angle de plus de 70 dégrés, & par conséquent la hauteur seroit excessive. C'est donc une régle sûre que dans les dedans, la hauteur ne doit jamais excéder le triple de la largeur.

La proportion du parellelogramme en hauteur sera parfaite, si l'élévation est double ou triple d'un des côtés pris sur la ligne horisontale. Elle sera moins parfaite si elle n'a qu'une ou trois moitiés en-sus, moins parfaite encore si elle est $1\frac{1}{3}$, $1\frac{2}{3}$, $2\frac{1}{3}$, $2\frac{2}{3}$; plus imparfaite encore si elle est $1\frac{1}{4}$, $1\frac{1}{2}$, $2\frac{1}{4}$, $2\frac{3}{4}$; diminuant toujours de perfection à mesure que le rapport sera établi sur une partie aliquote plus petite. On en a vû la raison dans le Chapitre précédent.

Il y a des piéces quarrées dont la hauteur est moindre qu'un des côtés; cette proportion est extrêmement commune dans les piéces d'appartement. Elle a de l'avantage dans celles qu'on habite l'hy-

ver; moins elles sont élevées, plus on a de facilité pour les échauffer. Quelquefois même elle devient de nécessité par des assujettissemens particuliers. Sur cela j'aurai une premiere observation à faire. C'est que la hauteur d'une piéce d'appartement ne pouvant être inférieure à celle de la stature humaine, les piéces les moins hautes ne devroient jamais avoir moins de 6 pieds de hauteur, afin qu'on ne soit jamais en danger de cogner de la tête contre le plat-fond. On craindra même toujours détouffer dans une chambre qui n'aura que 6 pieds de haut. Pour respirer librement & sainement, il faut avoir autour de soi & au-dessus de sa tête un volume d'air plus considérable. Ainsi en fixant à une toise la hauteur indispensable, le triple de cette hauteur donnera un très-grand volume d'air à respirer, le double de cette hauteur donnera un volume d'air suffisant. On pourra baisser le plat-fond jusqu'à une hauteur $\frac{1}{2}$, & jamais au-dessous d'une hauteur $\frac{1}{4}$. Voilà ce qu'exige la nécessité d'un volume d'air que l'on puisse respirer sans qu'il perde son ressort.

Si l'on veut bien proportionner une piéce moins haute que large, il faut sans

s'écarter de l'exactitude du rapport, le rapprocher autant qu'il est possible de l'égalité, $\frac{4}{5}, \frac{5}{6}, \frac{6}{7}, \frac{7}{8}, \frac{8}{9}, \frac{9}{10}$; sont des proportions de la seconde classe qui conviennent à ces sortes de piéces. Elles ont moins de perfection, parce qu'il y a moins de sensibilité dans le rapport. Elles ont pourtant encore leur mérite; & elles auront d'autant plus d'effet, qu'il y aura plus de presque égalité.

Le parallelogramme sur la longueur, suppose la largeur & la hauteur égales. Cette forme convient aux grandes salles & aux galeries. Les belles proportions pour les salles seront la longueur double ou triple de la largeur. La piéce deviendra galerie, si la longueur va à quatre ou cinq largeurs; & si cette longueur est poussée plus loin, le plat-fond paroîtra trop bas, par les raisons d'Optique, indiquées dans le Chapitre précédent. Les proportions moins belles seront pour les salles, $1\frac{1}{2}$, & $2\frac{1}{2}$ en longueur, & pour les galeries $3\frac{1}{2}$, & $4\frac{1}{2}$. Tout ce qui est au-dessous doit être évité, comme diminuant trop la sensibilité du rapport, & s'écartant trop de la perfection.

3°. Les piéces du troisiéme genre sont celles où la largeur, la hauteur & la

longueur font inégales. C'est ici qu'on doit faire l'application de ce que nous avons dit des rapports Géométrique & Arithmétique.

La plus grande hauteur possible ne pouvant excéder trois largeurs, si l'on employe le rapport Géométrique, qui est le plus parfait, neuf largeurs feront la plus grande longueur possible. La hauteur double donnera dans le même rapport, quatre largeurs sur la longueur & ainsi des autres.

Le rapport Arithmétique, quoique moins parfait, peut cependant être admis. Sur une hauteur double, il donnera trois largeurs, & sur une hauteur triple, cinq largeurs pour la longueur.

Ces proportions conviennent aux nefs des Eglises & aux grandes galeries des Palais les plus vastes. Dans ces piéces immenses, on ne peut trop éviter d'affoiblir la sensibilité des rapports; & on l'affoiblira nécessairement d'une maniere défectueuse, si on établit la proportion sur une partie aliquote quelconque. C'est à cette beauté de proportion qu'il faut assujettir, sacrifier même tout le reste.

Les galeries de communication ou en corridor, ainsi que les piéces de dé-

gagement & de commodité, ne demandent pas des proportions si recherchées. Cependant avec de l'attention & du soin, il n'est pas impossible de les soumettre à une sorte de régle, & un Architecte donnera une idée avantageuse de son talent en ne s'y permettant aucune négligence.

Les portiques en frontispice & les collatéraux des Eglises ne peuvent pas toujours être assujettis à ces belles & grandes proportions. Il n'est pourtant pas impossible d'y employer des rapports satisfaisants. L'habileté, dans ces occasions de contrainte, est de choisir le rapport le plus beau possible, & de combiner son plan de maniere qu'on ne se trouve jamais dans le cas de sortir des bornes d'une proportion exacte. Il est faux de dire que tout doit céder à la partie principale. L'étude & le travail de l'Architecte doit s'étendre jusques aux moindres piéces subalternes & accessoires, pour n'y admettre que des dimensions dont le rapport soit non-seulement exact, mais aussi sensible & aussi prochain qu'il est possible.

Les piéces d'appartement peuvent avoir les trois dimensions inégales. Il faut alors

que cette inégalité en rapport Géométrique ou Arithmétique s'éloigne le moins qu'il est possible de l'égalité parfaite. Comme, 4, 5, 6, ou 5, 6, 7, ou 6, 7, 8, &c.

Tout ce que je viens de dire est fondé en raison. Qu'on aille présentement la toise à la main, mesurer les dimensions intérieures des édifices qui ont le plus de célébrité ; & on verra combien les proportions en ont été peu soignées. On sera étonné de n'y trouver que des longueurs & des hauteurs déterminées au hazard, sans qu'il paroisse que l'Architecte se soit douté de la nécessité d'y mettre de la liaison & du rapport. On aura peine à comprendre que des proportions dont le principe est si simple, & dont la découverte étoit si facile, aient été ignorées ou négligées par les Architectes qui ont eu le plus de génie & d'habileté.

Ces défauts multipliés viennent de ce que les Architectes dans leur travail, suivent presque toujours une méthode contraire à la nature de la chose. Au lieu d'assujettir les parties de leur ordonnance à cette proportion du tout ; ils commencent par arranger & symmétriser leur ordonnance ; & pourvu qu'elle soit à leur

gré, ils se mettent peu en peine que la proportion du tout soit rigoureusement exacte. L'un peu plus & l'un peu moins est chez eux de nulle considération, parce qu'ils sçavent bien que le jugement des yeux n'est pas aussi fin que celui des oreilles, pour sentir l'accord des choses.

Il faudroit d'abord déterminer les trois dimensions du lieu que l'on veut construire & décorer, & d'après ces trois dimensions, arranger & symmétriser l'ordonnance. Mais cette méthode entraîneroit une plus grande gêne, augmenteroit les difficultés du détail, exigeroit des études plus profondes, & un travail moins précipité. Voilà pourquoi on en choisit une plus abregée. Voilà pourquoi aussi dans l'intérieur de presque tous les bâtimens, l'effet de l'ensemble n'est jamais tel qu'il devroit être. On sent qu'il y manque quelque chose qu'on ne sçauroit définir. Si on examinoit l'ouvrage à fond, on verroit que ce défaut qui se fait sentir sans se manifester assez, est communément un défaut de proportion contraire aux principes & aux régles que nous avons détaillées dans le Chapitre précédent.

CHAPITRE III.

Des proportions générales sur la façade extérieure des bâtimens.

Les proportions des façades extérieures sont bornées à deux dimensions, dont l'une, qui est la longueur ou la largeur, répond à la ligne horisontale, & l'autre, qui est la hauteur, répond à la ligne perpendiculaire.

La surface extérieure des bâtimens doit être proportionnée relativement à leurs différens genres. Ce sont ou des corps-de-logis, ou des pavillons, ou des portails, ou des tours, ou des galeries. De-là résultent autant de façades de genre différent qui ne sçauroient avoir les mêmes proportions.

Ou la longueur & la hauteur seront égales, ou la longueur excédera la hauteur, ou enfin ce sera la hauteur qui aura plus de dimension que la longueur. Voilà tous les rapports possibles.

1°. La forme quarrée ou la façade qui a autant de hauteur que de largeur, convient à tous les pavillons, à tous les por-

tails d'Eglife, aux portes des Villes, aux arcs de Triomphe.

2°. La longueur plus étendue que la hauteur, convient aux façades de tous les corps-de-logis & de toutes les galeries. Les belles proportions feront toujours que la longueur foit multiple de la hauteur, ou au moins multiple de la demie hauteur ; & on fera toujours bien d'éviter de fonder le rapport fur une partie aliquote plus petite. Pour les façades des corps-de-logis, on en bornera la longueur au triple de la hauteur ; & la longueur des façades des bâtimens en galeries n'excédera pas cinq fois leur hauteur. En fuivant ces proportions, fi la façade eft très-longue, on fe trouvera dans la néceffité de la couper par des pavillons de différente forme, & c'eft précifément ce qui convient pour le bel effet d'une grande façade.

3°. La hauteur excédant la largeur convient aux dômes, aux pyramides & aux tours. Le principe eft encore ici le même. Les belles proportions exigent que dans tous ces genres d'édifices la hauteur foit multiple de la largeur, ou tout au moins de la demie largeur, & qu'on évite de fonder le rapport fur des parties

aliquotes plus petites. La belle hauteur des dômes est celle qui sera double ou triple de leur largeur & point au-delà. La hauteur des tours doit être déterminée par celle des pyramides, une pyramide qui a en hauteur plus de neuf fois la largeur de sa base, paroît trop aiguë & trop grêle à son sommet. Ainsi les plus hautes tours ne sçauroient avoir en élévation plus de neuf fois la largeur d'un des côtés de leur base. Leurs différens dégrés d'élévation, ainsi que des pyramides, sont donc depuis quatre largeurs jusques à neuf.

4°. Les élévations des façades extérieures doivent être proportionnées à la grandeur de l'espace d'où on peut les voir. Sur quoi il faut avoir égard à l'angle du rayon visuel. Si cet espace est très-vaste, on ne risque rien de porter l'élévation de la façade au point, que vue du centre de l'espace, elle le soit sous un angle de 45 dégrés : pourvu cependant que l'étendue de la façade comporte cette élévation dans les proportions que nous venons de dire. Il est très-facheux que plusieurs de nos plus grandes façades se trouvent sans proportion avec l'espace d'où on peut les voir. Tels sont les portails de
saint

faint Sulpice & celui de faint Gervais. On a rendu visible depuis peu la belle façade du Louvre. On nous fait espérer que le beau portail de la nouvelle Eglise de sainte Geneviéve sera mis à découvert par une grande place & une rue en face. Il seroit à desirer que nos principaux édifices eussent le même avantage. Celui qui mériteroit le plus d'en jouir, c'est le Louvre du côté de S. Germain l'Auxerrois. Quand verrons-nous abbatues toutes les indignes maisons qui deshonorent le voisinage de ce Palais superbe ? quand leur verrons-nous substituer des façades qui méritent d'accompagner ce beau morceau ? quand aura-t'on le courage de percer une large rue en face de la grande porte, & de la prolonger assez pour qu'elle forme une avenue digne d'un édifice de cette conséquence ? Hélas ces vœux que l'amour des Arts nous inspire ne seront peut-être jamais remplis.

Dans les dehors des bâtimens, rien ne fait un effet plus majestueux que les grandes élévations, lesquelles étant bien proportionnées d'ailleurs, présentent des masses qui étonnent le spectateur; & dans les édifices de conséquence, on ne peut trop viser à produire cet étonnement.

B

Les dômes des Invalides & du Val-de-Grace ont cet avantage. Ce sont de fortes masses qui, par leur élévation se dessinent dans le vuide des airs, & y jouent d'une maniere surprenante. Bien des gens craignent que le dôme de la nouvelle Eglise de sainte Geneviéve ne produise pas cet effet surprenant. Lourdement assise sur la masse de l'édifice, & foiblement élancée dans les airs, sa forme aura d'autant plus de désavantage, que tous les yeux feront la comparaison & sentiront le contraste avec le dôme voisin du Val-de-Grace. Je fais cette observation d'autant plus librement qu'il est encore temps d'éviter cet inconvénient, & que l'Architecte a dans son génie plus de ressources qu'il n'en faut pour donner à son dôme toute la perfection dont il est susceptible.

Toute façade qui a une grande étendue, doit être coupée & interrompue par des hauteurs inégales. Il ne suffit pas d'y dessiner quelques avant-corps. Il faut que vûe du point d'éloignement où toutes les parties se confondent, & où il ne reste plus que la masse, elle présente aux yeux du contraste & de la diversité. La façade du Château de Versailles sur les

Jardins, vûe de ce point d'éloignement, ne paroît qu'une longue muraille, au lieu que celle des Tuileries, de quelque endroit qu'on l'envisage, présente toujours l'idée d'un grand Palais.

Nos anciens dessinoient de petit goût & avoient une architecture bizarre. Mais quant au fracas produit par la diversité des masses dans l'extérieur des Palais, ils l'entendoient beaucoup mieux que nous. Je suis presque tenté de regreter ces tours gothiques de diverse forme & de différentes hauteurs, qui flanquoient & distinguoient nos vieux Châteaux. Croiton avoir bien fait de s'astreindre à terminer uniment toutes les façades de nos édifices modernes ? croit-on que tous les bâtimens du Louvre réduits à la même élévation, croit-on que la balustrade uniforme qui les termine & qui n'est interrompue que par les foibles pointes de quatre frontons, puissent faire autant d'effet que ces gros pavillons surmontés de combles, de forme diverse & de hauteur inégale, que les premiers constructeurs de ce Palais avoient imaginés ? Que l'on fasse le même changement au Palais des Tuileries, & on verra succéder l'effet le plus médiocre

à l'effet le plus majestueux & le plus grand.

Pourquoi les vûes des Villes où l'on apperçoit une multitude de dômes & de tours dans une confusion de bâtimens hauts & bas, présentent-elles une perspective si frappante ? c'est que nous aimons en tout la diversité des masses. Ne renonçons donc point à la bonne habitude de les varier sur les façades de nos bâtimens. Souvenons-nous qu'il n'y a proprement que les hauteurs inégales qui varient les masses; parce qu'elles seules dessinent cette variété dans le vuide des airs. Ce sont comme des montagnes à l'horison, qui par l'inégalité de leurs contours, par la bisarrerie de leurs formes & par la fierté de leurs cimes, tracent devant nos yeux une scéne pleine de pompe & de majesté.

CHAPITRE IV.

Des proportions des parties avec le tout dans l'intérieur des bâtimens.

Supposé qu'on veuille employer dans les dedans quelqu'un des ordres d'Architecture, le diamétre de la colonne doit être proportionné à l'étendue & à la capacité de la piéce. C'est-à-dire que plus le vaisseau sera grand, plus ce diamétre doit augmenter. Les raisons de convenance se joignent ici aux principes de solidité pour exiger ce rapport des parties avec le tout.

Mais par quelle régle peut-on déterminer dans tous les cas le vrai diamétre de la colonne ? le voici.

Dans toute piéce intérieure bien proportionnée, le diamétre de la colonne est déterminé par la hauteur de la piéce. Divisez cette hauteur pour l'ordre dorique en neuf parties, pour l'ordre ionique en dix, pour l'ordre corinthien en onze. Une de ces parties vous donnera le diamétre de la colonne. Je dirai dans les Chapitres suivans, les raisons qui

obligent à cette divifion. En fuivant cette régle, on fera fûr de proportionner exactement l'ordonnance à la capacité du vaiffeau, car toutes les parties de l'ordonnance, grandes & petites font relatives au diamétre de la colo.ine. Ainfi dès que ce diamétre fera déterminé avec juftefſe, l'aſſortiment des parties avec le tout fera admirable, & l'enfemble fera parfait.

Voilà certainement à quoi bien des Architectes n'ont pas donné leur application. Delà vient qu'on trouve dans je ne fçai combien de bâtimens des colonnes abfurdement coloffales ou ridiculement naines, fi j'ofe m'exprimer ainfi; tandis qu'aucune colonne ne doit être ni coloffale ni naine, mais fe tenir toujours dans les bornes de la proportion. C'eſt abufer des termes, que de dire un ordre coloffal, une colonne coloffale. On dit avec raifon une ftatue coloffale, parce qu'elle outre les proportions d'un être auquel la nature a donné une grandeur déterminée. Mais quand il s'agit d'ordre & de colonne, cette expreffion ne doit plus avoir lieu; parce que là où tout eſt affujetti à des proportions obligées, & où il n'y a point de grandeur déterminée

par la nature, il ne peut rien y avoir de colossal. Les colonnes vraiment colossales seroient celles dont le diamétre excéderoit les proportions du lieu où elles doivent être placées. Mais de pareilles colonnes essentiellement défectueuses ne doivent jamais trouver place dans les ordonnances d'Architecture.

Dans les piéces qui doivent être voutées, il faudra employer une division différente pour trouver le diamétre de la colonne. Retranchez de la hauteur le demi diamétre de la voute. Divisez le reste en 11 parties pour l'ordre dorique, en 12 pour l'ordre ionique, en 13 pour l'ordre corinthien. Une de ces parties vous donnera le diamétre de la colonne.

J'observerai seulement que dans les piéces voutées, il sera toujours très-bien, que le ceintre de la voute soit un excédent à la hauteur qui aura été déterminée suivant les régles du Chapitre premier; pourvu que cet excédent n'éléve pas la clef de la voute au-delà des bornes auxquelles on est obligé de s'arrêter pour la hauteur dans les dedans.

Il est rare que dans les dedans on soit dans le cas d'employer deux étages d'ar-

chitecture. Mais fi la très-grande élévation ou le befoin d'avoir des galeries hautes mettent dans cette néceffité, alors il faudra procéder différemment.

Retranchez de la hauteur totale le demi-diamétre de la voute, fi la piéce doit être voutée. Divifez le refte en deux parties égales, qui vous donneront la hauteur des deux étages. Procédez pour chacun d'eux comme ci-deffus, en obfervant de placer au rès-de-chauffée l'ordre le plus mâle, & vous aurez le diamétre de la colonne pour l'étage d'en bas & pour l'étage d'en haut. Les détails fe trouveront dans le Chapitre fixiéme.

Toutes les fois qu'un feul ordre pourra fuffire, il faudra préférer cette difpofition; outre qu'elle engage à moins de travail & à moins de frais, elle eft plus naturelle & plus vraie.

La très-grande élévation peut certainement obliger à deux étages d'Architecture; lorfqu'il en réfulte un diamétre de colonne fi fort, qu'on manquera de matériaux pour en former les tambours; & lorfque cette force de diamétre conduit dans les collatéraux à une élévation de plat-fonds fi outrée, qu'elle excéde

de beaucoup toutes les belles proportions. Alors c'est une nécessité de se réduire à un diamétre beaucoup moindre ; ce qui ne peut s'exécuter, qu'en substituant deux ordres d'Architecture à un seul.

CHAPITRE V.

Des proportions des parties avec le tout, sur la façade extérieure des bâtimens.

IL est beaucoup plus difficile de bien proportionner les parties avec le tout dans les dehors que dans les dedans d'un édifice.

Les façades sont de deux genres : avec ordre d'Architecture ou sans ordre d'Architecture.

1°. A l'extérieur il est plus essentiel encore que dans l'intérieur, d'ordonner la décoration en grandes parties. De-là vient qu'il y a fort peu d'édifices dont les façades comportent deux étages d'Architecture. Les bâtimens ordinaires doivent être réduits à un seul ordre, élevé sur un socle en maniere de soubassement. Ce socle peut avoir 1, 2 ou 3 diamétres. Moins le soubassement sera élevé, plus sur une hauteur donnée, l'ordre d'Architecture gagnera en force, & il ne peut en trop avoir pour faire de l'effet.

Aux deux nouvelles façades qui déco-

rent la place de Louis XV, l'ordonnance d'Architecture n'est pas assez mâle; & ce qui occasionne ce défaut, c'est la trop grande hauteur du soubassement. La foiblesse de cette ordonnance est prouvée, parce qu'il en résulte une quantité de petites parties si peu sensibles que l'œil le plus perçant ne sçauroit les discerner. Toutes les moulures de l'entablement sont si petites qu'il faut un telescope pour en distinguer les profils; & l'ouvrage de sculpture dont plusieurs de ces moulures sont enrichies, introduit sur des parties très-petites, une si grande petitesse de subdivisions qu'elle échappe entierement aux regards. Ce sont de petits colifichets qui demandent d'être vûs de très-près; tandis qu'il faut que toutes les parties d'une ordonnance marquent de très-loin; & qu'il n'y a de noblesse & de majesté, que lorsque le profil de chaque moulure est fortement prononcé & ressenti. On auroit beaucoup mieux fait de retrancher l'énorme soubassement de ces deux façades, d'établir le péristile au rès-de-chaussée sur un perron élevé de plusieurs marches, & de lui donner toute la hauteur du bâtiment. Alors le diamétre des colon-

nes auroit été très-fort. Toutes les moulures plus fortes & plus faillantes, seroient devenues très-sensibles & on ne les auroit point sculptées vainement. Les balustres eux-mêmes auroient paru ce qu'ils doivent être. Au lieu que ceux qu'on y voit aujourd'hui ne marquent pas plus que certains papiers découpés autour d'un plateau de dessert.

Les portails d'Eglise, les pavillons en dôme & les tours, sont les seuls édifices susceptibles à l'extérieur de plusieurs ordres en élévation. Encore est-il rare pour les portails d'Eglise, qu'on soit dans une vraie nécessité d'y multiplier les ordres. Au grand portail de saint Sulpice ils sont entassés sans aucune apparence de raison. Pourquoi faut-il que le portail ait deux fois plus de hauteur que l'Eglise même ? L'Architecte qui a donné le plan de la nouvelle Eglise de sainte Geneviéve a bien mieux pensé. Il s'est borné à un seul ordre très-fort & très-mâle, à l'imitation du portail du Pantheon. Ce morceau aura toute la grandeur & toute la noblesse imaginable; & je crois pouvoir garantir qu'il n'aura encore rien paru de si beau depuis la renaissance des Arts.

Les pavillons en dôme, introduits sur une façade pour en interrompre l'uniformité, comme au Palais des Tuileries, exigent nécessairement un étage d'Architecture de plus, que la façade des corps de logis. Il faudroit leur supposer une élévation & une masse prodigieuse pour y employer trois étages d'Architecture. On les a employés au pavillon du milieu des Tuileries. La masse de ce pavillon ne les comportoit pas. Qu'en est-il résulté ? Trois petits ordres, mais très-petits, une infinité de petites parties, & par conséquent un ouvrage foible & de petit goût. La même faute a été commise à toutes les façades du Louvre qui sont au-dedans de la cour. Quoi de plus foible & de plus colifichet que les trois ordres qui décorent ces façades ? Les colones du troisiéme étage sont aussi minces que des bâtons. S'il y a quelque chose à admirer au portail de sainte Geneviéve, c'est l'art avec lequel l'Architecte à entassé trois étages d'Architecture, en y conservant un certain air de force & de grandeur. Mais ces exemples ne sont point à imiter ; & on sera toujours plus sûr de travailler de grand goût, en ne

mettant qu'un ou deux étages d'Architecture sur la façade qui a le plus d'élévation. Aux tours les plus hautes, je ne voudrois que deux étages d'Architecture, plantés sur un soubassement un peu haut, & terminés par un amortissement piramidal.

Quand, sur l'élévation donnée d'une façade, on s'est déterminé pour le choix d'un ou de deux étages d'Architecture, on trouvera aisément le diamétre des colonnes en divisant cette hauteur comme il a été dit dans le Chapitre précédent. Si l'édifice doit avoir un comble, il faut bien se garder de construire une balustrade au-dessus de l'entablement, comme plusieurs Architectes l'ont pratiqué inconsidérément, au Luxembourg, au Palais Royal & dans beaucoup d'autres bâtimens. La balustrade suppose toujours un édifice couvert en terrasse & sans toît. C'est donc un contresens ou plutôt une contradiction manifeste de joindre la balustrade au toît. On pourroit même mettre en question, si la balustrade au-dessus de l'entablement, même aux édifices où il ne paroît point de toît, n'est pas contre les bonnes régles. L'entablement présente toujours l'image

des entraits, des jambes de force, & des chevrons qui constituent la charpente du toît. Est-il naturel que le toît soit suprimé, l'orsqu'on en conserve tous ces indices frappans.

Quoiqu'il en soit, sur les façades extérieures des bâtimens, l'essentiel est de rendre l'ordonnance aussi mâle qu'il est possible, sans s'écarter d'aucune des autres loix; & ce n'est pas une petite étude. On ne voit sur la plûpart des façades que petits ordres & petites parties. Aussi elles font presque toutes très-peu d'effet. Nous n'avons eu jusqu'à présent que la grande façade du Louvre qu'on pût citer comme une façade majestueuse. Encore y a-t'il à reprendre la hauteur excessive de son soubassement. Nous en parlerons plus amplement dans la suite.

2°. Les façades sans ordre d'Architecture, sont les plus communes, & d'ordinaire on s'y gêne peu sur les proportions. Cependant sur ces façades même il doit y avoir un rapport des parties avec le tout. Je ne parle point des petites maisons bourgeoises où l'on fait comme on peut, & d'où l'économie bannit la régle. Je parle des Hôtels, des Châteaux & des autres édifices où l'on

se trouve dans le cas de travailler en grand.

Il est question d'en bien proportionner les étages & l'entablement. Une maniere bien simple seroit de supposer un ordre d'Architecture à chaque étage, & de conserver les proportions qui en résulteroient, en n'y laissant que l'entablement le plus haut. Mais si les étages sont multipliés, on donnera nécessairement dans le petit, & l'entablement resté apparent, sera horriblement chétif. Ainsi il vaut beaucoup mieux ne supposer qu'un seul ordre, planté sur le socle du bâtiment, afin qu'il en résulte un entablement fort & mâle, & distribuer les étages en diminution de bas en haut. S'il y a deux étages, divisez toute la hauteur en cinq parties. Vous en donnerez trois à l'étage d'en bas, & deux à l'étage supérieur. S'il y a trois étages, divisez toute la hauteur en neuf parties. Vous en donnerez quatre à l'étage le plus bas, trois à l'étage du milieu, & deux à l'étage le plus haut. Ne poussez jamais la subdivision au-delà de trois étages. Vous retomberiez dans les petites parties qu'on ne peut éviter trop soigneusement.

Une troisieme maniere est dans les

façades très-hautes, de détacher le rès-de-chauffée en le traitant en forme de foubaffement. Alors vous fupposerez un feul ordre, planté fur ce rès-de-chauffée, & vous y diftribuerez les étages felon la méthode que je viens de tracer. Cette maniere très-ordinaire parmi nous, n'eft pas à beaucoup près auffi avantageufe pour l'effet que la précédente.

Si la commodité demande des entre-foles, l'exactitude de l'ordonnance exige que ces entre-foles ne foient point marqués fur la façade, parce qu'ils ne peuvent que déranger la régularité des proportions.

On voit affez fréquemment fur les façades des Palais de Rome, entre deux étages de grandes fenêtres, un petit étage de fenêtres en mezzanines. Ce défaut fe trouve répété fur plufieurs façades de nos bâtimens. On voit encore plus fouvent parmi nous les fenêtres fupérieures beaucoup plus hautes que les fenêtres d'en bas. Rien n'eft moins naturel & ne fait un plus mauvais effet. Les raifons de folidité veulent que le bâtiment aille par retraites, & diminue de poids en s'élevant. Or puifque l'épaiffeur des murs doit diminuer à chaque étage, il

faut qu'il en foit de même de la hauteur ; parce que pour la folidité la hauteur des planchers doit fe proportionner à l'épaiffeur des murs. Ainfi il n'y a de vraie & bonne pratique que celle qui diminue les étages en élevant le bâtiment ; & la méthode que je viens de prefcrire pour cette diminution me paroît la plus naturelle & la plus raifonnable de toutes. Il faut que cette diminution ne foit ni trop grande ni trop petite. Elle deviendra très-fenfible par la divifion en 5 pour deux étages, & en 9 pour trois étages. Si on veut diminuer cette fenfibilité, on n'aura qu'à divifer en 12 au lieu de divifer en 5, & on donnera 7 à l'étage d'en bas, & 5 à l'étage fupérieur. Divifez de même pour les trois étages en 15 au lieu de divifer en 9, vous en aurez 6 pour l'étage le plus bas, 5 pour l'étage du milieu, & 4 pour l'étage le plus haut.

CHAPITRE VI.
Des proportions des parties entre-elles.

Nous avons déterminé dans les Chapitres précédens les proportions des masses principales. Il s'agit présentement de proportionner avec la même exactitude les parties de détail.

1°. Commençons par les parties essentielles de tout ordre d'Architecture, qui sont la colonne & l'entablement.

Nous avons vû Chapitre III. que la pyramide la plus haute ne doit pas avoir en élévation plus de 9 fois la largeur d'un des côtés de sa base ; & que si on la poussoit au-delà, elle paroîtroit trop menue & trop grêle, parce que sa pointe feroit un angle des plus aigus. Nous pouvons donc hardiment fonder sur ce principe la proportion de la colonne de l'ordre le plus svelte, la hauteur de toutes les parties verticales se trouvant bornée en Architecture à 9 fois la largeur d'un des côtés de leur base.

L'ordre le plus svelte est l'ordre co-

rinthien. La hauteur de sa colonne sera donc raisonnablement fixée à 9 diamétres. L'ordre ionique a un degré de legéreté de moins, la hauteur de sa colonne sera donc très-bien si on la fixe à 8 diamétres. L'ordre dorique a encore un degré de legéreté de moins ; nous donnerons donc à sa colonne 7 diamétres de hauteur. Ces proportions sont raisonnables, & marquent les différents caractères des ordres, depuis le plus mâle jusqu'au plus svelte.

L'entablement doit être plus ou moins leger, suivant que la colonne est plus ou moins haute. Les raisons de la solidité prescrivent cette régle. On y satisfera en donnant à l'entablement dans tous les cas 2 diamétres de hauteur. Dans l'ordre dorique il sera de $\frac{2}{7}$ ou d'un peu plus du quart de la colonne. Dans l'ordre ionique, il sera de $\frac{2}{8}$ ou du quart juste. Dans l'ordre corinthien, il sera de $\frac{2}{9}$ ou d'un peu moins du quart. Outre que cette proportion est fondée en raison, elle est commode & abrege le travail.

On ne sçauroit tout-à-fait borner chacun des ordres à une seule & unique proportion. Les bienséances du sujet ne

font pas toujours les mêmes; pour que l'Art ait une sphére plus étendue, il est nécessaire que le même ordre puisse être traité suivant les circonstances plus ou moins legérement. Cette raison de convenance a fondé l'usage d'exagérer un peu dans certains cas la hauteur des colonnes. Ainsi il est juste que l'on puisse dans l'occasion pousser la colonne dorique à 8 diamétres, la colonne ionique à 9, & la colonne corinthienne à 10. L'entablement étant toujours de 2 diamétres sera alors dans l'ordre dorique de $\frac{2}{8}$ ou du quart, dans l'ordre ionique de $\frac{2}{9}$ ou d'un peu moins du quart, dans l'ordre corinthien de $\frac{2}{10}$ ou du cinquiéme juste. Ces proportions sont vraies, simples & faciles à pratiquer.

Ainsi lorsqu'un ordre d'Architecture n'aura point de voute à supporter, on divisera toute la hauteur en 9 ou en 10 parties pour l'orde dorique, en 10 ou en 11 parties pour l'ordre ionique, en 11 ou en 12 parties pour l'ordre corinthien, & l'une de ces parties donnera le diamétre de la colonne.

Si l'ordre d'Architecture doit supporter une voute, on retranchera de la hauteur totale celle du ceintre de la vou-

te. On divisera le reste en 11 ou en 12 parties pour l'ordre dorique, en 12 ou en 13 pour l'ordre ionique, en 13 ou en 14 pour l'ordre corinthien. Les deux parties de surplus qu'on trouve dans cette seconde subdivision, donneront la hauteur du faux attique, qui doit détacher la naissance de la voute de la saillie de l'entablement.

Je donne deux termes à chaque ordre du plus mâle au plus svelte. Il y a entre ces deux termes des degrés intermédiaires dont on pourroit faire usage. Mais si l'on a égard, comme on le doit, aux principes établis sur la sensibilité du rapport dans le Chapitre premier, on n'employera au plus qu'un seul de ces degrés, celui qui est exactement mitoyen entre le plus mâle & le plus svelte. C'est-à-dire dans l'ordre dorique, on n'admettra que 3 hauteurs de colonne, à 7 diamétres, à $7\frac{1}{2}$ & à 8, & ainsi des autres ordres. Voilà 3 diversités très-marquées dans chacun des ordres, qui satisferont à toutes les bienséances que la différence des sujets pourroit exiger.

2°. La colonne a trois parties, la base, la tige & le chapiteau. La base a été imaginée comme un empatement né-

cessaire, pour consolider la partie inférieure de la colonne, & le chapiteau comme une maniere de coussinet, pour l'aider à porter plus facilement l'entablement. Dans un bâtis de charpente, les piéces qui portent de bout, sont butées par en bas & par en haut, la solidité le veut. C'est à cette imitation qu'on a imaginé les chapiteaux & les bases des colonnes. Les moulures & ornemens qui décorent ces deux parties, sont des affaires de goût, & on peut les varier à l'infini. Cependant le raisonnement entre pour quelque chose dans leurs proportions.

Les parties qui butent par en bas, doivent s'écarter en descendant, & celles qui butent par en haut doivent s'écarter en montant. Delà la régle qui veut que dans la base les moulures diminuent de force & de saillie à mesure qu'elles s'approchent de la tige, & que dans le chapiteau elles augmentent de force & de saillie à mesure qu'elles s'en éloignent; c'est-à-dire qu'en bas le foible doit toujours être sur le fort, & qu'en haut le fort doit toujours être sur le foible. En effet comme dans la base les parties les plus basses ont le plus grand diamétre,

il est naturel qu'elles aient aussi plus de force, & que le contraire arrive dans le chapiteau, où ce sont les parties les plus hautes qui ont le plus grand diamétre.

Par cette raison, la base attique mérite & aura toujours la préférence sur toutes les autres bases. Outre qu'elle fortifie très-convenablement le bas de la colonne, la diminution de ses moulures & de leur saillies est telle qu'on peut la désirer. Il n'en est pas de même de la base ionique, ou le fort est porté sur le foible d'une maniere choquante, & de la base corinthienne ou le même défaut se trouve, quoique d'une maniere un peu moins sensible & moins révoltante.

Dans les bases & dans les chapiteaux, on doit éviter la trop grande multiplication de moulure, qui dégénéreroit nécessairement en petites parties, ce qui, en Architecture, est le défaut le plus contraire à la noblesse & au grand goût. Les bases & les chapiteaux ne doivent jamais avoir plus de 3 ou 4 divisions principales. A trois parties, divisez la hauteur totale en 30, vous donnerez 11 à la plus forte, 10 à la suivante; & 9 à la
plus

plus legére, ou 12 à la plus forte, 10 à celle qui suit, 8 à la derniere. A quatre parties, divisez pareillement la hauteur totale en 30. Vous donnerez à la plus forte 9, à la suivante, 8, à celle d'après 7, & à la plus legére 6. Ou bien la division en 32 parties vous donnera ce progrès un peu plus sensible 5, 7, 9, 11. N'augmentez pas d'avantage ces différences. Elles vous conduiroient à des parties trop petites, qu'il faut toujours soigneusement éviter.

Le chapiteau dorique est beau & fort, & n'a proprement que 3 parties, le gorgerin, l'ove & les annelets, & le tailloir avec son talon. Le chapiteau ionique est agréable, mais un peu foible, quand on l'exécute à la maniere antique. Il vaudroit beaucoup mieux, à ce que je crois, lui donner toujours un gorgerin qui comprît tout le diamétre de ses volutes. Cette augmentation est un degré de force dont il a besoin. Alors il a 4 parties, le gorgerin, l'ove, l'enroulement des volutes & le tailloir. Mais il y reste un grand défaut, c'est que pour comprendre tout le diamétre des volutes, il est nécessaire que le gorgerin ait une étendue contraire au principe qui

veut, que dans les chapiteaux, les parties les plus près de la tige soient les plus foibles & les plus legeres. On passe ce défaut en faveur des volutes qui enrichissent ce chapiteau d'une maniere très-piquante. Ces volutes traitées à la maniere antique, ont de grands désavantages, quoiqu'on en dise. Le côté qui est taillé en balustre, a un bombement trop fort, & qui fait paroître le tailloir trop chétif. Ces volutes exécutées à la maniere des modernes, avec un tailloir échancré, dont les cornes viennent recouvrir le grand bombement de la volute, réussissent infiniment mieux. Le chapiteau corinthien est d'une grace & d'une élégance parfaite. Il a 4 parties qui augmentent en s'élevant, les petites feuilles, les grandes feuilles, les tigetes & le tailloir.

La base attique a 4 parties. Le plinthe, le grand tore, la scotie & le petit tore. Divisez sa hauteur totale en 32, vous aurez 5, 7, 9, 11, pour ces 4 parties. C'est la seule base qui ait été imaginée avec génie, & je conseillerai toujours de n'en point employer d'autre, excepté peut-être la base toscane, qui dans l'exécution de l'ordre dorique le

plus mâle, peut être employée avec quelque succès. Elle n'a que deux parties, le plinthe & le tore. Divisez sa hauteur en 30, vous aurez 14 & 16 pour ces deux parties.

3°. L'entablement est composé de trois membres, l'architrave, la frise & la corniche. Comme ces parties vont en s'élevant & qu'elles sont employées en recouvrement, il est naturel qu'il y ait progrès entre-elles, que l'architrave soit moindre que la frise, & la frise moindre que la corniche. L'entablement a toujours 2 diamètres, & en divisant chaque diamètre en 60 minutes, l'entablement en a 120. La proportion la plus naturelle de ces trois parties sur cette hauteur donnée, est 30, 40, 50. On peut la varier beaucoup. Car on peut prendre 35, 40, 45; ou 32, 40, 48; ou 36, 40, 44, &c. Sans descendre au-dessous de 30 pour l'architrave qui deviendroit trop foible.

Dans l'ordre dorique il y a un peu plus de choix à faire que dans les deux autres, à cause de la division en triglifes & métopes. Les triglifes doivent imiter les gros soliveaux qui portent sur leur fort, & par conséquent être plus hauts que

larges, au lieu que les métopes doivent toujours être quarrées. La subdivision de 30, 40, 50, convient très-bien à cet ordre, parce qu'alors le triglife ayant 30 de largeur & 40 de hauteur, sa proportion sera bonne. Elle seroit encore meilleure si sur 30 de largeur il avoit 45 de hauteur. Si on suit cette proportion la corniche n'aura plus que 45, & paroîtra un peu plus foible. Mais comme il résulte de cette proportion du triglife, une plus grande commodité pour bien espacer les colonnes, je crois qu'on doit la préférer. Si le triglife est à 45 de hauteur, un triglife & deux métopes donneront dans l'entre-colonnement $1\frac{1}{2}$ diamétre ; 3 triglifes & 4 métopes, donneront 4 diamétres dans l'entre-colonnement. Au lieu que si le triglife est à 40 de hauteur, un triglife & 2 métopes donneront dans l'entre-colonnement $1\frac{1}{3}$ diamétre ; 3 triglifes & 4 métopes donneront $3\frac{2}{3}$ diamétres, & les premiers espacemens sont dans de meilleures proportions que les seconds, comme on l'a vu dans le Chapitre premier.

Des trois parties de l'entablement, la frise est la seule qui ne se subdivise point en membres horisontalement pla-

cés & progressifs les uns au-dessus des autres. L'architrave se subdivise quelquefois en 2 & 3 faces. Les proportions de ces faces seront faciles à trouver; puisque l'architrave étant supposée de 30 minutes, pour la subdivision en 2 faces on aura 14 & 16, ou tout au plus 12 & 18, & pour la subdivision en 3 faces, on aura 9, 10, 11; ou 8, 10, 12; ou tout au plus 7, 10, 13.

La corniche ne doit être composée que de 3 ou 4 membres principaux. L'appui du larmier, le larmier & le couronnement du larmier, voilà les trois membres ordinaires. Les mutules ou les modillons sont un quatrieme membre que l'on sur-ajoute quelquefois. La corniche étant de 45 minutes, pour la subdivision en 3 membres on aura 10, 15, 20; ou 12, 15, 18, ou 14, 15, 16; pour la subdivision en 4 membres on aura 7, 10, 13, 15; ou 9, 10, 12, 14. La corniche étant de 50 minutes pour la subdivision en 3 membres on aura 14, 16, 20; ou 14, 17, 19; pour la subdivision en 4 membres on aura 5, 10, 15, 20; ou 5, 11, 15, 19; ou 6, 10, 14, 20; ou 6, 10, 15, 19.

Si quelqu'un des membres de la cor-

niche doit être encore subdivisé, il faut procéder selon la même méthode, en mettant le progrès du petit au grand, par le calcul le plus naturel & le plus simple.

4°. Les entre-colonnemens doivent avoir aussi leurs proportions réglées d'après le diamétre de la colonne. Les belles proportions seront de 1, 2, 3, 4 diamétres. Les proportions moins belles seront de $\frac{1}{2}$, $1\frac{1}{2}$, $2\frac{1}{2}$, $3\frac{1}{2}$. Il faudra éviter les parties aliquotes plus petites, parce que la sensibilité du rapport diminueroit trop. On fait communément peu d'attention aux proportions des entre-colonnemens; on les espace à l'aventure, & c'est une des choses qui contribue le plus à détruire l'effet de l'ordonnance. Elle ne sera jamais plus belle, que lorsque les entre-colonnemens seront peu larges. Plus les colonnes seront serrées, plus il en résultera de noblesse & de majesté.

Les colonnes très-serrées augmentent la capacité apparente d'un vaisseau. Il en est d'elles comme des arbres mis fort près l'un de l'autre, aux deux côtés d'une allée. Ils la font paroître beaucoup plus longue que s'ils étoient à de gran-

des distances les uns des autres. C'est un effet d'optique très-certain. Sur une ligne donnée, plus l'œil apperçoit d'objets intermédiaires entre les deux bouts, plus il attribue de grandeur & d'étendue à l'espace. Ce n'est que par cette illusion que l'on présente aux yeux une vaste scéne sur le plus petit théâtre & dans le plus petit tableau. C'est donc en général un très-grand avantage dans les ordonnances d'Architecture, de tenir les colonnes très-serrées. Les Eglises gothiques n'ont tant d'effet & n'annoncent une profondeur si frappante, que parce que leurs entre-colonnemens sont très-étroits. L'Eglise de saint Pierre de Rome, le plus vaste de tous les vaisseaux, ne paroît avoir du premier abord, qu'une étendue très-ordinaire, son effet ne produit point l'étonnement auquel on s'attendoit. Ceux qui ne réfléchissent point, supposent que c'est-là une grande preuve de la perfection de son Architecture, & le résultat des proportions les plus exactes. Tandis qu'au contraire on doit regarder comme un très-grand défaut, qu'un édifice pour lequel on a fait de si grands frais, ne produise pas un effet extraordinaire. L'Eglise de S.

Pierre de Rome ne paroît point aussi grande qu'elle devroit paroître, parce que ses entre-colonnemens étant excessivement larges, l'œil ne trouve qu'un très-petit nombre de repos sur la longueur de la nef. Un connoisseur admirera dans cette Eglise la masse prodigieuse du bâtiment, la richesse des matériaux, les chefs - d'œuvres de peinture & de scuplture; mais il refusera sûrement son admiration à l'ouvrage de l'Architecte qui est rempli de défauts.

On les a imités trop long-temps ces défauts dans nos Eglises modernes. Aussi n'ont-elles jamais pu égaler l'effet de nos Eglises anciennes. L'Eglise de S. Sulpice est une Eglise immense en comparaison de celle de saint Germain l'Auxerrois. Que l'on mette en parallele les chœurs de ces deux Eglises. Celui de S. Sulpice ne fait point d'effet à cause de ses larges entre-colonnemens, de ses arcades & de ses pilastres ; celui de saint Germain l'Auxerrois en fait beaucoup par la multitude de ses colonnes. serrées les unes près des autres. Je cite un exemple peu avantageux ; car les colonnes du chœur de saint Germain l'Auxerrois sont rabougries & sans proportion. Que

seroit-ce si ces colonnes avoient leurs proportions véritables, & si au lieu de supporter de misérables arcades à tiers-point, elles étoient couronnées par un magnifique entablement ? elles produiroient l'effet le plus auguste.

Que l'on considere les ronds-points de la plûpart de nos belles Eglises gothiques, on conviendra qu'ils font beaucoup d'effet, & qu'ils sont préférables à tous égards aux ronds-points de saint Sulpice, de saint Roch & de toute autre Eglise de même genre. Pourquoi cela ? parce que dans les ronds-points des Eglises gothiques, les entre-colonnemens sont très-multipliés & les colonnes très-serrées. Que tant d'expériences nous déterminent à tenir pour maxime, que dans une ordonnance d'Architecture, plus les colonnes sont serrées, plus il en résulte d'effet.

5°. Les fenêtres & les portes doivent être proportionnées à l'ordonnance. Il est facile d'établir cette proportion, leur largeur étant donnée par celle de l'entre-colonnement.

Prenez cette largeur entre les deux bases des colonnes. S'il y a un petit socle au-dessous, le bandeau de la porte ou

C v

de la fenêtre l'arrazera. S'il n'y en a point vous laisserez entre la base & le bandeau l'intervalle qu'occuperoit le socle s'il y en avoit un. Cette opération vous donnera la largeur exacte que doit avoir la porte ou la fenêtre.

Toute porte ou fenêtre est composée d'une baye & de deux bandeaux. Subdivisez la largeur donnée ci-dessus en 12 parties pour l'ordre dorique, en 13 parties pour l'ordre ionique, & en 14 parties pour l'ordre corinthien. Deux de ces parties vous donneront la largeur du bandeau. Elle sera pour l'ordre dorique du quart de la baye, pour l'ordre ionique de $\frac{2}{9}$ ou d'un peu moins du quart, & pour l'ordre corinthien d'un cinquiéme. De cette maniere le progrès du plus mâle au plus svelte sera exactement observé.

La hauteur des portes & fenêtres ne peut excéder trois fois leur largeur par les principes établis dans le Chapitre premier. Cette hauteur doit être prise sur la largeur de la baye. Ainsi vous aurez un progrès de hauteur de 2 largeurs, $2\frac{1}{2}$ & 3 pour les trois ordres; & dans les cas où la proportion de l'ordre étant exagérée, vous jugerez convenable d'exa-

gérer un peu la hauteur des portes & des fenêtres, vous satisferez à cette bienséance en réglant la hauteur sur la largeur de la baye & des deux bandeaux, avec le progrès que nous venons de voir.

Les fenêtres peuvent être avec appui ou sans appui, & l'appui peut être avec balustrade ou sans balustrade. L'appui doit être toujours compris dans la hauteur de la fenêtre. Si cet appui est marqué par une balustrade, vous distinguerez les balustres suivant les différents caracteres des ordres, & vous pourrez faire descendre le bandeau jusqu'au bas de l'entre-colonnement. Si l'appui est sans balustrade, vous le marquerez par une table unie de même relief que le bandeau, & vous appuyerez le bandeau sur cette table.

On voit sur beaucoup de façades & notamment à celle du Palais des Tuileries, le bandeau des fenêtres marqué par une maniere de piédestal, qui a sa base, son dé & sa corniche. Cette maniere est très-défectueuse. Elle ne sert qu'à augmenter le travail & à multiplier les parties sans nécessité. L'effet en est petit & bizarre.

On ne doit pas approuver non plus les fenêtres entourées d'un bandeau fur leurs quatre côtés, quoiqu'on en trouve mille exemples dans nos bâtimens. Ces sortes de fenêtres font comme des tableaux entourés d'une bordure. Elles présentent l'idée d'un ouvrage qui ne porte fur rien, apparence vicieufe qu'on ne peut trop éviter. Il faut que la fenêtre ainfi que toutes les autres parties, annonce par fa conftruction, un ouvrage qui porte de fond.

C'eft un grand défaut de charger le bandeau des fenêtres d'un grand nombre de moulures. Par-là on donne néceffairement dans le petit. Deux ou trois moulures tout au plus, bien prononcées & bien reffenties font préférables à tout le refte. Il eft rare que ces bandeaux aient affez de force pour pouvoir être fubdivifés en plus de deux faces. On auroit tort de s'aftreindre toujours à imiter dans les bandeaux, les profils ufités pour les architraves des arcades, profils qui ne font eux-mêmes que l'imitation des archivoltes de l'ordre. Comme on doit toujours vifer à l'effet & éviter les petites parties, on ne doit point balancer

à composer les bandeaux des portes & des fenêtres dans un goût différent, & de maniere à en rendre les parties très-sensibles.

S'il y a plusieurs étages dans un même entre-colonnement, les fenêtres supérieures diminueront de hauteur dans la même proportion que les étages ; & il faudra que tous les bandeaux & tous les appuis ne composent qu'une seule masse perpendiculaire. Dans l'entre-deux des étages & au-dessus de la fenêtre la plus haute, on pourra tailler quelqu'ornement de sculpture, comme des guirlandes, des palmes, des cordons de feuilles &c. Pourvû que ces ornemens soient forts & ressentis, & qu'on ne les multiplie pas trop, ils enrichiront l'ouvrage sans le surcharger.

Si l'on met au-dessus de chaque fenêtre une corniche, ou un fronton, comme on ne l'a fait que trop souvent, on commet un contre-sens très-répréhensible. Pourquoi une corniche, pourquoi un fronton ? Les fenêtres sont à couvert sous l'entablement. Quelle nécessité, quelle absurdité d'introduire sous cette grande partie qui doit couvrir le tout, de petites couvertures accidentelles sur

les parties de détail? Pourquoi préfenter l'apparence d'un petit toît fous un grand toît?

J'ai dit que les fenêtres & les portes doivent occuper toute la largeur de l'entre-colonnement, prife au pied des bafes. On voit beaucoup d'exemples du contraire, & notamment aux façades des gros pavillons des Tuileries. C'eft une preuve que l'Architecte a mal combiné fon ordonnance, qu'il a ignoré les loix de l'harmonie & de la liaifon, & que les entre-colonnemens font trop larges. Dans une ordonnance bien faite, il ne doit rien y avoir de fuperflu. Le grand efpace qui refte entre le bandeau des fenêtres & la bafe des colonnes eft un fuperflu, qu'on auroit dû retrancher, & qui certainement fait un très-mauvais effet.

Les entre-colonnemens des périftiles peuvent être quelquefois fi étroits, qu'ils ne laiffent pas affez de largeur pour une porte fuffifante. Alors on pourroit imiter le procédé des anciens, qui fans toucher aux colonnes de devant fupprimoient dans l'enfoncement du périftile deux colonnes, & avoient ainfi affez de largeur pour la grande porte. Ils

aimoient mieux prendre ce parti, que de diminuer en face l'âpreté des entre-colonnemens. Ce procédé a moins d'inconvéniens que tous les autres. Il sauve de grands embarras. On doit donc en user hardiment.

Si un Architecte prenoit toujours bien ses dimensions, il ne se trouveroit jamais dans le cas d'avoir sur une façade des entre-colonnemens surnuméraires où il ne peut figurer ni porte ni fenêtre, comme il s'en trouve aux pavillons qui flanquent les deux nouvelles façades de la place de Louis XV. Si malheureusement il se jette dans cette nécessité, il doit du moins laisser ces entre-colonnemens tout unis, & n'y présenter qu'un fond lisse. Les orner de petites niches comme on l'a pratiqué aux pavillons dont je parle & dans beaucoup d'autres endroits, c'est la plus petite & la plus fausse de toutes les idées.

Parmi les bâtimens destinés à l'habitation, il en est peu, où l'on puisse faire usage des colonnes sans s'exposer a de grandes incommodités. Alors après avoir composé les portes & les fenêtres, comme si les colonnes y étoient, on n'aura qu'à retrancher les colonnes, & laisser

uni l'espace qu'elles devoient occuper. Cet espace sera celui des trumeaux. Il vaut mieux en user de la sorte que de marquer les étages par un cours de plinthes. Cette séparation diminue l'effet de l'aplomb qu'on ne peut rendre trop sensible, parce qu'il est beau & frappant. Je sçai qu'il faut qu'un mur diminue d'épaisseur en s'élevant ; mais rien n'empêche de pratiquer cette diminution sur les façades, comme on pratique la diminution des colonnes. Les plinthes qui tranchent sur la hauteur sont toujours défectueuses. Les plus insoutenables de toutes sont celles qui tranchent sur le fût de la colonne.

Lorsqu'une façade n'a que des portes & des fenêtres, on doit distribuer les choses de maniere qu'il y ait autant de vuide que de plein. La solidité le veut ainsi. Pendant long-temps nos Architectes ont donné dans l'abus de faire les fenêtres très-larges, & les trumeaux très-étroits. Outre que cette maniere laisse l'intérieur des appartemens exposé à toute l'incommodité des saisons, il en résulte une construction si foible, qu'elle ne peut être admise que par ceux qui ont intérêt au peu de durée des bâtimens.

Les formes des fenêtres ont été extrêmement bizarres parmi nous. On en revient. Les fenêtres bombées & celles en œil de bœuf, ne se voyent plus qu'aux édifices bâtis depuis plusieurs années. On pratique encore, quoique plus rarement, les portes & fenêtres en plein ceintre. Cependant pour peu qu'on veuille y faire attention, on reconnoîtra, que l'espace contenu dans les entre-colonnemens étant toujours quarré, il est contre l'ordre des choses d'y introduire des formes qui ne soient pas quarrées. Une fenêtre ou une porte ceintrée dans un entre-colonnement quarré, ne remplit point tout l'espace de cet entre-colonnement. Elle laisse des deux côtés du ceintre des intervalles superflus & irréguliers. Le jour dans l'intérieur de l'appartement est diminué d'autant. Quand je dis une porte & une fenêtre, la même chose est censée dite de toute la masse perpendiculaire, formée par les portes & les fenêtres d'un étage à l'autre. Cette masse est toujours la représentation de l'entre-colonnement, comme la masse des trumeaux d'un étage à l'autre est la représentation des colonnes. Les portes & fenêtres ceintrées ne doivent avoir lieu

que lorsqu'elles font placées fous le ceintre d'une voute. L'analogie & l'harmonie veulent la ligne droite fous la ligne droite & la ligne courbe fous la ligne courbe.

Il y a quelquefois des façades trèshautes, où les ouvertures ne font obligées que dans une partie de la hauteur. Les façades extérieures d'une Eglife peuvent être dans le cas. Alors il ne faut pas s'en tenir uniquement à ce qui eft obligé. Il faut exécuter autant de fenêtres & d'ouvertures feintes, que fi la néceffité ou la commodité en exigeoient plufieurs rangs les uns au-deffus des autres, & former fur ces façades des maffes où ces ouvertures vraies & feintes fe trouvent placées naturellement & d'un parfait accord entre-elles. Les façades extérieures de la nouvelle Eglife de fainte Geneviéve pécheront par cet endroit. Ce feront des murs percés au milieu de leur hauteur d'un feul rang de fenêtres. Il y aura un très-grand efpace depuis le focle jufqu'à la tablette des fenêtres, & depuis leur traverfe fupérieure jufqu'à l'entablement. Cette difpofition fera certainement un très-mauvais effet. Les deux grands efpaces dont je parle, n'offri-

font aucune idée à l'esprit, & par conséquent paroîtront d'une superfluité vicieuse. En pareil cas il vaut mieux figurer deux grands étages de fenêtres, & les raccorder par des bandeaux & par des tables simples.

6°. Les proportions des frontons sont moins embarrassantes que celles des autres parties. Tout se borne à déterminer l'ouverture de l'angle formé par leurs deux rampans. Si le fronton avoit été imaginé dans les climats froids où l'abondance des neiges a introduit l'usage des toîts hauts & aigus, leurs proportions seroient comme on les voit dans les édifices gothiques. Mais l'Architecture Greque a pris naissance dans un climat chaud, où les toîts sont bas & écrasés ; de-là vient que l'angle formé par les deux rampans est nécessairement obtus. On peut le fixer à 130 degrés. Il est alors suffisamment obtus & ne l'est point trop. On peut le diminuer à 120 & l'augmenter à 140 suivant le degré d'élévation où le fronton est placé. Plus le fronton est élevé, moins son angle doit être obtus ; parce que plus il y a d'élévation, plus la saillie de l'entablement empiéte sur le nud du timpan.

Nos Architectes ont eu la manie des frontons. Ils en mettoient par-tout sans sçavoir pourquoi ni comment. Ils sont bien placés sur le portail d'une Eglise, ou sur la face d'un pavillon. Par-tout ailleurs ils sont presque toujours déplacés. On est devenu plus circonspect depuis quelques années, & les frontons ne sont plus tout-à-fait tant à la mode. Cependant on a encore beaucoup de peine à renoncer à cette vieille habitude. Sur les deux nouvelles façades de la place de Louis XV, on retrouve quatre frontons. Certainement l'Architecte à crû les justifier, en figurant aux deux bouts de chaque façade des pavillons en avant-corps. Mais on ne voit pas trop pourquoi le toît n'étant pas nécessaire sur les deux péristiles, il le devient sur les quatre pavillons. Deplus ces pavillons vus de face, annoncent par leur fronton qu'ils sont couverts par un toît à deux rampans. Cependant si je les examine par les côtés, la balustrade qui surmonte l'entablement me prouve qu'ils sont couverts en terrasse comme tout le reste. Voilà une contradiction sensible. Comment ne l'a-t'on pas apperçue? Pour sauver la contradiction, il faudroit que

sur les côtés de ces pavillons, vus de la rue Royale, on eût apperçu le rampant d'un toît. J'avoue que cet objet n'auroit pas été trop d'accord avec le reste, & n'auroit pas fait un bon effet. Mais je conclus de-là qu'il ne falloit point de fronton ; parce qu'enfin si l'on raisonne juste & si l'on veut agir conséquemment, le fronton ne sera jamais employé que comme une maniere de masquer agréablement le pignon du toît qui est derriere ; & lorsqu'il n'y aura point de toît derriere, on ne mettra point de fronton.

7°. Les statues peuvent être placées très-avantageusement dans une ordonnance d'Architecture, & elles doivent être proportionnées au diamétre de la colonne. Cette proportion est difficile à trouver par un raisonnement bien juste. Il y a dans les statues trois sortes de grandeurs, la grandeur comme nature, la grandeur au-dessous du naturel, & la grandeur au-dessus. De ces trois grandeurs la seconde doit être exclue de toutes les compositions Architectoniques ; parce que les bâtimens que nous construisons n'étant point faits pour servir d'habitation à des pigmées, il n'est pas raison-

nable d'y introduire des statues d'une grandeur inférieure à celle que la nature nous a donnée. Ces petites statues doivent être réservées pour l'intérieur des cabinets & des chambres sans ordre d'Architecture, où le champ étant moins étendu les petites figures peuvent être admises & réussir.

Il n'y a donc que les statues grandes comme nature ou d'une grandeur au-dessus du naturel qui puissent entrer dans une composition où l'ordre d'Architecture est apparent, dans celles même où il est supposé. La grandeur comme nature peut être fixée à 6 pieds. Cette grandeur ne sera point trop forte dans un entre-colonnement haut de 18 pieds, elle sera suffisante dans un entre-colonnement haut de 24; parce que comme la tête de l'homme ne doit pas toucher au plancher, qu'il convient même que la masse d'air qui est au-dessus de sa tête soit beaucoup plus forte que celle dans laquelle il nage, les bonnes proportions nous méneront au moins à rendre cette masse double de la hauteur de la statue. Ainsi quand la statue aura le tiers de la colonne elle ne sera point trop haute. On pourra la réduire au quart, belle

proportion qui suit immédiatement celle du tiers. Si l'on va au-dessous on affoiblira trop.

Les statues, ou simples ou en groupes, ne doivent être placées que dans les entre-colonnemens où il n'y a ni portes ni fenêtres. Il est inutile de leur creuser une niche dans l'épaisseur du mur. Cete niche, si elle porte de fond, est une vraie arcade dont l'archivolte ne peut être d'accord avec la plate-bande de l'architrave. Si la niche ne porte pas de fond, c'est une fenêtre en tour creuse, ou plutôt on ne sçait ce que c'est, & elle a au pardessus l'inconvénient de l'archivolte ceintrée. Il faut donc que la statue ou le groupe soient élevés sur un piédestal, & que le nud du mur lui serve de fond. On peut au-dessus de la statue tailler sur le nud du mur quelqu'ornement de sculpture simple & de grand goût ; mais on doit éviter d'y profiler des moulures, à moins que ce ne soit pour orner la bordure de quelque tableau en bas-relief. Le mur derriere la statue doit être lisse, afin qu'aucun accessoire ne trouble l'effet de la statue ou du groupe.

Le piédestal sous la statue seroit trop haut s'il en étoit la moitié. Il n'en doit

être au plus que le tiers ou le quart. Ce piédestal doit avoir le dé assez large pour que la statue ou le groupe y trouvent un embasement suffisant. On peut donner à ce piédestal une base proportionnée, pourvû que l'alignement des moulures de cette base s'accorde avec les moulures de la base de la colonne. On ne doit jamais lui donner de corniche ; parce que la saillie de cette corniche trancheroit sur le fût de la colonne ; & qu'on doit éviter toutes les interruptions qui altérent l'effet de l'applomb.

Les statues guindées dans des niches, couchées sur des archivoltes d'arcades, ou sur les rampans d'un fronton, perchées sur les accroters d'une balustrade qui efface le toît, sont dans la position la moins naturelle & la plus absurde. On croît embellir l'ouvrage par cette richesse déplacée. On le dégrade, & on en fait un ouvrage de mauvais goût. N'est-il pas contre nature que des figures se trouvent là où jamais homme ne peut se trouver sans faire craindre pour sa vie ? L'extrados d'une voute, le rampant d'un toît, la pointe la plus élevée d'un bâtiment, sont-ce-là des positions où un homme puisse paroître ? Dira-t'on qu'il est tout
aussi

aussi contre nature, qu'une statue soit montée sur un piédestal ? On auroit tort. Il n'est point contre nature qu'un homme principal soit élevé de quelques dégrés au-dessus des autres. Or une statue est toujours censée la représentation d'un homme principal. De plus la nécessité oblige d'élever une statue au-dessus du pavé, afin qu'elle ne soit pas exposée à des frottemens capables de la déformer.

Les statues perchées sur les portails de tant d'Eglises, sur les balustrades supérieures de plusieurs colonnades comme à saint Pierre de Rome, sur les archivoltes, sur les frontons, sont donc toutes contre nature. Il y a même un autre inconvénient. Placées à ces hauteurs exorbitantes, pour que l'on puisse en distinguer les traits, on est obligé de leur donner une proportion des plus gigantesques. Qu'arive-t'il de-là ? Du point de vue ces statues paroissent de grandeur naturelle. L'œil parconséquent les juge beaucoup plus près qu'elles ne sont. Il en résulte donc un effet qui abrege les distances & qui diminue les élévations; & la grandeur de l'ouvrage en souffre. C'est une des choses qui, à saint Pierre de Rome, empêche qu'on ne soit frappé

D

de l'immensité du vaisseau. Sur chaque archivolte il y a de grandes figures. Quand on entre, ces figures ne paroissent pas excéder beaucoup la grandeur naturelle. Il en résulte involontairement un sentiment de proximité, qui affoiblit celui des distances; & le plus vaste de tous les vaisseaux ne paroît que d'une grandeur ordinaire.

Les statues que l'on destine à l'embellissement des places publiques, doivent être proportionnées à la grandeur de ces places, & au point de vue du spectateur supposé dans l'endroit de la place le plus éloigné. Si de ce point de vue la statue paroît de grandeur naturelle, elle sera suffisamment grande, si elle paroît d'une moitié & même d'un tiers au-dessus de la grandeur naturelle, elle le sera trop. La statue de Louis le Grand, dans la place de Vendôme, est beaucoup trop forte par cette raison. Celle de Louis XV., dans la nouvelle place, est, quoiqu'on en puisse dire, d'une très-belle proportion. En circulant autour des balustrades qui dessinent le contour de cette place, on la voit toujours d'une grandeur très-approchante du naturel, & comme elle est d'ailleurs d'un bien plus beau dessein que tous les autres, elle produit un effet qui enchante,

Sa position, il est vrai, l'expose à être vue de beaucoup d'endroits, qui sont à de très-grandes distances. Mais comme de plusieurs de ces endroits on voit la statue dessinée dans le vuide des airs, son effet demeure sensible malgré l'éloignement. Depuis qu'elle est placée, les proportions du mercure & de la renommée qui sont aux deux côtés du pont tournant, ont commencé à paroître trop foibles; & le spectateur qui passe du jardin des Tuileries sur la place, ne voit plus sous ces figures que deux très-petits poulains, en les comparant au grand cheval de la statue.

Les piédestaux des statues, isolées au milieu d'une place, doivent être beaucoup plus élevés que ceux des statues que l'on met dans un entrecolonnement, parce que les premieres ont le ciel au-dessus d'elles, & un très-grand vuide de tous les côtés. Ces piédestaux ne seront point trop élevés, s'ils ont la même hauteur que la statue. Ils le seront assez s'ils ont les deux tiers, & ils le seront trop peu, s'ils ont moins de la moitié de cette hauteur. Si l'on groupe des figures autour de ces piédestaux, leurs proportions doivent être d'accord

avec celles de la statue ; & il ne doit y avoir d'autre différence que celle qui résulte du moindre dégré d'élévation auquel elles sont vues. Les esclaves enchaînés au piédestal de la statue d'Henry IV, sont d'une proportion trop foible. Ceux de la place des Victoires sont d'une bien meilleure proportion, ainsi que les figures du piédestal de la statue de Louis XV.

L'idée de la plûpart de ces figures n'est point heureuse. Il est fâcheux que des Rois dont on ne devroit immortaliser que la bien-faisance, soient représentés, foulant aux pieds les peuples vaincus. On a beaucoup mieux fait d'accompagner la statue de Louis XV, de figures propres à nous retracer les vertus qui font la gloire & le bonheur de son regne. Cependant la position de ces figures en maniere de cariatides n'est ni avantageuse ni dans la bien-séance. J'aurois préféré de les grouper sur les deux côtés du piédestal. Le sculpteur auroit eu un plus beau champ pour inventer son sujet avec noblesse. Les vertus auroient paru dans un état de liberté & de repos. Les groupes même auroient augmenté l'effet pyramidal du monument, en donnant plus d'empâtement à sa base,

SECONDE PARTIE.

Des inconvéniens des ordres d'Architecture.

L'INVENTION des trois ordres grecs est un effort de génie, dont l'exemple est unique dans les Arts. Pour toutes les choses où l'homme peut exercer son esprit créateur, il a paru en différents siécles des inventions que l'on peut comparer les unes avec les autres, & souvent les modernes l'ont emporté sur les anciens. La seule Architecture se trouve bornée à ce que les Grecs avoient imaginé. Rien dans toutes les parties de ce bel Art qui ne soit de leur invention ; & depuis tant de siécles il n'a été donné à personne d'inventer, je ne dis pas un ordre entier, mais une moulure & un ornement dont ils n'aient pas fourni le modéle.

Ces trois ordres précieux furent ensévelis par les sauvages conquérants du

Nord, sous des monceaux de ruines & de cendres. Mais au premier rayon de lumiere qui dissipa les ténébres de la Barbarie, on les vit renaître avec tous les autres Arts. Philippe Brunelleschi Florentin, trop peu connu, est celui à qui nous avons la premiere obligation de cette renaissance. Sculpteur médiocre, l'ambition de se faire un nom, ou plutôt un de ces attraits dominants qui décélent le génie, le conduisit à Rome pour en examiner les fameuses antiquités. Saisi, transporté, hors de lui-même, à la vue de ces ruines majestueuses, il en combina laborieusement les rapports. Cette étude intéressante l'occupoit tout entier. Il ne voyoit que les squelettes de ces grands corps. Son imagination suppléoit tout le reste. Il se fit une heureuse habitude de juger des bâtimens entiers par leurs moindres fragments. Il retourna à Florence pour faire part à ses concitoyens de ses découvertes. Elles eurent le sort de la plûpart des heureuses nouveautés que l'on contredit d'abord, que l'on discute ensuite, & que l'on adopte enfin. Ce grand homme fraya la voie aux Brumantes & aux Michel-Anges. Il mourut à Florence le 16 Avril 1446;

& on mit sur son tombeau cet épitaphe. *Philippo Brunellescho antiquæ Architecturæ Instauratori S. P. Q. F. civi suo bene merenti.*

L'idée des ordres dorique, ionique & corinthien, répandue dans les atteliers, produisit une révolution que l'entousiasme des artistes rendit très prompte. On copia avec avidité les formes & les proportions des monumens anciens. L'imagination de l'homme à talent, échauffée par la grandeur de leur effet, produisit d'abord des copies assez ressemblantes. La cohue des artistes suivit. On eut la copie de la copie. Cette premiere imitation imparfaite, fut répétée & altérée tant de fois, que les derniers ouvrages ne conserverent avec le premier modéle d'autre rapport que celui qu'on apperçoit entre les espéces qui ont le plus dégénéré, & l'espéce originale & primitive.

De temps en temps on vit des génies plus heureux, s'élever au-dessus des habitudes & des routines des gens de l'Art, & produire par sentiment des chefs-d'œuvres. Mais ou ces nouveaux modéles furent négligés, ou il en résulta une foule de mauvaises copies.

C'est ainsi qu'après avoir vû, sous Catherine de Médicis, un Philibert de Lorme bâtir le Palais des Tuileries, sous Marie de Médicis, un de Brosse bâtir le Luxembourg & le portail de S. Gervais, sous Louis XIV, un Blondel imaginer la porte S. Denis, un Perrault inventer la colonnade du Louvre, un Mansard donner les desseins du dôme des Invalides & de la Chapelle de Versailles; nous avons vû dans les intervalles une multitude d'Architectes sans génie, se signaler par toute sorte de productions bizarres & monstrueuses.

Ce n'est que de nos jours que la science de l'Architecture antique a été véritablement approfondie, & qu'on en a établi les régles avec assez de précision pour que l'Artiste puisse travailler sans incertitude & être jugé sûrement.

Les ordres grecs ont de grands avantages; mais ils ont aussi de grands inconvéniens. On a beaucoup insisté sur les premiers, & on ne connoit pas assez les seconds.

CHAPITRE PREMIER.

Inconvéniens des ordres d'Architecture dans les dehors des bâtimens.

Les ordres grecs ont été principalement imaginés pour décorer les façades extérieures des édifices. C'est aussi dans les dehors qu'ils ont leur plus grand effet. Les colonnes & l'entablement y sont placés avec la convenance la plus parfaite. L'architrave désigne la poutre qui soutient le plancher. La frise marque l'intervalle occupé par les solives. La corniche représente l'avance du toît. La saillie de son larmier est imaginée tout exprès pour mettre la façade à l'abri des eaux pluviales. La doucine qui termine le larmier, est une maniere très-agréable de raccorder l'égoût du toît avec tout le reste.

Non-seulement le but des ordres grecs n'est parfaitement rempli que dans les dehors des bâtimens; mais ils ne produisent leur plus bel effet, que lorsqu'une façade est décorée par un seul de ces

D v

ordres. Les ordonnances d'Architecture, à plusieurs étages, ont de grands inconvéniens.

1°. On ne peut sans blesser toutes les convenances, mettre l'entablement entier dans les étages inférieurs ; parce que la corniche dans son institution primitive, n'étant qu'une maniere de supporter & d'effacer l'avance nécessaire du toît, mettre la corniche dans l'étage d'en bas, c'est présenter l'idée du toît là où elle n'est point admissible.

2°. Comme les raisons de solidité exigent une vraie diminution dans les étages d'en-haut, & que le diamétre des colonnes supérieures doit être moindre que celui des colonnes de dessous, il résulte de là que l'entablement le plus près du toît a moins de force & de saillie que l'entablement qui couronne le premier étage. il n'a donc point alors son véritable effet, qui est d'écarter assez la chute des eaux pour que la façade soit parfaitement à l'abri de leur ravage. Il est certain que c'est vers le toît que doit être la plus grande saillie des corniches, & que cette convenance essentielle n'est jamais remplie dans une ordonnance à deux étages d'Architecture.

On ne peut sauver ces inconvéniens qu'en retranchant toute corniche des étages inférieurs, & en exagérant la force & la saillie de la corniche la plus haute. Si la solidité de l'ouvrage exige qu'on conserve entre les deux étages toute l'épaisseur du premier entablement; ne pourroit-on pas au lieu d'y marquer architrave, frise & corniche, réduire ces trois parties en un seul membre uni, couronné d'un fort cavet où d'un fort talon, avec leur listel proportionné? Ce membre uni seroit susceptible de tous les ornemens qui conviennent en pareils cas, comme guillochis, postes simples ou fleuronnés, rainceaux de feuillages &c. Ce procédé éviteroit un des plus grands inconvéniens de l'entablement des ordres les uns au-dessus des autres, je veux dire l'énorme saillie des corniches intermédiaires: saillie qui tranche sur l'aplomb d'une maniere désagréable, saillie qui rompt l'union & l'harmonie de l'ensemble, saillie qui oblige de guinder les colonnes supérieures sur des socles dont la grande élévation rend l'ouvrage lourd, saillie enfin qui expose, quoi qu'on fasse, à voir les eaux tomber,

séjourner & faire des ravages sur les entablemens.

Ce que je propose est une nouveauté, j'en conviens. On m'objectera qu'envain j'en chercherois des exemples dans les meilleurs monumens de l'antiquité, & même dans les ouvrages modernes. Hé! qu'importe que ce soit une nouveauté, pourvu qu'elle soit raisonnable. Les inconvéniens de l'usage établi sont prouvés. L'effet de la nouveauté que je propose, n'auroit contre lui que l'empire aveugle du préjugé & de l'habitude. Qu'on ose l'essayer, & on trouvera, si je ne me trompe, l'ensemble beaucoup mieux assorti, les choses beaucoup plus dans la nature, & la disposition beaucoup plus vraie.

Il n'est point à craindre que l'ordre supérieur ne trouve pas assez de base sur l'espéce de faux entablement que je propose. On sçait qu'à l'étage d'en-haut il faut un ordre d'une proportion plus svelte. Ainsi en donnant à la colonne d'en-bas la proportion la plus forte, & à la colonne d'en-haut la proportion la plus légére, il y aura sur le faux entablement assez de base pour que le socle

des colonnes supérieures ne déborde pas & ne vienne pas même à fleur.

Il ne suffit pas de retrancher des entablemens inférieurs toute apparence de corniche, il faut que les membres de l'entablement le plus haut aient plus de force que tous les autres, & que la saillie de sa corniche soit déterminée par un aplomb tiré de la pointe de sa doucine, qui tombe un pied en avant du socle le plus bas; en sorte que toute la façade se trouve à couvert sous cette grande saillie. Il est certain que les forts entablemens dont un édifice est couronné, ont tout une autre grace que ces moulures foibles & peu saillantes qui terminent presque toutes nos façades.

J'avoue que cette exagération des membres & des saillies de l'entablement supérieur, est contre les régles ordinaires. Mais il faut aller au but de l'Art. Les régles n'ont été établies & ne sont justes que dans la supposition d'un seul ordre d'Architecture. Nous en voulons deux, dès lors les régles primitives se trouvent fausses & c'est à nous d'y suppléer.

D'ailleurs comme les objets diminuent à la vue à mesure qu'ils s'élévent, l'en-

tablement supérieur est susceptible d'une exagération, qui, quoique réellement vicieuse, n'aura aucune irrégularité apparente. Il s'agit moins ici de ce que les choses sont que de ce qu'elles paroissent être. Voyez la différence que produit un même angle de vision à différents dégrés de hauteur, & vous comprendrez qu'il est possible d'exagérer l'entablement supérieur sans qu'il paroisse excessif.

Au reste s'il est absolument impossible de conserver une apparence réguliere avec l'exagération de saillie nécessaire, pour que l'entablement supérieur couvre tout l'ouvrage d'en-bas, il faut dans les édifices ordinaires, renoncer à entasser les ordres les uns au-dessus des autres, & réserver cet entassement pour les bâtimens pyramidaux comme les tours. Ces sortes d'édifices n'ont point de toît. Leur caractere est d'avoir en s'élevant une diminution de masse très-sensible, & des retraites très-marquées. Mais dans ces édifices même je ne voudrois que de faux entablemens, pour éviter la représentation de toît là où elle ne doit pas être, & de peur que la saillie très-marquée

d'un entablement vrai ne tranchât sur l'aplomp : défaut qu'on ne peut éviter avec trop de soin.

J'ai déjà dit plus haut, qu'il n'y a que les très-grands édifices où l'on puisse employer avec quelque succès plusieurs étages d'Architecture. Il faut pour cela qu'un bâtiment ait une hauteur démesurée. Au Louvre on a fait la faute de décorer les façades qui donnent sur la cour, de trois étages d'Architecture. Qu'en résulte-t'il ? Les colonnes du rès-de-chauffée sont d'un diamétre médiocre. Celles du premier étage sont des bâtons, & celles du second deviennent des fuseaux. Les trois entablemens vont en s'amoindrissant, & le plus haut est d'une petitesse choquante. C'est un amas de petites parties imperceptibles la plûpart, & parconséquent sans noblesse. C'est un travail immense de sculpture & un ouvrage de petit goût. Le contraste des façades du dehors avec celles du dedans, offre un passage trop rapide du grand au petit. Quand on arrive à la grande porte du Louvre, vis-à-vis saint Germain l'Auxerrois, on croit voir un Palais de l'ancienne Rome. Quand on est entré dans la cour, on retrouve

presque l'état des choses telles qu'elles furent 12 siécles après Vitruve.

Dans les édifices de hauteur ordinaire, il est donc beaucoup mieux de n'employer qu'un seul ordre d'Architecture avec deux étages de fenêtres au plus, en évitant de séparer les étages par des plinthes qui tranchent sur le fût de la colonne, & en raccordant les bandeaux & les appuis des fenêtres, de maniere que leur masse tende principalement à faire ressentir la direction perpendiculaire ou le *portement* de fond.

A la façade du Palais des Tuileries, on voit les deux sistêmes bizarrement réunis. Le pavillon du milieu présente trois étages d'Architecture. Les gros pavillons sur-ajoutés n'en ont qu'un seul. L'Architecture du premier est sensiblement mieux traitée que celle des seconds. Cependant ceux-ci avec tous leurs défauts font un effet incomparablement plus grand.

L'Architecte qui a donné les plans de la maison de M. de Chavanes, au coin de la porte du Temple, a montré au public qu'on peut dans un petit espace exécuter les choses en grand. Si au lieu de pilastres il avoit mis des colonnes. Si le denticule de la corniche n'étoit pas

à bâtons rompus ; si le même ornement n'étoit pas répété sur la plinthe qui sépare les étages ; si cette plinthe étoit supprimée, si les bandeaux des fenêtres d'en-haut étoient raccordés avec ceux des fenêtres d'en-bas, ce morceau seroit cité comme un modéle. Tel qu'il est il prouve le mérite de son Auteur, & annonce de sa part un génie fait pour aller au grand.

Après ce que je viens de dire, comprendra-t'on la manie de certains Architectes de nos jours, qui s'avisent de placer à un second ou à un troisiéme étage un entablement postiche, & qui continuent d'élever leur bâtiment d'un étage ou deux, pour mettre enfin sous le toît un avorton de corniche, qui paroîtroit foible au haut du lambris d'une piéce d'appartement. Il y a dans Paris plusieurs nouvelles maisons où l'on apperçoit cette bizarrerie révoltante. Et pourquoi n'avons-nous pas une police sur les bâtimens, qui empêche la cohue des bâtisseurs de deshonorer nos Arts aux yeux de l'étranger & de la postérité ?

CHAPITRE II.

Inconvéniens des ordres d'Architecture dans les dehors relativement à notre climat & à nos usages.

LES ordres d'Architecture ont été inventés dans des climats chauds. Dans ces sortes de climats, rien n'est plus commode que les portiques, qui empêchent le soleil de darder ses rayons dans l'intérieur de l'appartement, y entretiennent une fraîcheur salutaire, & qui donnent la facilité de trouver sans sortir de chez-soi une promenade, où l'on respire à l'ombre le grand air. Les ordres grecs sont faits pour procurer cette commodité. Employés en péristile sur la façade d'un bâtiment, ils lui donnent un caractere majestueux, qu'aucune autre composition Architectonique ne peut remplacer; & ils entretiennent l'ombre & la fraîcheur tout-au-tour de l'habitation.

Notre climat ne nous met pas dans

le cas de recourir à de pareilles ressources. Le soleil nous favorise si rarement de ses rayons. Un atmosphére nébuleux nous laisse dans le courant de l'année si peu de jours sereins, que dans bien des saisons il nous seroit très-incommode, d'intercepter le peu de chaleur & de lumiere, qui peut pénétrer du dehors dans l'intérieur de nos appartemens. Ainsi les péristiles autour de nos habitations auroient pour nous moins d'avantage que de désagrément. Ils peuvent tout au plus nous être de quelque utilité dans les portiques d'entrée, dans les galeries ou corridors de communication; & ces parties sont rarement d'assez grande conséquence pour les décorer si magnifiquement.

Tout ce que notre climat peut comporter, c'est de retenir une foible apparence des péristiles grecs, en engageant des colonnes sur les façades de nos maisons. Il faut même les engager beaucoup, pour qu'elles ne nous ôtent pas le plaisir des vues, plaisir auquel nous sommes très-sensibles. Or les colonnes trop engagées perdent toutes leurs graces. On leur substitue les pilastres, & on n'en fait pas mieux. A tout prendre

on verra, que l'entablement eft la feule partie des ordres grecs dont nous puiffions faire ufage fur les façades de nos bâtimens deftinés à l'habitation.

Les deux grands corps de bâtiment qui fervent de fond à la nouvelle place de Louis XV, prouvent l'inconvénient des périftiles à notre égard. Tout le monde prévoit l'incommodité & le défagrément d'un appartement reculé dans le renfoncement de ces colonnades. La décoration a de l'éclat ; mais elle eft peu propre à un lieu qu'on doit habiter. Si on prend le parti de tourner l'appartement fur les cours qui feront derriere; on perd l'expofition au midi & les vues les plus délicieufes ; & c'eft matiere à de grands regrets.

Les ordres grecs ont été inventés pour des pays dont les ufages étoient différents des nôtres. Les Grecs n'avoient point de carroffes & il ne leur falloit point de porte cochere. On ne fçauroit croire combien l'ufage des carroffes oppofe de difficultés aux périftiles. On ne veut point mettre pied à terre dans la rue. On veut entrer en carroffe dans la cour. Il faut pour cela une porte très-large & d'une folidité à l'abri des ébran-

lemens. Absolument il est possible d'accoupler les colonnes d'un péristile, & de les rendre inébranlables. Mais les bases de ces colonnes ne peuvent être plantées à cru sur le pavé. Il faut les élever sur un socle continu, ou mieux encore sur des marches formant un perron en avant & de toute la longeur du péristile. Et voilà ce que les carrosses ne permettent pas; parce qu'ils ne peuvent entrer que dans une cour dont le pavé est au niveau de celui de la rue. On est donc obligé de couper & de creuser le pavé du péristile à l'endroit de la porte cochere; ce qui est très-désagréable.

Pour éviter cet inconvénient, on a pris le parti au Louvre de faire de tout le rès-de-chaussée une espéce de soubassement, & d'élever la colonnade au premier étage. Mais ce soubassement fait un très-mauvais effet; parce qu'il n'en a point la forme & qu'il est beaucoup trop haut. On y a percé des fenêtres, qui annoncent toute autre chose qu'un soubassement. Il faudroit supprimer ces fenêtres & leur substituer entre la base & la corniche des tables en relief ou en ravallement, telles qu'on les dessine sur le dé des piédestaux. Il est vrai qu'il en

résulteroit dans l'intérieur un petit corridor très-noir. Mais cet inconvénient seroit peu de chose en comparaison de ce qui existe. Avant qu'on eût culbuté les masures qui offusquoient cette belle façade du Louvre, le rès-de-chaussée n'étoit point apperçu. On ne voyoit un peu sensiblement que la partie d'en-haut, qui est d'une beauté sublime. Depuis qu'on a tout mis à découvert, la difformité du faux soubassement à frappé tout le monde, & l'effet de l'ensemble est devenu moindre.

Quoique ce faux soubassement soit d'une excessive hauteur, il auroit été impossible d'ouvrir dans le milieu une porte tant soit peu majestueuse, si on n'avoit pas pris le parti d'élever au-dessus un grand ceintre, qui empiéte sur le premier étage, & qui intercepte la communication des deux péristiles. C'est sans contredit une faute énorme; & elle est d'autant plus fâcheuse qu'on ne sçauroit y remédier. Commise par le plus grand de nos Architectes, elle prouve combien il est difficile de concilier dans les dehors de nos bâtimens l'Architecture gréque avec nos usages.

Que l'on se transporte à la nouvelle

place de Louis XV, on remarquera dans les deux grands corps de bâtiment qui en font le fond, les périſtiles élevés au premier étage, à l'imitation de ce qui a été pratiqué au Louvre. L'exceſſive hauteur du ſoubaſſement a obligé d'amoindrir le diamétre des colonnes, & elles ſont devenues trop grêles pour le vuide immenſe où elles doivent faire leur effet. Deplus, ce ſoubaſſement percé de portes & de fenêtres n'en eſt point un. Exécuté en pierre de refond, c'eſt un bâtiment ruſtique, ſur lequel on a planté un grand Palais. Ce ſoubaſſement quoique de beaucoup trop haut, ne l'eſt point aſſez pour qu'on ait pû ouvrir dans le milieu une porte principale, qui annonçât noblement l'entrée du Palais dont on a devant ſoi la repréſentation. Ce ſont pluſieurs petites arcades qui ne marquent qu'un corridor très-commun. On a exécuté deux grandes portes aux deux bouts. Dès lors cet arrangement annonce deux maiſons, réunies par une gallerie de communication; & il falloit annoncer toute autre choſe. Les défauts de ces deux façades que je reléve, n'empêchent pas au reſte qu'on ne doive les regarder com-

me des Palais dont on chercheroit en vain les pareils dans toute l'Europe. Rien ailleurs de si riche & de si grand.

Les péristiles de colonnes n'ont dans les dehors leur véritable effet, que lorsqu'ils sont plantés sur un rès-de-chauffée, élevé de plusieurs marches au-dessus du pavé de la rue : C'est pour cette raison qu'ils réussissent si parfaitement à l'entrée des Eglises. Ils pourront réussir de même à toutes les façades des grands Palais, dès qu'on voudra supporter la petite incommodité de mettre pied à terre en dehors du péristile. S'il faut absolument que le carrosse passe au travers, il faudra choisir le moindre des inconvéniens, qui est de creuser ce passage sur le pavé du péristile, & de laisser les autres parties élevées comme elles doivent l'être.

Cette disposition est préférable à la maniere ordinaire dont les cours de nos Hôtels sont fermées du côté de la rue. On éléve une grande porte cochere dans le milieu, avec un mur de chaque côté qui va joindre les aîles. Cette pratique est peu avantageuse pour la décoration des rues. Elle dérobe l'édifice aux yeux des passants ; & il faut que les cours
soient

soient bien vastes, pour qu'elle ne leur ôte pas de leur gaieté. Quelques fois on perce ces murs en fenêtres & en arcades, qui donnent aux passants plus de facilité d'entrevoir le bâtiment, & qui rendent les cours intérieures plus gaies. Dans le nouveau plan que l'on a fait pour le Palais-Royal, la petitesse de la première cour avoit déterminé d'abord à ne la fermer du côté de la rue qu'avec une simple grille. Mais on a représenté au Prince que le dessin d'aggrandir un peu cette cour ne devoit pas l'emporter sur la nécessité de donner à son Palais une entrée qui eût de la noblesse. Ce Prince dont le jugement est sain, & dont le goût est exquis, a préféré, avec raison, la colonnade que l'on doit exécuter. Il est à desirer que cette nouvelle maniere de fermeture serve de modéle à tous les autres Palais. Une grille ne marque point. Ce n'est qu'un amas de petites parties sans effet. Des colonnes au contraire, sur-tout si elles sont un peu serrées, font l'effet le plus grand, & l'ouvrage n'en est pas moins percé à jour pour la gaieté. Si tous nos Hôtels avoient sur la rue une colonnade pareille, un large entre-co-

E

lonnement dans le milieu servant de porte cochere, & des deux côtés les colonnes aussi serrées qu'elles peuvent l'être, rien n'égaleroit la magnificence de cette décoration.

CHAPITRE III.

Inconvéniens des ordres d'Architecture dans les plans qui ne sont pas rectangles.

Les ordres grecs n'ont été inventés que pour des plans à angles droits. La plinthe des bases de leurs colonnes & le tailloir de leurs chapiteaux, parfaitement quarrés, sont incompatibles avec les angles aigus & obtus. A ces sortes d'angles saillans ou rentrans, l'entablement ne sçauroit porter régulierement sur le chapiteau. Il biaise nécessairement sur la saillie du tailloir, ou bien on est nécessité de déformer le chapiteau lui-même ainsi que la base, pour les assujettir à l'ouverture de ces angles. C'est-à-dire que dans tout plan qui n'est pas à angle droits, il est absolument impossible de placer des colonnes dans l'angle.

Cependant ce seroit une grande gêne, si l'on ne pouvoit jamais sortir de la forme du quarré parfait & du quarré bar-

long. On ne pourroit plus varier les plans & diversifier la masse des édifices. L'Art seroit resserré dans des bornes trop étroites, & le génie auroit des entraves qu'il est avantageux de lui ôter. Comment faire donc à la rencontre d'un angle aigu ou obtus ? Il n'est pas praticable de laisser dans cette partie l'entablement sans support, puisque c'est dans l'angle que se fait la plus forte poussée des architraves. Quand on parviendroit à consolider cette pointe d'entablement suspendue en l'air, l'apparence seroit menaçante ; & dans les vrais principes de l'Architecture, tout ce qui a l'air du porte à faux, tout ce qui n'a pas une solidité apparente est vicieux.

Bien des Architectes prennent le parti dans ces angles embarrassants, de substituer à la colonne un pilastre irrégulier dont ils ouvrent ou retrécissent les angles suivant que le plan l'exige. Mais cette pratique n'est point heureuse. Ces pilastres ont des bases & des chapiteaux dont le plan est aussi essentiellement quarré, que celui des bases & des chapiteaux des colonnes. Or ce plan se trouve nécessairement altéré dans l'angle aigu ou

obtus, & il fait un contraste fâcheux & trop sensible avec les bases & les chapiteaux des colonnes qui sont à côté.

D'autres Architectes joignent dans l'angle rentrant, deux pilastres dont les bases & les chapiteaux se pénétrent, & qui ont l'air d'un large pilastre plié. Mais outre le mauvais effet qui résulte dans l'angle rentrant de la rencontre des bases & des chapiteaux, ces pilastres aquiérent du côté de l'angle saillant une largeur démesurée & hors des régles. Et n'est-ce pas ôter au pilastre toute sa proportion que de l'élargir sans l'allonger? Les exemples que l'on trouve de ce monstrueux élargissement de pilastres, tel qu'on le voit au pavillon de l'Hôtel de Richelieu sur le rempart, & sur la façade extérieure de la gallerie de Trianon, ne doivent point rassurer contre le danger de commettre une faute de cette nature.

Il me semble qu'un meilleur moyen, & même le seul bon, est, dans toute sorte d'angles aigus & obtus, de construire un massif d'Architecture sans chapiteau & sans base, qui sauve l'irrégularité & la fausse équerre de l'angle. Ce massif doit être une partie lisse & toute unie. N'étant employé que pour raccorder des op-

positions & racheter un défaut, moins il occupera l'œil du spectateur, & mieux sa destination sera remplie. L'entablement doit régner sur ce massif comme sur tout le reste, parce que l'entablement est de toutes les parties d'Architecture celle qui souffre le moins d'interruption. En employant le massif dont je parle, on surmontera la grande difficulté du croisement des lignes, quelque grand ou quelque petit que soit l'angle de leur rencontre.

On pourra encore trouver de l'embarras dans l'entablement, relativement à la distribution réguliere des triglifes & des métopes dans l'ordre dorique, & des modillons dans l'ordre corinthien. La bonne maniere d'espacer les uns & les autres suppose tous les angles droits. Ainsi dans tout poligone moindre ou plus grand que le quarré, il sera toujours très-difficile de bien espacer ces parties de l'entablement. Dans l'ordre dorique il faudra faire en sorte qu'à l'angle saillant il ne paroisse qu'une demie métope, & qu'à l'angle rentrant il y ait ou la rencontre de deux métopes ou une métope pliée en deux. Pour produire cet effet l'Architecte aura la liberté d'élargir ou

de resserrer son massif d'Architecture. Dans l'ordre corinthien, il faudra toujours qu'à l'angle saillant les modillons se séparent l'un de l'autre selon l'ouverture de l'angle, & qu'à l'angle rentrant ils se rapprochent selon la même ouverture sans pourtant se pénétrer. Ce procédé n'a rien d'impossible. Il ne demande que de l'attention & du soin.

Les ordres grecs ont de grands inconvéniens dans les plans curvilignes. Dans ces sortes de plans, on est obligé de tout disposer selon les rayons qui partent du centre. Dès lors les plinthes des bases & les tailloirs des chapiteaux ne peuvent plus être quarrés. Il faut que rétrecis sur la partie concave du plan, ils s'élargissent sur la partie convexe de la circonférence dont ils doivent décrire le pourtour. Il en est de même de tous les plat-fonds du péristile, de toutes les subdivisions du larmier & de la corniche. Il est vrai que l'imagination étant principalement occupée de la courbure du plan, l'œil fait moins d'attention à cette difformité des bases & des chapiteaux, & que le bon jugement la pardonne, en faveur de l'agrément attaché au plan circulaire.

Dans ces sortes de plans on ne peut employer tout au plus que deux rangs de colonnes : encore faut-il que celles qui décrivent le pourtour du petit cercle soient très-serrées, sans quoi celles qui décrivent le pourtour du grand cercle seront à de trop grandes distances l'une de l'autre. Cet inconvénient s'est manifesté au rond-point de la Chapelle de Versailles. Les colonnes du devant ayant été trop peu serrées, celles de derriere se sont trouvées à des distances excessives. Pour pallier cette faute, on en a commis une plus grande, en doublant les colonnes du derriere, quoiqu'il n'y en ait qu'une qui porte une traverse d'achitrave. Rien ne prouve plus sensiblement un plan mal combiné & mal fait.

Ce seroit bien pis, si on vouloit construire un portique circulaire à quatre rangs de colonnes, comme le Chevalier Bernin l'a pratiqué à Rome à la place de saint Pierre du Vatican. Alors on a beau serrer les colonnes qui décrivent le pourtour du petit cercle, l'élargissement devient si extrême au quatriéme rang qu'il est tout-à-fait insupportable.

Nous ne pouvons remédier à l'incon-

vénient dont je parle, qu'en imitant le procédé des Architectes qui ont bâti nos Eglises gothiques. Nous y voyons des ronds-points à plusieurs rangs de colonnes, sans qu'il en résulte de trop grands intervalles dans les entre-colonnemens. Qu'ont fait les Architectes de ces temps-là? Ils ont réglé le nombre des colonnes sur la grandeur des pourtours, de maniere que si le pourtour le plus étroit étoit divisé en 5 intervalles égaux, le pourtour d'après étoit subdivisé en 9 intervalles égaux, celui d'après en 16 intervalles égaux &c; ce qui produit dans ces ronds-points une forêt de colonnes dont l'effet est très-magnifique & très-grand.

Pourquoi ne ferions-nous pas de même? Quelle difficulté, quel inconvénient y a-t'il à multiplier les colonnes sur le cercle plus grand, & d'avoir par-tout des entre-colonnemens réguliérement espacés? Je suppose plusieurs cercles concentriques. Je serre les colonnes sur le cercle le plus près du centre, j'en mets 12 par exemple à intervalles égaux. Sur le cercle qui suit immédiatement après, je double les colonnes & j'en mets 24 à intervalles égaux: sur le troisiéme cercle

j'en mettrai 48, & fur le quatriéme cercle 96. Les colonnes se multiplieront en s'éloignant du centre, c'est une forêt qui s'épaissira dans sa profondeur. Il me semble que ce procédé n'auroit rien d'absurde & de déraisonnable.

On objectera la difficulté de distribuer les traverses d'architrave d'une colonne à l'autre. Mais ne pourroit-on pas faire partir de dessus la colonne du cercle le plus étroit, une simple traverse qui iroit en s'élargissant porter sur deux colonnes du second cercle ? Ne pourroit-on pas dédoubler cette traverse, & du point où elle commenceroit à avoir une double largeur, y creuser un plat-fond triangulaire, dont la forme & l'ornement contrasteroit assez agréablement avec les plat-fonds d'à côté ? Je ne vois point d'impossibilité à cela, & je doute qu'on puisse sauver mieux l'inconvénient de l'Architecture Greque dans les cercles concentriques. On peut aussi dans ces parties difficiles ne laisser aucune traverse d'architrave apparente, & n'employer qu'un seul plat-fond susceptible & enrichi d'ornemens convenables. Cette méthode sauvera les difficultés dans les plans les plus compliqués.

Au surplus le plan circulaire ne peut convenir qu'à une rotonde où toutes les parties aboutissent à un centre commun. Ce seroit un très-bon plan pour une Eglise, où l'Autel principal occuperoit le centre. Par-tout ailleurs cette composition seroit sans avantage, ou plutôt elle auroit de grandes incommodités. Le Chevalier Bernin qui en a fait usage pour décorer la place de saint Pierre du Vatican, auroit beaucoup mieux fait d'éviter la courbe de son ellypse, & de s'en tenir à un plan rectiligne. Le plan qu'il a exécuté est plus sçavant; mais il est tout-à-fait incommode. Les péristiles ne sont après-tout que des galeries de communication. Or rien n'est si incommode & si désagréable que de communiquer d'un endroit à un autre par une ligne courbe, quand on peut le faire par une ligne droite.

Je dois encore observer que lorsqu'on employe les ordres grecs sur une simple circonférence, ou circulaire ou ellyptique, on doit éviter deux grands défauts. 1°. Il faut absolument supprimer les arcades. Leur archivolte forcée de suivre le plan de la courbe, s'écarte visiblement de l'aplomb. Ce qu'on nomme la colonnade

dans les jardins de Verſailles en fournit malheureuſement la preuve. Ce morceau très-riche, péche par la petiteſſe des colonnes, par l'irrégularité des arcades, & par les contre-forts affreux qui buttent contre la pouſſée. Il auroit été admirable, ſi de fortes colonnes avoient porté un entablement continu. 2°. Il faut être très-attentif à ſerrer les colonnes d'aſſez près, pour qu'à l'extérieur la courbure de l'entablement paroiſſe par-tout ſuffiſamment ſupportée. Il y a aux Chartreux de Lyon un baldaquin d'aſſez grande maniere. Le plan en eſt circulaire par les côtés. Mais on a fait la faute de trop écarter les colonnes ; en ſorte que des deux côtés on apperçoit une grande courbe d'entablement qui s'élance au milieu des airs, & qui ne porte ſur rien. C'eſt la faute la plus inſoutenable qu'on puiſſe commettre.

Dans les plans mixtilignes, le mêlange des courbes & des droites pourra occaſionner bien des difficultés relativement à la forme quarrée de la plinthe des baſes & du tailloir des chapiteaux. Les maſſifs d'Architecture dont j'ai parlé plus haut, réſoudront ſans embarras toutes ces difficultés. En général dans toutes

les parties d'un plan quelconque où la colonne ne pourra être employée sans inconvénient, on pourra se tirer d'affaire avec l'expédient du massif d'Architecture sans chapiteau & sans base.

CHAPITRE IV.

Inconvénients des ordres d'Architecture dans l'intérieur des bâtimens.

LE bel effet des ordres grecs à porté les Architectes à les employer non-seulement sur les façades extérieures, mais dans l'intérieur des édifices où ils réussissent beaucoup moins bien.

Dans les piéces d'appartement, les inconvéniens des ordres d'Architecture font, 1°. Que la colonne y devient simple décoration, quoique de sa nature elle doive être une des parties principales qui constituent le bâtiment, susceptible de décoration, à la vérité, mais ne devant jamais être employée pour la décoration seule ; 2°. Que la décoration qui en résulte est d'un genre lourd & massif ; 3°. Que les colonnes rétrecissent l'espace & augmentent la profondeur des embrasures ; 4°. Que les entablemens font déplacés & contre nature, puisqu'ils indiquent 4 égouts de toît combinés pour

verser les eaux pluviales dans l'intérieur de l'appartement ; 5°. Que la hauteur de l'entablement diminue d'autant celle des fenêtres & ôte du jour au plat-fond ; 6°. Que cette hauteur d'entablement représente l'épaisseur d'un plancher sous un autre plancher, ce qui est absurde.

Ces inconvéniens sont sensibles, & il est si peu aisé d'y remédier qu'il en faudroit conclure qu'on ne doit jamais employer les ordres d'Architecture dans l'intérieur des appartemens. Ils peuvent réussir dans les vestibules & dans toutes les piéces qui ne doivent point être meublées; mais alors il faut au moins ne mettre que la seule architrave au-dessus des colonnes & faire porter leur base à cru sur le pavé. Dans les piéces meublées, ce seroit un singulier contre-sens de mêler des colonnnes avec des tapisseries. L'un ne va point avec l'autre. Là où il y a ordre d'Architecture il ne faut que des ornemens d'Architecture. Dans les Palais des Princes, il y a la chambre du lit, où l'usage & la bienséance exigent une alcove séparée du reste de la chambre par une balustrade. Quelques-unes de ces alcoves sont formées par deux colonnes isolées qui portent leur architrave ; & je con-

viens que cette maniere a beaucoup de nobleſſe & de majeſté. Mais ſi l'ordre d'Architecture ne régne pas autour de la chambre, ſi la chambre eſt meublée de tapiſſeries comme elle doit l'être, je crois que l'alcove à colonnes ne convient point, & qu'il vaudroit beaucoup mieux former cette alcove en maniere de pavillon avec des rideaux retrouſſés & ſoutenus par des cordons.

Les ordres d'Architecture ne conviennent point dans les parties rampantes. On les a employés à la *Scala Regia* du Vatican, & ils y font un très-mauvais effet. Un entablement rampant ne peut être ſupporté par un chapiteau dont le tailloir eſt néceſſairement horiſontal. On a beau élever ſur ce tailloir la moitié d'un détranché diagonalement, on ne maſque point la difformité de l'entablement qui ne porte que ſur un des tranchans du tailloir. On trouve dans quelques-uns de nos eſcaliers les repos ſoutenus par des colonnes. Mais alors qu'arrive-t'il, l'architrave rampante ſous les marches, ou n'eſt portée ſur rien, ou porte de la maniere la plus difforme ſur le tranchant du tailloir du chapiteau. Dans ces parties rampantes, il faut abſolument ſuppri-

mer tout ordre d'Architecture. Un foubassement doit occuper tout l'espace où se trouvent les rampes, on peut orner ce soubassement de tables triangulaires sous les rampes, & de tables quarrées sous les repos. Les colonnes ne peuvent y trouver place, qu'en substituant à l'entablement des arcs rampants d'une colonne à l'autre; & cette maniere n'est ni ingénieuse ni agréable. L'effet de l'arcade est toujours chétif, & celui de deux colonnes qui se corespondent à différents degrés de hauteur est bien moins satisfaisant encore. Il en est des baluftres comme des colonnes. Ils ne font jamais bien sur un endroit rampant, à moins qu'on n'en profile toutes les parties selon l'angle de la rampe. Et alors même ils ont l'air d'une assise qui a fléchi. Les appuis des rampes sont beaucoup mieux en entrelas, ou en enroulemens avec rainceaux.

Les ordres d'Architecture n'ont pas les mêmes inconvéniens dans l'intérieur des Eglises & de tous les grands vaisseaux, où l'on peut sans incommodité & avec bienséance construire des galeries au pourtour. Des colonnes en péristile forment ces galeries très-noble-

ment. Reste l'inconvénient des entable-mens qui annoncent des égouts de toit combinés pour verser les eaux pluviales dans les dedans. On dira sans doute que s'arrêter à cet inconvénient, c'est pousser la rigidité trop loin. Il est pourtant vrai que c'en est un, & qu'on doit s'en défendre s'il n'est pas impossible de l'éviter.

Or il me semble que la chose est non-seulement possible mais tout-à-fait aisée. Il ne faut pour cela que faire usage du faux entablement dont j'ai parlé dans le Chapitre premier. Ce faux entablement feroit disparoître toute idée de toît, & le berceau de la voute portant immédiatement dessus seroit beaucoup mieux raccordé avec tout le reste. A la nouvelle Chapelle de l'Eglise de sainte Marguerite du faux-bourg saint Antoine, on a hasardé quelque chose de semblable. Des deux côtés de la Chapelle on a substitué à l'entablement de longues tables décorées de bas-reliefs. Mais la hauteur de ces tables excédant celle de l'entablement, il en résulte un grand défaut de proportion, & une difformité qui devient trop sensible à l'endroit où cette espéce de faux entablement se raccorde

avec l'entablement véritable. Au surplus cette Chapelle fait beaucoup d'effet par la simplicité de l'ordonnance & par la grande maniere qui régne dans tous les ornemens. Ce n'est qu'une Architecture feinte. Que seroit-ce si elle étoit exécutée en réalité ? Telle qu'elle est, c'est un des plus beaux desseins d'Architecture que nous ayons à Paris.

Outre l'inconvénient dont je viens de parler, les entablemens réguliers en ont un autre beaucoup plus grand dans l'intérieur des Eglises. La grande saillie des corniches tranche sur la hauteur d'une maniere très-forte. Elle interrompt trop sensiblement la ligne perpendiculaire & diminue par conséquent l'impression de hauteur. Toutes les Eglises bâties suivant la pratique qui est devenue ordinaire depuis la renaissance de l'Architecture, ont moins de hauteur en apparence qu'elles n'en ont en réalité. Ce mauvais effet ne vient que de l'énorme saillie des corniches, qui fait disparoître le *portement* de fond & qui interrompt le sentiment de hauteur. Or on sçait qu'une impression interrompue s'altére & perd de son effet.

Dans les Eglises gothiques la grande élévation se fait sentir sans interruption

& sans trouble. Elle est fortement marquée par un membre perpendiculaire qui s'éléve à plomb du pavé jusques à la naissance de la voute, & s'y continue par des nervures qui en marquent le ceintre; en sorte que rien n'altére l'impression de hauteur, & que tout concourt à la rendre plus sensible. Aussi toutes ces Eglises ont plus de hauteur apparente qu'elles n'ont de hauteur réelle.

Voyez le beau berceau de la grande allée des Tuileries. Il paroit très-haut, parce que rien n'interrompt la ligne perpendiculaire, qui se courbe en voute au milieu des airs. Faites ressentir & saillir un massif de verdure au milieu ou aux deux tiers de l'élévation de ce berceau, aussi-tôt son élévation sera sensiblement diminuée. Ce sera le fatal entablement qui mettra une interruption fâcheuse entre la courbure des branches & l'aplomb des troncs.

Il paroit que ces grands berceaux formés par deux rangées d'arbres de haute futaye ont fourni le modéle de l'Architecture de nos Eglises gothiques; & à ne l'envisager que par cet endroit, elle est plus raisonnable & plus sensée que nos ordonnances à colonnes surmontées d'un

SUR L'Architecture. 117

entablement très-faillant. Tout y porte de fond, & de là le grand effet. Je ne sçai si dans l'intérieur de nos Eglises nous ne ferions pas mieux d'imiter & de perfectionner cette Architecture gothique, en réservant l'Architecture gréque pour les dehors. J'imagine qu'une Eglise dont toutes les colonnes seroient de gros troncs de palmier, qui étendroient leurs branches à droit & à gauche, & qui porteroient les plus hautes sur tous les contours de la voute, feroit un effet surprenant. En serrant ces troncs de palmier fort près les uns des autres on auroit la solidité, & l'allongement occasionné par l'âpreté des entre-colonnemens. Les branches entrelassées masqueroient les arcades, & laisseroient des vuides au-dessus pour les fenêtres. Les voutes auroient leurs ogives en branches de palmier, & les vuides intermédiaires pourroient être ornés de sculpture. Toutes les voutes porteroient de fond, & la grande élévation ne se trouveroit nulle-part interrompue. Cette maniere d'Architecture seroit sans difficulté dans tous les plans imaginables. Elle se plieroit sans embarras à toute sorte d'angles & à tout mêlange de lignes. Cette imagination ne seroit après-tout

qu'une imitation de la nature que l'on pourroit rendre très-parfaite & très-intéreffante, & je doute qu'on eût à fe repentir de l'avoir mife en œuvre.

Si nos Architectes perfiftent à ne point vouloir d'autre ordonnance dans l'intérieur de nos Eglifes que celle des ordres grecs, je les invite à réfléchir, du moins un peu plus qu'ils n'ont fait jufqu'à préfent, fur les inconvéniens que je viens de leur obferver, & principalement fur celui de la grande faillie des corniches qui coupe l'édifice en deux. Je leur ai propofé mon faux entablement, je crois que s'ils veulent s'en donner la peine, ils imagineront les chofes beaucoup mieux que je n'ai fait. C'eft à eux de donner l'effor à leur génie. Quoiqu'on en puiffe dire, la chofe mérite attention, & c'eft un problème que l'Académie d'Architecture devroit donner à réfoudre à ceux qui afpirent au bonheur de lui être affociés.

CHAPITRE V.

Des inconvéniens des ordres d'Architecture dans les dedans, relativement à quelques usages particuliers à nos Eglises.

1°. IL faut un chœur dans nos Eglises. Ce chœur est composé de deux ou trois rangs de stales, adossées aux colonnes des collatéraux. Conséquemment à cette maniere qui est devenue générale, les bases des colonnes & une partie de leur fût se trouvent masqués par ces stales incommodes. C'est un inconvénient qu'il faut sauver.

Dans plusieurs Eglises on a imaginé de supprimer dans le chœur toute ordonnance d'Architecture, & de n'y laisser paroître que les stales avec un haut dossier de menuiserie, surmonté de plusieurs grands tableaux. On l'a pratiqué ainsi dans le chœur de Notre-Dame. Mais cette disposition est défectueuse à bien des égards. Le péristile est interrompu & il ne doit jamais l'être. On voit

dans la partie supérieure, l'édifice porter sur des bordures de tableau, sur le vuide du tableau même, porte à faux des plus vicieux. Toute cette décoration paroît postiche, faite après coup, sans liaison, sans harmonie avec le reste ; ou plutôt elle opére une discordance sensible & choquante.

Dans d'autres Eglises, on a guindé les colonnes ou pilastres sur un socle assez élevé pour atteindre à la hauteur des stales. C'est ainsi que la chose est exécutée à saint Sulpice & à saint Roch. Cette disposition moins défectueuse que la précédente l'est pourtant encore trop. Ne sçait-on pas que rien ne diminue tant l'effet d'une ordonnance d'Architecture que ces grands socles sur lesquels elle se trouve guindée ?

Dans le plan de la nouvelle Eglise de sainte Geneviéve, l'incommodité des stales a obligé d'élever les collatéraux de plusieurs marches au-dessus du pavé de la nef. Cette élévation rend les communications plus difficiles & peut occasionner des culbutes fâcheuses dans les jours de foule. Mais il falloit dans le chœur un espace où l'on pût mettre des stales sans masquer la base des colonnes. Cette nécessité

nécessité embarrassante est le motif qui a fait hasarder une élévation si bizarre. Il faut avouer que M. Souflot a couvert ce défaut habilement & en homme de génie, & qu'il en a tiré parti pour opérer des effets extraordinaires. Mais c'est éviter un inconvénient en donnant dans un autre.

L'attachement qu'on a pour les anciens usages empêchera toujours qu'on ne renonce à la gothique idée des stales, quoiqu'elles fassent un très-mauvais effet dans nos Eglises & que leur forme soit dépourvue de tout agrément. Puisqu'on ne peut s'en passer, je voudrois du moins qu'on évitât de les plaquer contre les colonnes des collatéraux. On pourroit dans le centre de la croisée construire un chœur parfaitement isolé, & placer l'Autel au milieu de ce chœur. On satisferoit alors facilement à la bienséance, qui veut que comme l'Eglise entiere est élevée de plusieurs marches au-dessus du niveau de la rue, pour indiquer la supériorité des fonctions du culte au-dessus des fonctions ordinaires, le chœur soit élevé de plusieurs marches au-dessus du pavé de l'Eglise pour marquer la prééminence du Clergé au-dessus des Laï-

ques, & que le Sanctuaire soit élevé de plusieurs marches au-dessus du pavé du chœur, pour désigner l'excellence du Ministere Sacerdotal au-dessus des Ministeres inférieurs.

Dans une Eglise en croix, il seroit facile de donner au point central de la croisée toute la largeur de la nef & des deux collatéraux. Alors on auroit un très-grand espace quarré. On traceroit au milieu un chœur quarré, autour duquel on circuleroit. Cette disposition laisseroit la facilité de faire porter toutes les bases des colonnes à cru sur le pavé. Le spectacle des cérémonies seroit vu commodément de toutes parts, & on auroit la liberté d'exécuter l'Autel de la maniere la plus pittoresque, parce qu'on ne seroit point gêné par la rencontre d'aucune des parties de l'ordonnance d'Architecture.

On pourroit dans ce point central construire une vaste rotonde percée de quatre grandes arcades aussi larges que toute la nef, & construire le chœur isolé au milieu. Les collatéraux se termineroient de toutes parts aux quatre massifs de cette rotonde & se communiqueroient de côté comme à la nouvelle Eglise de sainte

Geneviéve. Sur les faces extérieures des quatres massifs on placeroit des Autels. Ainsi de toutes parts l'Autel principal seroit vu au milieu, avec deux Autels subalternes de droite & de gauche.

Le plan d'une Eglise en quarré long, pourroit occasionner une autre disposition. Le fond de la nef seroit percé d'une grande arcade dans le milieu, & de deux entre-colonnemens à côté. L'Autel principal seroit placé sous l'arcade. Le chœur seroit derriere, orné de menuiserie & de tableaux, avec la chaire pontificale en face de l'Autel. Cette disposition moins avantageuse que la précédente, seroit encore préférable à tout ce qui a été pratiqué jusqu'à présent, & elle rapprocheroit l'usage moderne de l'usage ancien, où l'on voyoit toujours l'Autel sur le devant & le chœur derriere avec la chaire pontificale dans le fond. Il est vrai qu'on seroit obligé de mettre sous les colonnes un socle suffisant pour pouvoir élever le pavé du Sanctuaire & du chœur de plusieurs marches au-dessus du pavé de l'Eglise. Il n'y a que les chœurs isolés qui puissent faire éviter ce défaut.

2°. On veut dans nos Eglises une chaire à prêcher, & voici peut-être la partie

la plus embarrassante pour un Architecte. L'embarras n'est pas de décorer cette chaire convenablement, on y a réussi en beaucoup d'endroits, pittoresquement même, on l'a fait à saint Roch. L'embarras est de la bien placer. La pratique la plus commune est d'adosser cette chaire & de la suspendre à un des piliers de la nef. Mais outre que les parties suspendues & qui ne portent pas de fond sont toujours vicieuses en Architecture. Outre qu'il est contre la nature de la colonne, & du pilastre même si l'on veut, de porter de côté : une chaire placée de la sorte interrompt d'une maniere désagréable la file des colonnes, & celle à laquelle on l'a adossée paroit surchargée d'un poids qui la déforme & qui l'écrase. Cette pratique est donc un abus intolérable & qu'il faut nécessairement réformer.

L'expédient le plus simple seroit de n'avoir dans nos Eglises que des chaires portatives, que l'on placeroit pour le sermon, & que l'on retireroit ensuite. Mais la chose n'est pas praticable dans les grandes Paroisses. Il y faut des chaires à demeure. Alors de deux inconvéniens on doit choisir le moindre, en plaçant

la chaire dans un des entre-colonnemens de la nef. Le plus convenable est l'entre-colonnement du milieu. On doit éviter sur toutes choses d'en engager les ornemens sur le fût des colonnes qui sont à côté ; parce que la principale beauté de la colonne étant d'être entierement isolée, il faut tout sacrifier à la conservation de cet agrément. Ainsi on ne doit imiter nulle part ce qui a été pratiqué dans quelques-unes de nos Eglises, où l'on a rempli un entre-colonnement d'un grand ouvrage de menuiserie qui sert de fond à la chaire à prêcher.

3°. L'usage des orgues présente une nouvelle incommodité dans nos Eglises. La pratique la plus ordinaire est de les placer au-dessus de la grande porte. On les y suspend où bien on construit exprès une grande tribune où ils puissent être placés commodément. Il est difficile que cet arrangement ne tourne pas au préjudice de l'ordonnance. Le buffet de l'orgue, quelque bien suspendu qu'il soit, masque toujours une partie des colonnes & de l'entablement. Une grande tribune ne peut avoir lieu que lorsqu'il y a deux étages d'Architecture. Dans tout autre sistême, elle tranche l'ordonnance dans

sa hauteur. Ou c'est un arc surbaissé dont la retombée porte sur le fût de deux colonnes ou pilastres ; ou c'est un nouveau plancher comme à saint Sulpice, qui porte sur des colonnes à part, plus petites que celles de l'ordre qui régne au pourtour, & dans l'impossibilité de se raccorder avec elles. Ces défauts sont très-sensibles. On peut les éviter en plaçant le buffet de l'orgue au-dessus de l'entablement dans le vuide que le ceintre de la grande voute laisse au-dessus de la grande porte. Cette disposition est sans inconvénient. On peut craindre tout au plus que la trop grande élévation du buffet ne diminue l'effet des jeux de l'orgue. Une maniere qui n'a point encore été pratiquée, seroit de couper le buffet de l'orgue en trois parties, & de les distribuer dans les trois entre-colonnemens qui doivent être au fond de la nef. On pourroit établir les jeux principaux dans le grand entre-colonnement du milieu, & jetter toutes les pédales dans les petits entre-colonnemens d'à côté. On éviteroit aisément que ces trois parties de buffet n'empiétassent sur les colonnes & sur l'entablement. On pourroit imaginer pour ces buffets un genre de décoration

analogue avec l'ordonnance. On pratiqueroit sans embarras dans l'épaisseur du mur, l'escalier pour monter à l'orgue, & les espaces nécessaires pour les soufflets. Il me semble que cette maniere plus simple & plus naturelle mérite la préférence sur les autres.

4°. On veut des tribunes dans nos Eglises, & rien ne se concilie plus difficilement avec l'ordonnance de l'édifice. Afin de multiplier les tribunes, on a bâti quantité d'Eglises avec des pilastres & des arcades, en laissant un espace entre la clef de l'arcade & la sofite de l'entablement. On voit cette désagréable distribution à l'Eglise de saint Louis, rue saint Antoine, & à celle des Peres de l'Oratoire, rue saint Honoré. Dans cette derniere on a poussé la chose jusqu'à faire traverser par des tribunes les deux bras de la croisée ; en sorte qu'il paroit une croisée dans la partie supérieure, & qu'on ne la retrouve plus dans le bas. Un Architecte qui commet de pareilles fautes ne se justifie point, en disant qu'il a été gêné par le terrein. C'étoit à lui de combiner son plan d'après le terrein donné, & d'en tirer un meilleur parti.

Quand on prendra la sage habitude

de substituer les colonnes isolées aux pilastres & aux arcades, on ne trouvera plus de place pour des tribunes. Tout au plus s'il se présente quelque entre-colonnement plein, on pourra figurer une porte au rès-de-chaussée, & au-dessus une fenêtre en forme de tribune. Que si la commodité ou d'autres raisons exigent des tribunes au pourtour de l'Eglise, il faudra avoir recours aux deux étages d'Architecture, & celui d'en-haut fournira les galeries dont on aura besoin.

TROISIEME PARTIE.

De la difficulté de décorer les Eglises gothiques.

Toute espéce de décoration ne convient pas à toute sorte d'édifices. Il faut que l'ornement soit adapté à l'esprit & au sistême d'Architecture, & que la broderie n'altére jamais le fond. L'Architecte donne les massifs & les percés. Le devoir du décorateur est de s'y assujettir & d'éviter tout ce qui peut corrompre les uns & offusquer les autres. De-là la grande difficulté de décorer les Eglises gothiques. Dans ces sortes de bâtimens les massifs sont d'ordinaire fort legers & les percés multipliés à l'infini. Il en résulte une bizarrerie, une variété d'aspects, qui occupent agréablement la vue, & qui produisent le spectacle le plus séduisant. Détruire ce spectacle, ce seroit anéantir le principal mérite de ces Eglises, & faire disparoître leur plus grande beauté.

On a commis cette faute dans les siécles où régnoit un goût barbare. Les Architectes ne furent jamais si attentifs à diversifier les aspects d'une maniere piquante. Les décorateurs ne les offusquerent jamais avec tant de mal-adresse. Entrons dans quelqu'une de nos belles Eglises gothiques, telles que les Cathédrales d'Amiens, de Rheims, de Paris même. Plaçons-nous au centre de la croisée. Ecartons en imagination tous les empêchemens qui gênent la vue. Que verrons-nous ? Une distribution charmante, où l'œil plonge délicieusement à travers plusieurs files de colonnes dans des Chapelles en enfoncement, dont les vitraux répandent la lumiere avec profusion & inégalité ; un chevet en poligone où ces aspects se multiplient, se diversifient encore davantage ; un mélange, un mouvement, un tumulte de percés & de massifs, qui jouent, qui contrastent, & dont l'effet entier est ravissant.

Considérons présentement ces mêmes Eglises avec tous les sots ornemens que le goût du 14ᵉ. & du 15ᵉ. siécle leur a prodigués. Un affreux jubé se présente, qui jette sur ces beautés inimitables,

le voile le plus déplaisant. Entrons dans le chœur à travers cette horrible barricade. Des ftales informes avec de hauts doffiers mafquent la vue des collatéraux. Au chevet un retable avancé, des colonnes & des courtines couvrent tous les percés & tous les maffifs; & dans cette partie de l'édifice la plus brillante, régne une lumiere fombre ou une fatale obfcurité. Comprend-on que dans le même-temps les Architectes aient conçu de fi grandes idées, & les décorateurs aient employé de fi chétives inventions.

On a enfin connu l'abfurdité de ce fiftême de décoration. A mefure que les Arts fe font perfectionnés parmi nous, les idées fe font rectifiées & aggrandies; & on a voulu dans nos Eglifes gothiques fubftituer aux ridicules colifichets qui les défiguroient, des ornemens d'un goût plus relevé & plus pur. Mais il s'en faut bien qu'on ait partout également réuffi.

Nous avons dans Paris trois Eglifes gothiques dont le chœur & le Sanctuaire ont été décorés dans ces derniers temps avec affez de dépenfe: Notre-Dame, faint Médéric, & faint Germain l'Auxerrois.

A Notre-Dame, les choses ont été faites avec magnificence. Les marbres, les bronzes, la dorure, les richesses de peinture & de sculpture, rien n'a été épargné. Mais avec quel succès ? C'est ce qu'il convient d'examiner. On a donné une meilleure forme au jubé. On a élargi & exhaussé la grande porte du chœur. On a donné aux stales des dossiers du plus beau travail : on a mis au-dessus de beaux tableaux des meilleurs Maîtres. On a incrusté tout le pourtour du Sanctuaire de marbres précieux. On a construit un Autel riche & de grand goût. On a mis derriere un groupe digne de l'admiration de tous les siécles. Mais le sistême d'Architecture a été dénaturé. Les aspects ont été offusqués. Le fracas, le tapage résultant des deux files de colonnes autour du chevet, des nervures, des ogives, des renfoncemens des Chapelles, des jours de leurs vitraux, tout cela a disparu. Ce chœur qu'on auroit vu de cent manieres différentes en circulant autour, n'est apperçu que très-difficilement en deux ou trois endroits, à travers des grilles épaisses. J'ai dit plus haut combien il est contre nature de voir ici des colonnes porter sur des bordures de

tableau. J'ajouterai que dans le Sanctuaire, le contraste de l'Architecture d'en-bas avec celle d'en-haut est contre le bon sens. Ainsi voilà bien de la dépense perdue. Le chœur de Notre-Dame est un des plus riches morceaux que l'on voye dans les Eglises Chrétiennes. Mais malheureusement il n'a rien d'analogue à l'édifice. Le décorateur qui en a donné le dessein est tombé dans le même défaut que les décorateurs du 15e. siécle. Il n'a fait qu'éviter leurs incorrections, & exécuter en grand ce qu'ils avoient imaginé en petit.

Les grands tableaux qui décorent la nef & la croisée de Notre-Dame ne sont pas d'une invention plus heureuse, quelque mérite qu'ils puissent avoir d'ailleurs. Dans la nef ils obscurcissent les bas côtés. Ils les font paroître plus écrasés. Ils masquent l'aspect des nervures & des ogives des voutes, aspect toujours précieux dans les Eglises gothiques. Dans la croisée, ils sont entassés pêle mêle, sans ordre, sans idée, comme dans une exposition faite au hasard. Je le dis hardiment, l'Eglise de Notre-Dame seroit beaucoup mieux, si on enlevoit tous ces tableaux. La parure est riche, mais au lieu d'em-

bellir le fond, elle le gâte, il faut donc la fupprimer.

A faint Médéric, on a décoré le chœur d'une maniere différente. On a confervé les maffifs & les percés; mais on a dénaturé les formes. Les arcades à plein ceintre ont été fubftituées aux arcades à tierspoint. Les pilaftres ont pris la place des pilliers gothiques. Ces pilaftres ont été guindés fur un focle très-haut, tandis que les pilliers gothiques portent à cru fur le pavé. Cette décoration brille par l'imitation des marbres, par l'affemblage des bronzes, par la perfection de la dorure; mais elle ne convient point à l'édifice. Elle altére, elle corrompt mal-à-propos le fiftême de fon Architecture. La partie d'en-haut ne fymmétrife point avec celle d'en-bas. Le chœur entier eft en oppofition avec tout le refte de l'Eglife.

A faint Germain l'Auxerrois, on a tiré un parti excellent de l'Architecture gothique de cette Eglife. Ici on ne voit ni marbre, ni bronze, ni dorure, & la décoration eft d'un goût infiniment plus fage & plus pur. Les pilliers gothiques métamorphofés en colonnes cannelées font l'effet le plus grand & le plus agréa-

ble. Aucun des percés n'eſt offuſqué, les formes ſont perfectionnées, l'ornement eſt ſemé avec modération. Tout eſt aſſujetti à l'Architecture du bâtiment, & ce morceau eſt digne de ſervir de modéle. Si la Paroiſſe pouvoit faire la dépenſe de décorer de la même maniere la nef & tous les bas côtés; cette Egliſe, l'une des plus médiocres de Paris, deviendroit certainement une des plus belles. On n'a pû éviter de faire porter à faux les petites colonnes d'en-haut dont le chapiteau reçoit la retombée des nervures de la voute. Leur baſe eſt aſſiſe ſur la tête d'un chérubin en encorbellement. Ce défaut eſt ſenſible & choquant. Mais il n'y avoit pas moyen de le ſauver; & on le pardonne en faveur des heureux changemens que le décorateur a faits, & de la grande amélioration qui en réſulte.

En général, quiconque entreprend de décorer une Egliſe gothique, doit avant toutes choſes bien ſaiſir & bien méditer tous les avantages du ſiſtême particulier d'Architecture que l'on y a employé. Loin de les détruire, il doit s'appliquer à les faire reſſentir, & a en tirer le meilleur parti poſſible. Son étude enſuite doit ſe borner à donner aux maſſifs s'il le peut

une forme plus simple, plus naturelle & plus coulante. S'il y a des ornemens obligés & qu'il en puisse épurer les contours, qu'il le fasse. S'il y a des ornemens superflus, qu'il les retranche. Sur les fonds lisses, il peut tailler des panneaux, pourvu qu'ils soient grands & très-sensibles ; car s'ils donnent dans le petit, il vaut mieux laisser le fond tel qu'il est. En un mot le décorateur doit dans une Eglise gothique, rectifier, soigner, embellir tout ce qui peut l'être, respecter, ménager, faire valoir l'Architecture autant qu'il se peut.

Ces principes sont certains. Mais il est moins aisé qu'on ne pense de s'y assujettir dans la pratique. Le décorateur veut briller, son imagination l'emporte, elle ne trouve point le champ libre dans des espaces donnés, elle les franchit. Ceux qui payent veulent faire sensation par leur dépense. Ils préférent à une décoration naturelle & sage, des ornemens multipliés & entassés. On est accoutumé à un genre de décoration, l'habitude en veut faire usage par-tout, il en résulte des mêlanges d'Architectures incompatibles. Ainsi à Notre-Dame, à saint Jean en Gréve, à saint Sauveur, aux Grands-

Auguftins & dans beaucoup d'autres Eglifes gothiques, on voit des décorations d'Autels où l'Architecture gréque contrafte mal-à-propos avec l'ordonnance du bâtiment. Ces décorations font riches & de grand goût; mais elles péchent, en ce qu'elles ne font pas dans l'efprit de la chofe. C'eft un ftile qui ne convient point au fujet. C'eft un tableau fans union & fans harmonie. C'eft un amas de chofes qui, loin de faire un enfemble & un tout, ne compofent qu'un mauvais agregat de parties difparates & difcordantes.

Que faire donc dans une Eglife gothique que l'on propofe à décorer? Le voici. Écartez d'abord tous les obftacles qui diminuent, qui offufquent la variété & la bizarrerie de fes afpects. Détruifez tous les faux ornements qui furchargent les maffifs ou qui bouchent les percés. Confidérez la nature des pilliers. Voyez fi en retranchant ou en ajoutant quelque chofe on peut les arrondir jufqu'à leur donner une forme qui imite celle des colonnes. Préférez cette forme à toute autre. Vous pouvez incrufter ces colonnes de marbre, où les canneler en pierre. Vous pouvez leur donner des bafes & des cha-

piteaux dont les profils soient plus corrects. Vous pouvez aux nervures des ogives substituer à des moulures barbares des moulures d'un bon choix. Vous pouvez tailler où feindre des mosaïques dans les pendentifs des voutes, enlacer des palmes, ou jetter tel autre ornement de bon goût sur les endroits lisses. Si vous avez le marbre & la dorure à discrétion, vous pouvez en faire usage. Dans le centre du Sanctuaire vous pouvez construire un Autel isolé, dont la forme soit simple, & n'admettre que des ornements forts & bien ressentis. Dans le fond du chevet vous pourrez élever un groupe principal, & l'accompagner dans les percés d'à côté de moindres groupes qui le fassent pyramider. Vous pouvez suspendre au milieu de ces percés de magnifiques lampadoires. Que le chœur ne soit séparé de la nef que par une grille de fer, dont les ornemens mêlangés de bronze ne soient ni trop déliés ni trop massifs. Que la même grille régne au pourtour du chœur & du Sanctuaire ; que les stales soient sans dossier ; qu'au lieu du lutrin placé dans le milieu, il y en ait deux rejettés sur les côtés, & exécutés en bronze du meilleur des-

sein. Ajoutez à tout cela un beau pavé en compartimens de marbre, & vous aurez une Eglise gothique décorée de grand goût.

On peut juger de l'effet de cette décoration par celui du nouveau Sanctuaire de l'Eglise de saint Germain l'Auxerrois. C'est un modéle en petit. Que seroit-ce si ce modéle étoit exécuté en grand, & si on ne négligeoit aucune des perfections dont il est susceptible.

L'Eglise Cathédrale d'Amiens est encore dans le cas d'être décorée. Cet édifice, l'un des plus vastes & des plus magnifiques que l'Architecture gothique ait produits, étoit comme tous les autres défiguré par un horrible jubé, par un retable d'Autel grossier & monstrueux, par des dossiers de stales, chargés d'un amas de petits colifichets tudesques. Jamais construction de chœur ne fut plus élégante. Jamais on n'employa tant d'intelligence à multiplier les percés, à distribuer les jours, à diversifier les aspects; & graces à l'imbécillité du premier décorateur, au milieu de ce chœur admirable, la vue se trouvoit gênée & arrêtée par une enceinte de barricades informes. A peine y voyoit-on. M. l'Evêque d'A-

miens qui joint à une éminente piété très-connue, un goût naturel pour les Arts, forma il y a quelques années, conjointement avec son Chapitre, le projet louable de décorer à la moderne le chœur & le Sanctuaire de cette belle Eglise. On jugea d'abord que le premier pas à faire étoit de détruire le jubé, d'enlever le vieux retable d'Autel, & de faire disparoître tous les embarras qui offusquoient le chevet.

Ce premier changement eut tout le succès qu'on en devoit attendre. Le chœur auparavant si sombre parut égayé & aggrandi. On apperçut avec étonnement dans le fond du rond-point un spectacle dont on n'avoit point d'idée, des percés de profondeur inégale, où la vue s'enfonce à travers une forêt de pilliers & de nervures, dans des Chapelles dont les formes & les aspects sont admirablement diversifiés, & où les lumieres & les ombres produisent la perspective la plus délicieuse & la plus frappante.

Il auroit fallu ne pas s'en tenir là. La main hardie qui avoit abbatu le jubé & le retable ne devoit pas respecter davantage les dossiers des stales. Mais jusqu'à présent on n'a pu gagner sur l'esprit de

Messieurs les Chanoines de sacrifier ces informes dossiers. Ils y tiennent par préjugé & par habitude. Ils ont oui dire à tous leurs devanciers, que ces dossiers étoient d'un travail très-recherché. Il est vrai que le bois est historié & découpé comme si c'étoit un ouvrage de cire. Malgré cela, si ces dossiers ne sont pas abbatus, jamais ce beau chœur ne sera décoré d'une maniere convenable. Il est impossible que les ornemens qu'on doit placer dans le Sanctuaire soient jamais d'accord avec cette menuiserie gothique. Il en résultera une opposition capable de détruire l'effet du plus beau dessein. Il faudra tôt ou tard abbatre ces dossiers. Ils masquent depuis long-temps très-mal-à-propos la file des colonnes & les beaux percés qui sont autour du chœur. Faut-il qu'un aveugle amour pour ces jolies antiquailles lutte encore contre les principes de bon goût qui ordonnent leur destruction ?

On a abbatu le jubé. On a conservé pourtant à côté de la grande porte du chœur deux petits ambons, qui masquent moins, mais qui masquent encore trop. On avoit adossé sur les faces extérieures de ces ambons, deux Chapelles dont le dessein étoit fort au-dessous du médio-

cre. C'étoit un reste de l'ancienne habitude & une grossiere imitation de ce qui a été pratiqué à Notre-Dame de Paris. Lors des anciens jubés qui déroboient la vue de l'Autel principal, une espéce de nécessité avoit introduit l'usage de deux Autels à côté de la grande porte du chœur, afin que le peuple qui étoit dans la nef pût entendre la Messe commodément. Depuis qu'on a réformé ces jubés, on auroit dû observer qu'il est contre la décence de faire célébrer les Saints Mystéres à côté d'une porte qui est un lieu de passage. Cette observation a échappé à ceux qui ont décoré le chœur de la Cathédrale de Paris. On y retrouve les deux Chapelles où le receuillement du Prêtre est troublé par la confusion & le bruit des allants & venants. On a été long-temps à revenir de cette pratique abusive. Le décorateur de saint Médéric a laissé subsister quatre Autels dans cette position indécente. A saint Roch même, où le jugement le plus sain a présidé à la décoration des Chapelles de la Vierge, de la Communion & du Calvaire, on voit à l'entrée du chœur deux petits Autels, plaqués l'un & l'autre contre un pillier, qui sert de fond à une petite

statue. Outre que l'effet de ces deux Autels est très-chétif, leur position est tout-à-fait répréhensible. Il faut espérer qu'on les supprimera, lorsque les Autels qu'on substitue sagement aux deux portes de la croisée seront achevés. Celui qui a décoré le chœur de saint Germain l'Auxerrois a eu le bon sens déviter la faute que je reprends ici avec tant de raison.

Les Chanoines d'Amiens ont donné depuis peu sur ce sujet un très-bon exemple. Quoiqu'ils eussent construit à grands frais deux Chapelles à côté de la porte du Chœur de leur Eglise. Ils ont senti qu'elles y étoient déplacées, & ils les ont généreusement fait transporter ailleurs. Mais comme les vieilles habitudes ne se corrigent presque jamais entierement, ils ont conservé les deux ambons qui flanquent cette porte, & ils ont cru qu'en les décorant dans le goût gothique, leur analogie avec le reste de l'édifice justifieroit cet arrangement. S'ils veulent bien faire céder leurs préjugés à l'amour du vrai, du naturel & du simple, ils abbatront encore ces deux ambons, afin que rien ne masque la vue du chœur & du Sanctuaire.

Ils projettent depuis long-temps de

décorer ce Sanctuaire avec magnificence, & divers Artistes ont exercé leur génie à l'exécution de ce projet. M. Slodtz entraîné par une imagination vive & féconde, proposa en 1758, de placer dans le centre du rond-poind l'Autel principal, d'élever derriere, ce qu'on nomme l'Autel *Retro*, & de l'adosser contre un socle qui devoit embrasser tout le pourtour du rond-point. Du haut de ce socle s'élevoit une Gloire immense, où l'on voyoit sur des nuages de grands groupes d'Anges porter la Vierge vers le Ciel, figuré par un cercle rayonnant & lumineux, autour duquel plusieurs têtes de chérubins traçoient la figure du Rosaire. Cette Gloire devoit occuper en hauteur un espace de plus de 80 pieds. Les masses en étoient fortes & majestueses, les figures colossales & pleines d'agitation & de mouvement, les expressions nobles & divines, l'ensemble auroit fait le plus grand effet.

Le Chapitre fut ébloui d'abord par cet étalage superbe, mais considérant ensuite, qu'un morceau d'un si grand volume déroberoit nécessairement à la vue les précieux aspects que fournissent les bas côtés & les Chapelles qui circulent
autour

autour du rond-point, rejetta avec raison cette grande machine comme n'étant point faite pour le lieu où on avoit dessein de la placer.

Trois ans après, M. de Wailli proposa une autre idée. Il établissoit au milieu du Sanctuaire un tombeau qui devoit servir d'Autel. Au-dessus de ce tombeau il plaçoit une niche en demi-coupole, dont le couronnement étoit supporté par des cariatides, simboles de différentes vertus, & de-là s'élevoit une pyramide de nuages, au-haut desquels un groupe figurant l'Assomption de la Vierge, aboutissoit à une Gloire rayonnante. Cette idée peu différente de celle de M. Slodtz, présentoit un volume moins grand. Elle avoit le même inconvénient d'offusquer les vues, & il en résultoit un effet bien moins majestueux. Ainsi elle a été rejettée avec encore plus de raison. M. de Wailli en rapprochant la représentation du tombeau de celle de l'Assomption, auroit eu au moins le mérite de se renfermer dans une unité de sujet ; mais sa niche étoit un mauvais accessoire qui rompoit l'harmonie de l'ensemble.

Quelque-temps après M. Rousseau

G

ayant senti mieux que les autres la nécessité d'exclure toute décoration capable d'empiéter sur les massifs & de boucher les percés, proposa un Autel isolé dont la forme devoit être celle d'un tombeau antique. Cet Autel étoit élevé sur un perron de cinq marches circulaires. Aux deux côtés de cet Autel étoient deux crédences en forme de piédestal rond, dont le dé devoit être orné de guirlandes. Au bas des marches du perron & plus près des stales du chœur, étoient deux lampes antiques, qui de même que les deux crédences, contribuoient à rendre plus sensible l'effet pyramidal. Au-dessus de l'Autel & à la hauteur des chapiteaux des piliers, un grand rideau replié & artistement drappé étoit suspendu sur des cordes attachées aux piliers du rond-point, faisant l'effet de *l'umbraculum* des anciens ; & au-dessous un Ange voltigeant dans les airs devoit porter la suspension. Cette idée nouvelle & singuliére n'a point été admise. On a jugé qu'un simple Autel flanqué de deux crédences ne feroient pas assez d'effet. On a réprouvé avec raison les marches circulaires, parce qu'elles sont incommodes & périlleuses. Cet *umbraculum* suspendu

sur des cordes a paru de petit goût, & représenter une de ces tentes que l'on suspend en plein air pour une fête passagere. On en a craint l'effet menaçant; & il est vrai que quelque Art que l'on eût mis à le bien suspendre, il auroit toujours eu l'apparence d'un poids énorme prêt à enfoncer dans le milieu.

On m'a fait l'honneur de me consulter moi-même; & voici quelle a été mon idée. J'ai proposé pour l'Autel principal & pour l'Autel *retro* de s'en tenir aux modéles donnés par M. Slodtz. Sur l'Autel *retro* je conseille d'élever un piédestal qui embrasse toute la largeur du percé du milieu. Au-dessus de ce piédestal je figure une terrasse qui sert de base à un palmier, au bas duquel sont entassés pêle mêle les instrumens de la Passion. La Vierge est assise sur cette maniere de trophée, foulant aux pieds la tête du serpent, ses mains & ses regards s'élévent en-haut, contemplant avec une joie pure le triomphe de celui à qui elle a donné la vie & qui a vaincu la mort. La suspension peut être attachée à une des branches du palmier. Cette idée m'a paru simple & sans embarras. Tout en est relatif au grand œuvre

G ij

de la Rédemption, & la Vierge que nous fçavons y avoir eu la meilleure part, paroit avec les plus beaux attributs de la gloire. Le groupe que je propofe peut être exécuté de maniere qu'il n'offufque point la vue des bas-côtés & des Chapelles. Dans chaque entre-colonnement du rond-point, je confeille de placer des groupes fubalternes où il feroit facile d'exprimer les fentimens que la foi d'un fi grand Myftere doit infpirer. Ces groupes contribueroient à augmenter l'effet pyramidal. Adoffés à des grilles d'un bon choix, ils feroient parfaitement détachés. Je voudrois qu'on ne vît autour du chœur que les feules ftales & de belles grilles au lieu des doffiers. Je voudrois que fur le haut des grilles autour du rond-point on fixât de magnifiques lampadaires, qui contribueroient encore à enrichir cette partie. Rien n'empêche au furplus qu'on n'exécute à l'égard des piliers & de tout le refte ce que j'ai prefcrit plus haut, en parlant du parti qu'on pouvoit tirer de l'Architecture gothique, avec le feul expédient d'en rectifier les formes. Il me femble qu'en employant avec goût ces différentes reffources, le chœur de l'Eglife d'A-

miens seroit décoré convenablement, richement, & qu'il en résulteroit un effet dont on n'a point encore vû d'exemple.

Le même principe qui défend d'allier ensemble des sistêmes d'Architecture incompatibles, doit faire rejetter des portails des Eglises gothiques toutes les compositions d'Architecture gréque. Le portail de saint Gervais est dans le cas. C'est un assemblage assez ingénieux des trois ordres grecs, & en cela c'est un morceau estimable, malgré ses défauts qui n'échapent point aux connoisseurs. Mais ce morceau est tout-à-fait déplacé. Il est absurde que le frontispice soit d'une façon & l'intérieur d'une autre. Pourquoi ces disparates qui choquent la raison & le bon sens. Nul ouvrage ne peut être bon s'il n'y a unité de sujet, union & accord des parties. Oui, je le dis hardiment, si l'on veut reconstruire le portail d'une Eglise gothique, il faut de toute nécessité le reconstruire gothiquement. On peut tout au plus se donner la liberté de rectifier les formes, de rendre les moulures plus correctes, de tailler les ornemens de meilleur goût.

On a donc très-mal-fait de commen-

cer à saint Eustache un portail dont l'Architecture jurera avec celle des dedans. L'intérieur de cette Eglise est très-singulier. Celui qui l'a bâtie tenoit fortement à l'Architecture gothique, & avoit quelques foibles notions de l'Architecture gréque. Il a voulu dans ce bâtiment donner quelques échantillons des ordres grecs. De là ces petites colonnes guindées sur des piédestaux excessivement allongés, & que l'on reconnoit par leurs bases, leurs chapiteaux & leurs cannelures appartenir à l'Architecture antique. Cette Eglise fait époque, en ce qu'elle n'est gothique qu'à demi, & qu'étant comme certaines Provinces limitrophes où les mœurs & les langages opposés se confondent, elle décide l'instant où l'Architecture gothique alloit expirer, & où l'Architecture gréque commençoit à renaître. Si cette considération paroit assez importante pour qu'on la conserve telle qu'elle est, à la bonne-heure, qu'on la conserve, & qu'on se contente de la regrater, car elle est d'une noirceur hideuse. Mais si jamais il prend fantaisie à quelqu'un de la faire décorer, je ne puis trop recommander qu'on imite ce qui a été pratiqué à saint Germain l'Auxer-

rois. Alors le nouveau portail de cette Eglise sera moins en opposition avec son ordonnance intérieure.

Je ne puis m'empêcher d'observer à l'occasion de ce portail, qu'on a bien mal fait de l'accompagner d'une place, où la colonnade dorique se répéte sur toutes les façades. Un des côtés de cette place est déjà exécuté, & on voit qu'une si forte colonnade sur un bâtiment si médiocre est d'une horrible pesanteur. On a l'incommodité de l'entablement qui prend toute la hauteur d'un étage, & que signifie l'étage au-dessus de l'entablement? Cette composition est de très-mauvais goût. Il auroit mieux valu dessiner les bâtimens de la place d'un goût plus simple & plus analogue à des maisons qu'on doit habiter. Ces bâtimens moins chargés d'ornement auroient été un fond plus convenable, & les richesses du portail auroient été par le contraste plus fortement ressenties. J'ai été entraîné à cette digression & je n'ai pu m'y refuser.

QUATRIEME PARTIE.

De la maniere de bien tracer le plan d'un bâtiment.

S'IL y a quelque chose qui soit de l'invention de l'Architecte, c'est le plan de l'édifice. C'est-là qu'il peut manifester un génie créateur, par des combinaisons toujours nouvelles & toujours également justes. Cette partie de l'Art qui doit le plus contribuer à sa réputation & au succès de son travail, est celle dans laquelle on a fait jusqu'à présent le moins de progrès. Combien d'édifices remplis d'incommodités & de désagrémens ? En est-il où l'on trouve toute la commodité & tout l'agrément possible ? où le terrein soit employé & mis à profit avec une sagesse qui ne laisse rien à désirer ? où la distribution sortant du trivial & du commun, donne pleinement le nécessaire, écarte tous les embarras, rassemble toutes les délices ? Peu de bâ-

timens ont ce mérite, parce que peu d'Architectes ont le talent de bien combiner leurs plans. Qu'ils ne disent point que s'ils péchent par cet endroit, c'est qu'ils n'ont pas toujours le champ libre. On n'est point injuste à leur égard. Les désavantages d'un terrein assujetti n'échapent point à leurs juges ; & pour peu qu'on y trouve de commodité & d'agrément, c'est un mérite qu'on exalte & dont on leur sçait un gré infini. D'ailleurs combien d'édifices où ils ont le champ très-libre, & où leurs plans donnent non-seulement dans le trivial & le commun, mais dans l'incommode & le désagréable.

L'Art des plans renferme trois objets principaux, l'assiéte ou la situation du bâtiment, la forme & la distribution de ses parties.

CHAPITRE PREMIER.
De l'assiéte ou de la situation des bâtimens.

IL faut distinguer les édifices publics des maisons particulieres, ceux que l'on bâtit dans les Villes, ou que l'on construit à la campagne.

Les édifices publics, sont les Eglises, les Palais des Princes, les lieux où l'on rend la Justice, les Hôtels de la municipalité, les Colléges & Universités, les Hôpitaux, les Places, les Halles, les Cimetieres.

Il y a de grandes observations à faire sur tous ces bâtimens, relativement à leur position.

Les Eglises étant destinées à l'exercice du Culte public, & devant être ouvertes à tous les états & à toutes les conditions, il convient de les placer autant qu'on le peut dans le centre de leur ressort, & de choisir l'endroit où il y a le plus d'accès. La Cathédrale de Paris seroit à cet égard bien placée, étant peu éloignée du centre de cette Capitale, si on l'avoit ren-

due plus accessible. Mais elle est dans un cul-de-sac où l'on n'arrive que par une seule rue un peu large. Il faudroit entourer de quais toute l'Isle de la Cité, substituer au pont-rouge, un pont de pierre sur l'alignement de la rue S. Louis de l'isle de ce nom, percer dans le même alignement une nouvelle rue tout au travers du Cloître, jusques à la Statue d'Henri IV, donner au parvis de Notre-Dame, du côté de l'Archevêché, la même largeur qu'on vient de lui donner dans la partie opposée, percer enfin sur ces deux côtés du parvis deux larges rues qui aboutissent sur les quais de la riviere. Alors cette premiere Eglise seroit, comme elle doit l'être, parfaitement accessible de toutes parts.

Les Paroisses de Paris sont presque toutes mal placées. Loin d'être au centre de leur ressort, plusieurs en occupent l'extrémité, comme saint Sulpice, saint Eustache, saint Jean en Grève, saint Gervais, &c. C'est un inconvénient auquel on ne peut remédier, qu'en divisant le ressort de celles qui sont à des distances trop éloignées, & en érigeant de nouvelles Paroisses dans la partie, qui seroit démembrée des anciennes. Du moins

faudroit-il rendre les Eglifes Paroiſſiales plus acceſſibles qu'elles ne le ſont. A S. Sulpice on a le projet d'une nouvelle place, & en élargiſſant toutes les rues adjacentes, on y aura des accès ſuffiſamment multipliés. Le même projet a été formé pour S. Euſtache, & ſi l'on élargit en même-temps toutes les rues qui environnent cette Eglife, on y abordera commodément. Quelque jour on abattra le vieux Hôtel-de-Ville, & cet amas de vielles maiſons qui maſquent le portail de ſaint Gervais, alors cette Eglife & celle de ſaint Jean en Gréve feront acceſſibles. En général il faudroit que les Eglifes fuſſent des bâtimens iſolés, & qu'il y eut de larges rues tout au tour. Il n'eſt pas impoſſible d'en venir à bout dans Paris même, ſi on le veut bien. On a tort de dire que le terrein eſt trop précieux. Ce ſont les rues qui font le grand prix du terrein. Une nouvelle rue que l'on perce, outre la facilité des communications qu'elle augmente, donne au terrein qu'elle traverſe une valeur qu'il n'avoit point. Le propriétaire aquiert des emplacemens où il peut bâtir, ou qu'il peut vendre. On met en grand rapport ce qui ne produiſoit rien

ou peu de chose. Ainsi on ne peut trop ouvrir de nouvelles routes dans cette forêt de maisons qui composent Paris, & ou la grande étendue des massifs enlève beaucoup de terrein au commerce.

La position des Eglises doit-elle être d'Occident en Orient? On l'a cru & on l'a pratiqué généralement pendant bien des siécles. De toutes les Eglises anciennes, la seule Basilique de saint Pierre du Vatican s'est trouvée bâtie dans la position contraire, c'est-à-dire, que tandis que les autres avoient la porte à l'Occident & le chevet à l'Orient, celle-ci avoit la porte à l'Orient & le chevet à l'Occident. Il est à présumer que la seule raison qui détermina du temps de Constantin à placer ainsi cette Basilique, c'est que le premier oratoire qui renfermoit les cendres du Prince des Apôtres, étoit au-bas de la montagne du Vatican. Il auroit fallu couper cette montagne pour s'étendre du côté de l'Occident. On prit donc le parti d'établir l'abside de la Basilique au-dessus du tombeau ou de la confession de saint Pierre à l'Occident, & on prolongea la nef & les collatéraux du côté de l'Orient. La nouvelle Basilique a suivi la position de l'ancienne,

parce qu'on n'a point voulu toucher au tombeau de saint Pierre, & qu'un respect religieux a inspiré de le laisser dans le même endroit où les premiers Chrétiens l'avoient placé.

L'attention constante qu'on a eue dans tous les siécles, de mettre dans nos Eglises l'Autel à l'Orient & la porte à l'Occident, est très-remarquable. Il peut très-bien se faire qu'on n'y ait été déterminé d'abord que par des raisons mystiques, qu'on ait cru que cette position étoit plus propre à rappeller aux fidéles la contrée où le Mystere de la Rédemption s'étoit accompli, & d'où la lumiere de la foi s'étoit répandue dans le reste du monde. La force de l'habitude a conservé cette position dans les siécles où l'esprit de routine & d'imitation décidoit de tout. On ne s'en est écarté que dans ces derniers temps, où les gênes d'un terrein assujetti ont fait plusieurs fois négliger la pratique ancienne.

Mais enfin, sans insister sur les motifs qui ont déterminé les premiers Chrétiens, & qu'on seroit tenté aujourd'hui de regarder comme superstitieux & puériles, il est certain que la position des Eglises d'Occident en Orient est la plus

heureuse & la plus favorable qu'on pût choisir. Elle répand la lumiere sur l'édifice avec le plus grand avantage. C'est vers sa partie la plus brillante que le Soleil darde ses premiers rayons. La lumiere en naissant, pénétre dans tous les jours du rond-point, & y jette un éclat extraordinaire. Durant la journée, l'Eglise est éclairée dans sa longueur. A midi la lumiere remplit la croisée, & au Soleil couchant, un nouvel éclat pénétrant à travers les vitreaux du portail, se répand tout le long de la nef jusqu'au fond de l'Eglise. Cette distribution de lumiere a des avantages très-sensibles dans les Eglises gothiques dont les percés sont dignes d'admiration, & ne peuvent être trop imités. Qui doutera que le bel effet qui en résulte ne doive faire préférer cette position à toute autre ? Ainsi tant qu'on le pourra, on ne peut mieux faire que de s'y assujettir. Il est heureux qu'il se soit présenté des obstacles au dessein qu'on avoit eu d'abord de planter la nouvelle Eglise de sainte Geneviéve du Nord au Midi. Son plan a été retourné d'Occident en Orient, & cela vaut beaucoup mieux. Il est vrai que le Sanctuaire de cette Eglise devant être terminé quarré-

ment, & sans aucun des percés qui rendent l'aspect des ronds-points gothiques si séduisants, on n'y éprouvera qu'imparfaitement les beaux effets de lumiere dont je parle. Mais du moins l'avantage du jour y sera tel qu'il peut être.

Il faudroit devant le portail d'une Eglise, ou une grande place, ou du moins une rue dans l'alignement de la porte du milieu. La nouvelle Eglise de la Magdelaine, aura par cet endroit un avantage au-dessus de toutes les Eglises de Paris & presque de l'Europe entiere. Son portail sera en face de la rue Royale que l'on construit, & qui conduira à la place de Louis XV. La vue de cette place & des Hôtels qui sont au-delà de la riviere, procurera à ce portail le plus magnifique des aspects. Cet avantage méritoit bien qu'on lui sacrifiât la position d'Occident en Orient.

A Sainte Geneviéve, on a le projet, outre la place qui doit accompagner le portail, de percer vis-à-vis la porte du milieu, une grande rue, que l'on espére prolonger jusques au jardin du Luxembourg. On pourroit devant saint Roch, donner à la rue du Dauphin, toute la largeur du portail. On devroit diriger

SUR L'ARCHITECTURE. 161

dans le même sens l'alignement de la rue Couture-Sainte-Catherine, vis-à-vis le portail de l'Eglise S. Louis, rue S. Antoine. Pourquoi n'ouvriroit-on pas une rue vis-à-vis saint Eustache, & en face de toutes nos grandes Eglises. Paris seroit embelli par ces changemens, & il n'en deviendroit que plus commode & plus habitable.

Les Palais des Princes sont mieux à l'extrémité que dans le centre des Villes, parce que les embarras y sont moindres, l'air plus sain, le terrein plus libre & moins assujetti. Il faut que les Palais des Princes soient précédés de grandes cours & accompagnés de jardins vastes, que le bâtiment isolé rende les abords commodes, & les aspects dégagés; que l'appartement jouisse d'un jour plein, & que l'air circule autour avec liberté. Rien de tout cela ne peut avoir lieu dans le centre d'une Ville. Le Palais des Tuileries a la plûpart de ces avantages. Il ne lui manque qu'une avant-cour qu'il seroit aisé de lui donner, en y consacrant ce qu'on nomme la place du Carrousel, & une avenue en face de la principale entrée, qu'on pourroit procurer également en perçant une rue au travers des

maisons qui sont entre le Carrousel & la place du vieux Louvre, sur l'alignement des principales portes de ces deux Palais. Cette rue biaiseroit un peu à la vérité. Mais ce défaut devenu malheureusement inévitable, à cause de la faute qu'on a faite originairement, de ne pas aligner exactement ces deux portes, seroit préférable à ce qui existe. Le Palais du Luxembourg réunit tous les avantages de position dont nous venons de parler. On n'auroit qu'à prolonger la rue de Tournon jusques au carrefour de Buffi, & on augmenteroit de beaucoup la commodité & l'agrément de l'avenue de ce Palais. Il s'en faut bien que le Palais-Royal ait relativement à sa position les avantages des deux autres. On projette d'agrandir la place qui est en avant de ce Palais, & de l'aligner sur la grande porte d'entrée, qui sera désormais au milieu du bâtiment. Cette réparation donnera à ce Palais une commodité & un agrément qu'il n'avoit point. Mais ses jardins entourés de maisons auront toujours un aspect triste, & l'air n'y circulera jamais que difficilement. C'est un défaut auquel la position de ces jardins ne souffre aucun reméde.

SUR L'ARCHITECTURE. 163

Il faut que les Palais des Princes soient à l'abri des mauvais vents, & qu'on les place dans l'endroit où l'air est le plus pur & où l'eau est la plus salubre. A Paris, le Nord, le Sud & l'Ouest, sont les plus mauvaises expositions, parce que les vents les plus froids & les plus humides nous viennent de ces trois points de l'horison ; & c'est précisément à tous ces mauvais vents que les trois Palais dont je viens de parler, se trouvent exposés, celui des Tuileries est à l'Ouest, le Palais-Royal est au Nord, & le Luxembourg au Sud. On avoit eu autrefois le projet de placer la demeure de nos Rois dans l'isle saint Louis, & d'y construire un Palais qui embrassât toute l'isle. Cette idée étoit très-belle. En supposant une large rue, percée depuis la statue d'Henry IV, jusques à la pointe de la Cité, & un pont de communication dans cet alignement, on seroit entré dans plusieurs cours. Le corps de logis principal du Palais auroit été exposé à l'Est, qui est l'exposition la plus saine. La riviere en face auroit pu être alignée & former le plus beau de tous les canaux. Les jardins commencés à la pointe de l'isle S. Louis, auroient pu s'étendre sur le terrein

de l'isle Louviers & de l'Arcenal, par des ponts de communication, & s'y diversifier d'une maniere très-piquante. L'eau de la riviere seroit parvenue dans ce Palais avec toute sa pureté & sans être impregnée des ordures sans nombre que tous les ruisseaux y traînent au milieu de la Ville, où elle n'est qu'un grand & affreux égout. Qui peut douter que cette position ne fût préférable à toutes les autres ?

Je dirai en passant, au sujet de l'eau, que quoique les entrepreneurs des eaux épurées du port à l'Anglois n'aient pas réussi, parce qu'ils avoient mal combiné leur projet, il n'en est pas moins certain que c'est de-là qu'on devroit tirer toute l'eau qui se boit à Paris ; là qu'il faudroit transporter les pompes du pont Notre-Dame & de la Samaritaine ; là qu'il faudroit construire un immense réservoir bien sablé, pour y faire passer toute l'eau qui doit se distribuer dans nos fontaines. On auroit alors l'eau de la seine sans mélange, & les impuretés dont elle se charge en recevant la marne & en traversant Paris, cesseroient d'altérer la santé des Citoyens.

Les lieux où l'on rend la Justice, doi-

vent être placés dans les Villes, fort près du centre, avoir devant eux une grande place, & être entourés de rues larges & bien percées. La nécessité de les mettre à portée de tous les Citoyens, la sûreté même & la bienséance exigent cette position. Ce qu'on nomme à Paris le Palais, où toutes les Cours supérieures tiennent leurs Séances, est au centre de la Ville, mais dans la position d'ailleurs la plus incommode, parce que c'est une isle entourée de rues étroites, ayant pour tout dégagement une cour informe & peu grande, & pour tout débouchés le pont-neuf, & quatre autres ponts où la voie n'est point suffisamment élargie. L'ancien usage de rendre la Justice dans le Palais de nos Rois a établi les séances des Cours supérieures dans ce lieu, qui bien avant saint Louis, & long-temps après lui, étoit la résidence des Monarques François.

Rétablissons cet ancien usage. Transportons toutes les Cours supérieures au vieux Louvre. Il y a de l'espace pour les y mettre & pour leur donner l'aisance & les commodités dont elles ont besoin. On pourroit céder à la Ville le terrein du vieux Palais, à condition qu'elle se

chargeroit 1°. de faire achever le Louvre, 2°. de faire percer au travers de la Cité une grande rue, alignée par un bout à la statue d'Henry IV, & par l'autre à la rue saint Louis dans l'isle de ce nom, 3°. de bâtir sur cet alignement le pont de communication entre les deux isles, 4°. d'entourer de quais toute la Cité. A ces conditions, elle jouiroit de tout le terrein du vieux Palais, & pourroit y bâtir à son profit. Ce premier arrangement devroit être suivi d'un second. La place devant la colonnade du Louvre est encore à faire. On pourroit sur les deux côtés qui restent à construire, placer l'Hôtel de Ville, la Monnoye, le Châtelet, le Grand-Conseil & toutes les Accadémies. La Ville pourroit encore se charger de faire les frais de tous ces bâtimens, moyennant le terrein du Châtelet qu'on lui céderoit, & où elle perceroit une rue en alignement avec le Pont-au-Change & la rue saint Denis.

Il faudroit en face de la colonnade du Louvre & sur l'alignement de la grande porte d'entrée, percer une rue que l'on prolongeroit avec le temps. Il faudroit en percer deux autres aux deux angles de la place, vis-à-vis de la riviere, & les

prolonger de même. En donnant une forme réguliere à l'endroit connu sous le nom de place du vieux Louvre, en alignant les rues Fromenteau, S. Thomas du Louvre, S. Nicaise, & faisant aboutir toutes les trois à un grand guichet, ouvert en face sur la riviere, en alignant une rue pareille, depuis le nouveau guichet jusques à la rue saint Honoré, en donnant enfin de l'alignement & plus de largeur à toutes les rues qui aboutissent par un bout à la rue saint Honoré, & par l'autre à l'un des côtés du Louvre. Ce morceau de Ville deviendroit d'une beauté & d'une commodité parfaite ; & il y auroit une infinité d'accès vers le Sanctuaire de la Justice, majestueusement établi dans le plus grand Palais de l'Univers.

S'il n'y a qu'un seul Collége dans une Ville, on doit le placer vers le centre & dans un endroit d'où les communications multipliées bannissent les embarras. S'il y en a plusieurs, ils doivent être distribués dans les différents quartiers de la Ville pour la commodité des Citoyens. C'est contre toute raison que dans Paris les Colléges se trouvent entassés dans un seul & unique quartier. Il en résulte pour

le plus grand nombre des Citoyens un éloignement qui rend la fréquentation de ces Colléges impraticable. Chaque quartier devroit avoir le sien, & cet arrangement pourroit se faire sans dépense, en prenant pour cela dans chaque quartier une des maisons Religieuses qui s'y rencontrent, & en transportant la Communauté dans quelqu'un des anciens Colléges.

Les places sont nécessaires dans les Villes, ne fut-ce que pour les aërer, pour leur donner du jour, pour dissiper plus aisément l'humidité des rues & leurs mauvaises odeurs. Plus la Ville est grande, plus il faut multiplier les places, comme on multiplie les découverts dans un parc, à proportion de son étendue. La position naturelle des places est dans les carrefours ou plusieurs rues se croisent. Leur grandeur prévient les embarras que la coincidence de ces rues occasionne nécessairement ; & ces rues multipliées présentent des percés avantageux, qui rendent les abords & les débouchés de la place plus agréables & plus commodes.

Nous n'avons pas assez de places dans Paris où l'immensité de la Ville en exigeroit un très-grand nombre ; & le peu que

que nous avons se trouve dans la position la moins avantageuse. La seule place des Victoires est dans un vrai carrefour. On pourroit donner à la Place Royale un dégagement qu'elle n'a point. Pour cela il suffiroit d'abbatre le gros pavillon qui est du côté des Minimes & celui qui lui est parallele, de prolonger la rue Royale jusques à la riviere, en ouvrant au travers des maisons, & dans cet alignement, une communication dont ce quartier a très-grand besoin. Il faudroit abbatre encore le pavillon qui est vis-à-vis le pas de la mule, ouvrir le cul-de-sac de Guimené, & percer à l'autre bout une rue parallele. Moyennant ces changemens, la Place Royale auroit la commodité & la gaité qui lui manquent. On ne doit jamais perdre de vue, qu'ouvrir de nouvelles rues dans une Ville, c'est faciliter les communications & multiplier les logemens, & par conséquent la rendre plus commode & plus habitable. C'est une destruction apparente, mais qui réellement donne plus de champ pour édifier.

Il n'y a qu'une chose à faire pour la place de Vendôme, transporter ailleurs les Capucines, empiéter sur le terrein des

H

Feuillans, & percer une rue qui, d'un côté aboutira au rempart, & de l'autre à la terrasse des Tuileries.

La place de Gréve est dans une assez bonne position, mais on n'y aboutit que par un quai assez étroit & par plusieurs méchantes petites rues. Si on veut absolument y conserver l'Hôtel-de-Ville, que l'on abbate l'ancien, & qu'on élargisse la place de tout le terrein qu'il occupe. Alors on pourra construire en face de la riviere un nouvel Hôtel-de-Ville, & disposer réguliérement les deux autres côtés de la place. Aux deux coins du nouvel Hôtel-de-Ville, on percera deux larges rues que l'on prolongera jusques à la rue de la Verrerie & au-delà. On alignera une rue depuis celle de S. Pierre des Arcis jusques au portail de saint Jean en Gréve. On percera dans un alignement parallele, depuis la rue de saint Pierre des Arcis, jusques au Cimetiere saint Jean & par-delà. On percera une derniere rue depuis la Gréve jusques au portail de S. Gervais. Alors cette place sera ce qu'elle doit être; & ce quartier qui est aujourd'hui presque sans communication, communiquera aisément avec tous les autres

Nous avons dans Paris divers carrefours où il feroit aifé de conftruire des places. Tels font la bute faint roch, le carrefour de Buffi, la Croix rouge, la halle près faint Euftache, la place Maubert, le derriere du grand Châtelet ou l'Aport de Paris. En coupant les angles des maifons qui aboutiffent à ces carrefours l'on gagneroit du terrein, & dès qu'on a de l'efpace il eft facile de difpofer les chofes réguliérement. Dès lors il ne feroit plus queftion que d'élargir les rues, de les aligner & de les prolonger. On vient à bout de tout avec le temps.

On pourroit faire du Cimetiere faint Jean une place très-commode, en lui donnant une forme réguliere, & en perçant à chacun de fes angles des rues que l'on prolongeroit comme toutes les autres, fans s'arrêter à d'autre obftacle qu'à la rencontre de quelque édifice public auquel on ne peut toucher.

Lorfque toutes les places dont je viens de parler feront faites, & que nous aurons celles de faint Sulpice, de fainte Geneviéve & du Louvre, nous aurons en ce genre à-peu-près ce qu'il nous faut.

La nouvelle place de Louis XV, sera après-tout un grand & beau morceau; mais on ne peut lui donner le nom de place que très-improprement. Elle n'est point un des carrefours de la Ville, elle n'a pas même l'air d'être dans son enceinte. Entourée de jardins & de bosquets, elle ne présente que l'image d'une esplanade embellie au milieu d'une campagne riante, & d'où l'on apperçoit divers Palais dans l'éloignement.

Les Hôpitaux ne sont convenablement placés qu'à l'extrémité des Villes, & à une assez grande distance pour que la libre circulation de l'air dissipe les vapeurs malignes qui s'en exhalent & les empêche d'infecter les Citoyens. L'Hôtel-Dieu placé dans le centre de Paris, est dans la position la plus incommode pour le service des malades, & pour l'air empoisonné qu'il entretient au milieu de nous. Il y a long-temps qu'on desire & qu'on demande que cet Hôpital soit transporté ailleurs, & sur une des rives de la riviere au-dessous de Paris. Que d'avantages il en résulteroit. On ne verroit plus la maladie & la mort siéger habituellement au centre de cette Capitale. L'eau de la Seine que l'on boit cesseroit

d'être chargée des ordures pestilentielles que cet Hôpital y verse chaque jour. On ne seroit plus dans le cas d'entasser inhumainement cinq ou six malades dans le même lit, & de voir les morts & les mourants couchés pêle mêle. Le projet d'élargir le parvis de Notre-Dame, & de faire un quai depuis le petit pont en tournant autour de la Cité, souffriroit bien moins de difficultés. On embelliroit, on rendroit commode & sain ce centre de Paris, qui est aujourd'hui plus infect, plus sombre, plus inhabitable que tout ce qu'on voit ailleurs de plus affreux. Dira-t'on que le transport des malades à un Hôtel-Dieu si éloigné seroit sujet à inconvénient? Rien n'empêcheroit de conserver dans la Cité un dépôt sur la riviere, où l'on présenteroit les pauvres malades, & d'où on les transporteroit dans des bateaux couverts, & dès lors plus d'inconvénient.

J'en dis de même des Cimetieres. Il est contre toutes les règles de la Police, de les laisser subsister au milieu de Paris. Pourquoi ne les place-t'on pas tous hors de la Ville & en plein air? Pourquoi souffre-t'on que les morts aient leur sépulture au milieu des vivans, & qu'un

corps dans la foffe à demi-couvert de terre, attende habituellement d'autres corps jufqu'à ce que la foffe fe trouve remplie ? Pourquoi ne fouftrait-on pas aux yeux des Citoyens cet horrible fpectacle ? Pourquoi ne les fauve-t'on pas du péril qui en réfulte pour leur fanté ? Comment permet-on que l'on enterre dans les Eglifes, & que la pourriture des cadavres dégoûte les fidéles du Culte de la Divinité ? Paffe pour celles qui ont des fouterrains profonds & bien voutés. Si l'on juge qu'il foit bien néceffaire ou bien utile d'avoir de ces lieux choifis pour certains morts de diftinction, à la bonne-heure. Mais pour tous ceux qui n'ont pas de cavots bien fermés, il faudroit une loi qui obligeât de les enterrer hors de la Ville. Après que les Prêtres auroient conduit le corps à la Paroiffe, l'un d'eux l'accompagneroit jufques au bord de la riviere, ou les foffeyeurs le recevroient dans un bateau & le tranfporteroient au Cimetiere.

J'ai parlé jufqu'à préfent des édifices publics. Pour les maifons particulieres, leur pofition eft affujettie au terrein que chacun peut fe procurer felon fa fortune. Je dirai cependant en général qu'il feroit

à desirer que dans l'intérieur d'une Ville comme Paris, le devant des maisons sur la rue servît de logement aux Bourgeois & aux gens les moins riches, & que l'espace contenu entre ces maisons pût être divisé, de maniere qu'on y construisît des maisons isolées par des cours & de petits jardins pour ceux qui veulent être logés plus au large & à l'abri du bruit. Chacune de ces maisons isolées pourroit avoir sa porte cochere sur la rue. Les cours & les jardins leur donneroient de l'air; les maisons *ambiantes* jouiroient de ce même air & de celui de la rue. Ainsi elles se serviroient réciproquement sans s'incommoder & sans se nuire.

A la campagne on a plus de liberté que dans les Villes pour bien situer les maisons. La premiere attention qu'on doit avoir, c'est de les mettre à couvert des mauvais vents, en leur donnant l'abri d'une montagne ou d'un bois. On doit ensuite choisir le plus bel aspect du lieu, pour leur procurer tous les agrémens de la vue dont le paysage voisin est susceptible. On doit éviter les fonds à cause de l'humidité, & les hauteurs dont la pente est trop roide. Il faut les mettre à portée d'avoir de l'eau.

Tout cela a été négligé dans plusieurs des maisons Royales, & principalement à Versailles. On a bâti ce superbe Château dans le désert le plus sombre & le plus aride, & où tout l'Art imaginable employé à l'embellir, n'a pu lui procurer un seul aspect satisfaisant. On l'a élevé sur un plateau que rien ne couvre, & où il est exposé à tous les vents. Il a fallu forcer la nature par des machines d'un travail immense pour y porter de l'eau. A Compiegne, le Château qui, tourné du côté de la riviere auroit eu des points de vûe assez agréables, a son aspect dirigé vers la forêt, objet triste par lui-même, & qui ne laisse à découvert qu'un terrein sablonneux & sans culture. A Fontainebleau, le Château est dans un fond environné de forêts, & des tas de roches & de sables lui présentent la perspective la plus agreste. A Meudon, la vue s'étend à des distances infinies, & sur une foule d'objets extrêmement variés. Mais outre que cette vue est trop plongeante, on n'en jouit que dans l'avant-cour. L'appartement est tourné sur une vallée sombre & sauvage. En arrivant au Château on voyoit l'Univers, est-on entré dans le jardin, on se croit dans une Thébaïde.

A Choisi, le Château élevé en terrasse sur la riviere, est dans une position assez avantageuse; mais une vue rasante & un petit nombre d'objets apperçus confusément sur des côteaux trop éloignés, rendent les aspects du Château médiocrement intéressants. On n'auroit rien à dire à S. Germain, si la montagne étoit abordable & moins escarpée sur la riviere, si la plaine qui est au bas, garnie d'objets plus riants, se trouvoit plus d'accord avec les riches côteaux qui l'entourent. Bellevue moins élevé & plus à l'abri remplit la signification de son nom, par la multitude & la diversité des aspects, par la bizarrerie & le piquant des sites, parce qu'on y trouve réuni & rapproché tout ce qui peut rendre un paysage intéressant.

Je m'étonne que nos Rois qui aiment la magnificence, & qui sont maîtres de choisir, aient négligé de bâtir sur le plateau charmant de Juvisi, d'Atis & de Mons. Qu'il leur auroit été aisé d'y faire à peu de frais des choses ravissantes! Que de commodité dans la plaine qui le précéde pour y dessiner un grand parc & les plus belles avenues! Que d'heureux accidens dans les jardins en pente vers la

riviere, où la belle nature n'auroit eû besoin que d'un peu d'Art pour étaler mille graces, & faire naître par-tout le plaisir! La seine en face & faisant canal presque depuis Corbeil, auroit ajouté un nouvel enchantement à toutes les autres merveilles. Le contraste des plaines & des côteaux auroit présenté dans cet endroit délicieux le tableau le plus frappant & la scene la plus magnifique.

CHAPITRE II.
De la forme des bâtimens.

Nous ne varions point assez les formes de nos édifices, nous qui sommes variables en tout le reste. Ne nous lasserons-nous point de n'être en cette partie que les serviles imitateurs de ceux qui nous ont précédé. Rien ne prouve mieux le manque de génie de nos Architectes & la stérilité de leurs idées, que l'uniformité insipide qui régne dans leurs plans.

Nos Eglises ont presque toutes la même forme. Une nef, une croisée, un chœur, des bas-côtés autour, & des Chapelles en enfoncement, voilà ce que les siécles de la Barbarie nous ont transmis, & à quoi nous nous sommes généralement astreints. Le siécle passé a produit quelques petites rotondes, nous avons pris de l'Italie l'usage des dômes, un Mansard a inventé celui des Invalides & nous a donné une Eglise sur un plan nouveau. Si on l'excepte, toutes les autres Eglises sont à peu de chose près,

pour la forme, ce qu'elles étoient au douzieme siécle.

On croyoit sans doute avoir épuisé toutes les formes possibles, car dans tous les genres il est ordinaire de couvrir le défaut d'invention en supposant que tout est épuisé. Cependant dès que nous avons eu parmi les Architectes un homme de génie, il nous a donné un plan d'Eglise tout neuf.

La forme de la nouvelle Eglise de Ste Geneviéve est en croix gréque, c'est-à-dire, à quatre croisillons égaux. Quatre massifs isolés portent un dôme dans le milieu. Les quatre croisillons formant chacun un quarré parfait avec des avant-corps quarrés à tous les angles, se raccordent à ce dôme avec beaucoup d'art & de simmétrie. Des péristiles de colonnes isolées sont au pourtour des quatre croisillons & des seize avant-corps. Ces péristiles portent l'entablement en platte-bande, & sont couverts par des plat-fonds quarrés entre les traverses d'architrave. On monte à ces péristiles par un perron de plusieurs marches continues, & qui sont prolongées d'un avant-corps à l'autre. Ces péristiles découvrent derriere les massifs du dôme des percés qui

produiront un effet extraordinaire, & qu'on n'a point encore vu. Les voutes en berceau fur les avant-corps des croifillons & en petites coupoles fur leur parties quarrées, forment avec la grande calote du dôme une harmonie & des contraftes qu'on ne trouve point ailleurs. Tous les croifillons font terminés quarrément. Tous les périftiles forment d'un bout à l'autre des enfilades fans interruption. Le portail enfin de cette Eglife, imité d'après les plus beaux ouvrages de l'antique, en égalera la magnificence & les furpaffera du côté de la correction.

Je fçai bien qu'il s'eft élevé depuis peu un cri général contre la forme de cette Eglife. On a pouffé la mauvaife humeur à fon égard, jufqu'à foutenir, à la vérité fans preuves, qu'elle étoit défectueufe en tout point. Les yeux font accoutumés à une longue nef, à une croifée plus courte, à un petit chœur, & à des bas côtés autour plus ou moins larges. On n'a rien trouvé de tout cela dans la nouvelle Eglife, & on a conclu hardiment que c'étoit l'ignorance même qui en avoit tracé le plan. Je conviens que dans la nouvelle Eglife de fainte Geneviéve, il n'y a ni nef, ni chœur, ni croifée, ni

bas-côtés comme on les entend communément. Mais ne peut-on rien faire de bien dans une Eglise sans s'assujettir à toutes ces formes gothiques ? Est-il essentiel qu'on ne s'en écarte jamais ? Qu'elle est la nécessité, l'utilité ou la bienséance qui impose cette loi bizarre ? Hommes esclaves de l'habitude, hommes incapables de vous élever au-dessus des idées communes, admirez un ouvrage où doit régner le sistême d'Architecture le plus parfait qui fut jamais, un ouvrage où tout est dans la symétrie la plus réguliere & la plus exacte, où cependant tout est habilement diversifié, un ouvrage dont toutes les parties liées par une harmonie frappante, composent le plus beau tout & le mieux assorti, un ouvrage dont les effets seront singuliers, majestueux, sublimes, un ouvrage qui sera unique dans l'Europe, & qui fera époque dans l'Histoire de l'Architecture, où il sera cité comme le premier & le plus beau des monumens depuis la renaissance des Arts.

On a critiqué la multitude & le rapprochement des colonnes dans l'intérieur de cet édifice. Se peut-il que de pareilles erreurs trouvent crédit parmi des gens

qui se piquent d'aimer les Arts & de s'y connoître ? Les colonnes peuvent-elles être trop multipliées ? Peut-on les serrer de trop près ? N'est-ce pas l'âpreté des entre-colonnemens qui produit les plus grands & les plus beaux effets de ce sistême d'Architecture ? Voyez les ouvrages des Anciens, observez leurs péristiles dont la magnificence vous frappe, mesurez les distances des colonnes & convainquez-vous. Lisez le discours judicieux de M. le Roi, sur les formes des Eglises, méditez ce qu'il dit sur l'effet des percés, & renoncez à vos préventions injustes.

On a blâmé la position de la châsse dans le centre du dôme, & la double rampe qui conduit à l'Eglise souterraine. Cette disposition est en soi très-étrangere au grand mérite du plan. Si pourtant on veut bien considérer que la châsse de sainte Geneviéve est ici l'objet spécial de la dévotion, cet objet peut-il avoir une place plus convenable à tous égards que dans le centre de l'édifice où il est en vue à tous les spectateurs. C'est pour cet objet que le monument est bâti, c'est vers lui que tout est dirigé, à lui que tout se rapporte. Huit Cha-

pelles fur les huit faces extérieures des maffifs du dôme, donnent toute la commodité dont on a befoin pour les Meffes votives. Ces Chapelles ifolées dans les huit avant-corps qui flanquent ces maffifs, fe trouvent placées auffi décemment qu'on le peut defirer, & dans chacun des quatre croifillons on verra la châffe au centre & un Autel de chaque côté. Quoiqu'on en dife, cette difpofition eft admirable, & penfée avec beauconp de jugement.

Quand à la double rampe qui conduit à l'Eglife fouterreine, c'eft une imitation de ce qui a été pratiqué à la confeffion de faint Pierre. A la vérité on trouve ici deux différences bien effentielles. La premiere, c'eft que l'Eglife fouterraine de fainte Geneviéve n'a aucun objet connu qui puiffe intéreffer la piété des fidéles. Dès lors il eft inutile de leur montrer un efcalier pour y defcendre. La feconde, c'eft qu'à la confeffion de faint Pierre l'ouverture eft très-grande, & qu'on defcend par un efcalier dont l'étendue & les vuides ont de la majefté; au lieu qu'ici ce font deux petites rampes tournantes autour de la bafe du piédeftal de la Châffe, ce qui

leur donne l'apparance d'une descente de cave. Peut-être feroit-on beaucoup mieux de les supprimer, d'autant plus qu'elles rétrecissent le passage dans l'endroit de l'édifice où l'affluence doit être la plus grande.

Le plan de la nouvelle Eglise de la Magdelaine est bien inférieur à celui de sainte Geneviéve. C'est avec quelques changemens, l'ancienne forme de la croix latine, avec nef, chœur, croisée & bas côtés. Il n'y a de particulier que l'espéce de baldaquin construit pour l'Autel, au centre de la croisée. Ce sont quatre groupes de colonnes dont l'entablement extérieur recevra la retombée des voutes de la croisée. C'est-à-dire que dans ce centre où devroit être la plus grande élévation des voutes, elles paroîtront se rabaisser, fondre de toutes parts pour écraser le milieu, & pour n'appuyer qu'un diminutif de dôme au-dessus de l'Autel. Je doute que cette disposition antipyramidale fasse de l'effet, & j'avoue que je ne l'aurois jamais conseillée.

Que de formes différentes on pourroit donner à nos Eglises. Un plan triangulaire dont les trois angles seroient coupés à pans, donneroit une forme agréa-

ble & nouvelle. On conftruiroit trois périftiles fur les trois faces du triangle avec une porte dans chacun des trois milieux, fur les trois pans coupés on conftruiroit trois coupoles qui auroient chacune un Autel dans le centre. La voute du triangle feroit formée par trois efpéces de trompes raccordées dans le milieu à un grand œil rond, fur lequel on éléveroit une lanterne, où que l'on couvriroit avec de fimples glaces.

On pourroit choifir le quarré parfait pour un autre plan d'Eglife. Ce feroit un grand quarré dans le milieu dont on formeroit la voute en arc de cloître, & plufieurs files de colonnes formeroient des périftiles autour de ce quarré. L'ufage du quarré-long feroit également avantageux. Des périftiles fur trois côtés du quarré formeroient les collatéraux de l'Eglife. Le côté vers l'Autel feroit divifé en trois parties, une grande dans le milieu & deux petites. Celles-ci formeroient deux petits entre-colonnemens. Celle-là feroit occupée par une grande arcade dont le ceintre porteroit fur l'entablement des colonnes. On placeroit l'Autel principal fous cette arcade & le chœur feroit derriere. On pourroit dans

un plan de cette espéce, pratiquer le long des péristiles des Chapelles en enfoncement, en leur donnant la largeur ou d'un seul entre-colonnemet ou de trois. Ce plan dans sa simplicité seroit très-beau & très-convenable pour une Eglise Paroissiale.

Pourquoi n'employeroit-on pas la losange en coupant ses angles comme au plan triangulaire ? Il y auroit un péristile sur chacune de ses faces. A chacun des pans coupés il y auroit une coupole, dont l'une serviroit de vestibule & d'entrée, & les trois autres auroient chacune un Autel à leur cente. Outre la losange à angles droits, on pourroit faire usage de la losange à angles obtus & aigus, pour avoir le moyen d'allonger & de retrécir l'édifice à volonté. La voute seroit formée par quatre trompes raccordées à un œil de lanterne.

Les plans en forme de croix gréque peuvent être variées de bien des manieres. On peut construire un grand dôme dans le milieu, accompagné de quatre croisillons, terminés chacun en forme de miroir, avec des péristiles au pourtour des croisillons & des massifs du dôme. On peut flanquer un dôme principal,

de quatre rotondes subalternes, & raccorder leurs péristiles, de maniere qu'on circule aisément autour des cinq coupoles. On peut élever un dôme sur un péristile circulaire, & dans le renfoncement de ce péristile disposer en croix quatre parties quarrées. On peut à une grande partie quarrée dans le milieu, joindre quatre croisillons qui aillent en se retréciffant, de maniere que si le milieu a ving toises, la partie des croisillons qui suit n'en ait que quatorze, & ensuite une autre qui n'en ait que huit, & une derriere qui n'en ait que quatre, & qui se termine en rond-point. Cette inégalité de longueurs & de hauteurs feroit beaucoup d'effet, ainsi que la diversité des péristiles qu'elle occasionneroit nécessairement.

Je n'ai indiqué qu'un petit nombre de formes possibles. Il y en a une infinité d'autres que le génie peut inventer, soit en faisant usage des poligones, soit en mêlant les lignes droites avec les courbes.

Les Palais parmi nous ont la plûpart des formes assez communes, & sont bâtis d'après des plans sans invention. Le Louvre n'est qu'une grande masse quar-

rée. Les Tuileries ne font qu'un long bâtiment. Il n'y a dans l'un & dans l'autre pour interrompre la monotonie, que quelques inégalités médiocres d'avant & d'arriere-corps, dont l'effet plus fenfible aux Tuileries qu'au Louvre, n'eft ni bien tumultueux ni bien extraordinaire dans aucun des deux. Aux Tuileries du côté des cours tout eft encore à faire. Les murailles indignes qui forment l'enceinte de ces cours deshonorent l'habitation du plus grand des Rois. Comment les a-t'on laiffé fubfifter fi long-temps dans l'affreux défordre où elles font? Il faudroit donner à la cour Royale toute l'étendue de cette partie de la façade où l'ordre ionique régne au rès-de-chauffée. Il faudroit continuer cet ordre en périftile au pourtour de cette cour, & en marquer l'entrée par une grande arcade furmontée de l'Ecuffon de France avec fes fupports. On pourroit former le plan de cette cour par un mêlange de lignes droites & de portions circulaires. Il faudroit que la cour des Princes & la cour des Suiffes, euffent trois côtés parfaitement égaux aux pavillons où régne le grand ordre compofite. Il faudroit que le Caroufel, difpofé en avant-cour, fût dé-

coré de bâtimens dont le plan pût produire divers accidens de forme. Alors ce grand Palais du côté des cours feroit aux yeux un fracas extraordinaire ; & en plaçant le spectateur dans la rue qui doit conduire de la place du vieux Louvre au Carousel, il jouiroit du spectacle le plus auguste & le plus pompeux.

Au Palais-Royal, il sera toujours impossible de rien faire de grand, tant qu'on demeurera asservi à l'ancien plan de l'édifice. Il faudroit que l'on culbutât le corps de logis qui sépare les deux cours pour n'en faire qu'une seule. Il faudroit au lieu de la galerie en terrasse qui donne sur le jardin, élever dans cette partie un nouveau corps de logis, qui fît avant-corps sur les aîles, & qui eût dans le milieu un grand pavillon octogone. Il faudroit du côté de la place prendre en renfoncement dans la cour, une grande partie circulaire ouverte dans le milieu par une grande arcade, pour servir de porte. Il faudroit qu'un péristile de colonnes occupât les deux segments entre cette porte & les deux pavillons sur la rue, auxquels on pourroit donner une forme particuliere & nouvelle. Il faudroit que cette grande porte du mi-

lieu fût suivie d'un vestibule en dôme, & que des deux côtés du vestibule, un corridor menât en ligne droite à deux grands escaliers pour monter aux appartemens. Il y auroit du terrein pour faire tout cela. Ce Palais aujourd'hui assez médiocre par sa forme extérieure, aquerroit le plus grand air de majesté au-dehors, & il en résulteroit bien plus de commodité pour les dedans.

A Versailles le côté du Château sur les cours, est sur un plan qui sort des formes ordinaires & triviales, aussi fait-il le plus grand effet, malgré sa chétive construction en brique. Ce plan seroit irrépréhensible, s'il ne se terminoit pas en une cour excessivement petite, qui n'est plus la cour d'un grand Palais, qui n'est pas même celle d'un Hôtel tant soit peu au-dessus du commun. Il faudroit détruire en entier la cour de marbre, & élever en avant de cette cour sur l'alignement des deux grandes aîles du Château, un bâtiment composé d'un grand pavillon en avant-corps dans le milieu de forme mixtiligne, flanqué de deux galeries en péristile, terminé par deux autres pavillons capables de faire de l'effet par leur masse & par leur forme. Il

faudroit y exécuter un ordre d'Architecture en grandes parties, qui se continuât sur les deux aîles de la cour Royale. Il faudroit terminer chacune de ces deux aîles par un pavillon de masse proportionnée & de forme assortie aux trois autres. Il faudroit décorer noblement, mais sans ordre d'Architecture, les deux bâtimens de l'avant-cour. Il faudroit enfin raccorder cette avant-cour avec les avenues par deux grands péristiles sur des portions circulaires. Il résulteroit de tout cela de l'harmonie & du contraste, de la symmétrie & des oppositions, un mouvement & un fracas prodigieux.

Le côté du Château de Versailles sur les jardins, est d'une forme très-insipide. Un grand quarré flanqué de deux longues aîles, en voilà le plan. Ici, nul contraste, nulle opposition. Aucune de ces inégalités de surface, sans lesquelles tout se réduit à un effet commun. Outre qu'il auroit fallu traiter beaucoup plus en grand l'Architecture de cette immense façade, il seroit à desirer qu'elle fût diversifiée par des pavillons fortement détachés, où l'on vît les lignes courbes contraster avec les lignes droites, les angles s'écarter de la trop grande

de uniformité. Il seroit à desirer que d'un pavillon à l'autre il y eût au rès-de-chauffée des péristiles de communication, & qui fissent terrasse pour les appartemens du premier étage. Ces idées que je propose ne peuvent avoir lieu sans refaire tout à neuf. Elles serviront du moins à prouver combien on a peu réfléchi le plan de ce grand Palais, & à rendre raison de l'effet médiocre qu'il fait sur les jardins malgré son immense étendue.

Qu'on se souvienne en général que ce sont les formes des bâtimens qui en décident l'effet principal, qu'une forme commune produit nécessairement un effet commun, & qu'on ne peut varier les effets qu'en diversifiant les formes.

Les Hôtels de Ville & les Palais où l'on rend la Justice, fournissent à l'Architecte un champ avantageux où son génie peut s'exercer en liberté. Ici il faut de grandes salles, des galeries de communication, des bureaux, des greffes, des piéces immenses où la foule se rassemble. Il faut des effets singuliers & frappants. C'est ici qu'on peut planter sur de vastes perrons des péristiles de toute la hauteur du bâtiment, les interrompre par de grands pavillons de toute

espéce de forme, introduire des portions circulaires & des pans coupés, mettre de l'inégalité dans les surfaces & dans les hauteurs, tirer de cet industrieux mélange les plus merveilleux effets.

La forme la plus commode pour les Hôpitaux, seroit une croix de saint André avec l'Eglise en dôme dans le centre. Les extrémités des croisillons se raccorderoient à des pavillons faisant angle droit en-dehors, & suivant les lignes du quarré dans lequel la croix de saint André seroit inscrite. D'un pavillon à l'autre régneroit un péristile au rès-de-chaussée, avec une grande arcade servant de porte dans le milieu. Un Hôpital bâti sur ce plan, auroit une forme simple & point commune. Il seroit parfaitement aëré dans toutes ses parties, & on y introduiroit sans peine toutes les commodités. Si la croix de saint André ne suffit pas, on peut choisir la forme octogone pour l'Eglise qui doit être toujours dans le centre, & sur l'alignement de chacune des faces, prolonger un corps de logis, terminé comme dans le plan précédent. De cette maniere on pourroit avoir dans chaque corps de logis trois étages de salles, capables de con-

tenir chacune trois à quatre cent lits, & on auroit dans tous les pavillons de quoi placer à l'aise tout ce qui est nécessaire pour le service de l'Hôpital.

On doit diversifier la forme des places comme celle des autres constructions. La Place-Royale est quarrée, celle des Victoires est presque circulaire, celles de Vendôme & de Louis XV sont quarrées, avec cette seule différence que leurs angles rentrants sont effacés par des pans coupés. Les places nouvelles qui nous restent à construire seroient insipides si on n'y voyoit que la froide répétition des formes que nous avons déja. Un exagone ou un octogone avec des rues percées à tous les angles seroit une forme de place nouvelle & très-agréable. Un triangle dont les angles seroient arrondis, avec une rue percée au milieu de chaque face. Quatre portions circulaires flanquées chacune de deux retours en ligne droite, avec des rues percées au milieu des courbes & au sommet des angles rentrants, & tant d'autres formes qu'on peut employer en mêlangeant artistement les lignes courbes, & les lignes droites produiroient les effets les plus variés. Aucune de nos places ne se res-

sembleroient, & chacune auroit son agrément particulier.

 Les places qui doivent servir de halles ne doivent pas plus être négligées que les autres. On vient d'en construire une de très-bon goût à l'ancien Hôtel de Soissons. Le mérite de cette halle est la forme nouvelle, & ce mérite n'est pas médiocre. Ce bâtiment rond, parfaitement isolé, percé à jour de toute part, entouré de maisons & de rues dont la construction contrastera avec la sienne, ayant au surplus la solidité & la simplicité requise, sera dans Paris un de nos plus agréables morceaux. C'est grand dommage qu'on ait laissé subsister la vieille colonne à l'endroit où elle est. Engagée dans le bâtiment de la halle elle en interrompt mal-à-propos le contour. Ces deux objets n'ont entre-eux aucune harmonie, aucune liaison. Il falloit ou détruire la colonne ou la transporter dans le centre de la halle. Mais ce qui est d'une barbarie étrange, c'est le cadran qu'on vient de tracer sur le fût de cette colonne. Les cannelures en font le principal agrément. N'est-il pas bien singulier & bien gothique, qu'on ait imaginé de remplir ces cannelures vers le haut pour

y figurer un cadran, où le Soleil marquera l'heure deux mois en été & quinze jours en hyver. Ce n'eſt point un cadran qu'il falloit plaquer méchamment ſur le fût de cette colonne. C'eſt une horloge ſonannte qu'il faut établir au-deſſus de ſon chapiteau avec un cadran ſur chaque face qui marque l'heure indépendamment du Soleil.

Pour les autres halles qu'on conſtruira, il faudra en approprier la forme à celle des places au milieu deſquelles on aura occaſion de les établir ; & aux vilaines échopes de bois qu'on y voit aujourd'hui, on ſubſtituera des périſtiles ou des bâtimens en arcades, où l'on vendra à couvert les légumes & le poiſſon.

CHAPITRE III.
De la distribution dans les bâtimens.

LA distribution est une matiere très-étendue, qui renferme tout ce qui concerne les cours, l'entrée, l'escalier, l'appartement & les dégagemens.

Il faut dans les grandes maisons & dans les Palais au moins trois cours, celle qui sert d'entrée & qu'on nomme par excellence la grande cour, celle des cuisines & du commun, celle des remises & des écuries. La grande cour doit toujours occuper le milieu, & avoir une étendue proportionnée à la grandeur du bâtiment. Il faut qu'elle ait plus de profondeur que de largeur, qu'elle communique d'un côté à la cour des cuisines & du commun, de l'autre à celle des écuries & des remises, & que ces deux dernieres cours aient leurs issues particulieres, pour que les fumiers & les autres saletés ne passent pas sous les yeux du Maître. La cour des cuisines & du commun doit être suffisamment grande pour contenir toutes les parties qui con-

cernent la commodité du service. Elle doit être à portée de la salle à manger, & y communiquer de maniere qu'on n'y soit pas incommodé de la fumée & des mauvaises odeurs. La cour des écuries & des remises ne doit point communiquer avec le corps de logis. Sur ce sujet il y a peu de chose à dire. Tout dépend du terrein que l'on a, & l'habileté de l'Architecte consiste à en tirer le meilleur parti.

Au Palais-Royal, la cour d'entrée est trop petite & le sera encore trop après les augmentations que l'on doit y faire ; voilà pourquoi j'ai conseillé dans le Chapitre précédent, des deux cours de n'en faire qu'une. A l'Hôtel de Soubise, la cour d'entrée est trop spacieuse pour la petite façade de bâtiment qui se présente. Aux Tuileries & à Versailles, les cours seroient bien si on les exécutoit d'après le plan que j'ai désigné. Dans les maisons particulieres on a peu de terrein, on n'a pas toujours beaucoup de dépense à faire, on dispose les choses du mieux que l'on peut.

L'entrée doit toujours être au milieu du bâtiment ; parce que l'entrée est comme le centre d'où l'on communique à

toutes les extrémités, & où de toutes les extrémités on revient. Cette bienséance se trouve remplie aux Palais des Tuileries, du Louvre & du Luxembourg. Elle va l'être au Palais-Royal. Elle ne l'est pas aux Châteaux de Versailles & de Saint Cloud, au Palais Bourbon, à l'Hôtel de Toulouse, & dans quantité d'autres grandes maisons où il n'est point à supposer que le défaut de terrein ait dû obliger à rejetter l'entrée sur l'un des côtés de la cour. A Versailles, les trois arcades qui percent de la cour de marbre sur le jardin, donnent le change à tout le monde. On croît que c'est-là l'entrée du Château, & point du tout, ce n'est qu'un vestibule qui ne méne à rien.

L'escalier doit toujours être près de l'entrée. Observons en détail tout ce qui concerne cette partie du bâtiment la plus difficile à bien pratiquer. Il faut qu'un escalier soit à portée, qu'il soit commode, sûr & proportionné à la grandeur de l'appartement.

Un escalier ne peut être trop à portée de celui qui arrive. C'est un grand défaut, que l'on soit obligé de le chercher, & qu'il ne se présente pas au moment qu'on entre. L'escalier des Tuileries est

placé à portée & se présente bien. Celui du Luxembourg se présente en entrant, mais il est très-mal placé, parce qu'il est pris sur le terrein du vestibule, & qu'il interrompt la communication de la cour avec le jardin. Celui du Louvre est placé à portée, mais il ne se présente point du tout. On arrive sous un péristile très-agréable, & il faut deviner pour trouver l'escalier. L'escalier des Tuileries qui se présente si bien, a un très-grand inconvénient, c'est que par la place qu'il occupe, loin de communiquer à toutes les parties du bâtiment, il rompt la communication du pavillon du milieu avec tout un côté du Palais.

Pour que l'escalier soit à portée de celui qui entre, qu'il se présente avantageusement & qu'il ne trouble point la communication des piéces de l'appartement, il faut que le corps de logis ou le pavillon du milieu soit double. Alors on prend sans inconvénient dans le double la cage de l'escalier, & on le place à l'un des côtés de l'entrée. Dans les grands Palais même, il convient qu'il y ait en entrant deux escaliers un de chaque côté de l'entrée, qui aboutissent au premier étage à un vaste palier commun, au mi-

lieu duquel on trouve la porte du grand appartement.

On a quelquefois agité la question, si les Palais de nos Rois devoient être à plusieurs étages, ou n'avoir qu'un grand rès-de-chauffée élevé de plusieurs marches au-dessus du pavé de la cour. Il semble qu'on devroit leur éviter l'incommodité de monter & de descendre, & que comme sur leur appartement on ne doit jamais loger personne qui puisse occasionner du bruit au-dessus de leur tête, on ne devroit jamais non plus sous leur appartement loger qui que ce soit, qui puisse sous leurs pieds faire craindre les accidents du feu. Cependant d'autres raisons font préférer le logement au premier étage, parce qu'il est moins susceptible d'humidité, & parce qu'on y est moins exposé à être vu des passants. Ainsi la chose reste problématique. Nos Rois ont des Palais dans les deux manieres. A Trianon, c'est un grand & beau rès-de-chauffée. A Versailles & presque partout ailleurs ils occupent le premier étage. Du moins à Versailles, aux Tuileries & ailleurs, on ne devroit point appercevoir de fenêtres au-dessus de leur appartement. Elles annoncent des logemens

pratiqués au-dessus de la tête du Monarque, ce qui est contre toute bienséance.

Dès que l'appartement est au premier étage, il faut nécessairement un escalier. Pour le placer avantageusement aux Tuileries, il faudroit doubler le pavillon du milieu sur la cour, & donner à ce double assez d'étendue, pour que deux rampes, l'une à droite & l'autre à gauche de l'entrée, conduisissent à un vaste palier, d'où l'on entreroit dans le sallon des Suisses, & de-là on communiqueroit à tout le reste sans interruption. Au Luxembourg, il faudroit construire un grand vestibule dans le milieu avec deux escaliers bien apparents sur les côtés. Au Louvre, il faudroit rendre les deux escaliers qui flanquent le péristile, plus apparents qu'ils ne sont. On y parviendroit en perçant à jour les entre-colonnemens; & le défaut du talus des rampes qui trancheroit obliquement sur le fût des colonnes, seroit préférable à l'inconvénient de ne point voir ces deux escaliers. A Versailles, le grand escalier n'est ni à portée ni apparent. Si on réforme jamais ce Château d'après le plan que j'ai indiqué dans le Chapitre précé-

dent, il sera facile sous le grand pavillon du milieu, de construire un vestibule à pans, & dans les diagonales de ce vestibule, d'ouvrir en renfoncement deux cages d'escalier, que tout le monde appercevra en entrant, & qui sans interrompre la communication de la cour avec le jardin, conduiront au premier étage à un très-beau vestibule commun à tous les appartemens contigus.

On exécute au Palais-Royal un nouvel escalier. Il aura le défaut de n'être point au milieu, & d'être reculé comme à Versailles à une des extrémités du bâtiment. Dans cette extrémité, il communiquera d'une maniere avantageuse à trois appartemens contigus. Mais il n'y aura plus de communication avec l'appartement de ce Palais qui donne sur l'orangerie. On remédieroit à ce défaut, si à l'extrémité opposée on construisoit un escalier semblable ; de sorte qu'en entrant sous les arcades qui doivent faire la communication des deux cours, on fût conduit de part & d'autre par une galerie à un grand escalier. Cette distribution auroit toujours l'inconvénient de rejetter les escaliers trop loin de l'en-

trée ; mais il feroit bien moindre que celui de n'avoir qu'un feul efcalier à l'extrémité du bâtiment.

Le nouveau plan du Palais-Royal, fournira une commodité qui fe rencontre rarement dans nos Palais, & qu'on devroit tâcher de fe procurer toujours; c'eft qu'on pourra defcendre de carroffe & y monter à couvert. Plufieurs maifons de Paris ont cette commodité ; parce que l'efcalier fe trouve à côté de la porte cochere. Prefque tous nos Hôtels font privés de cette commodité. Il feroit pourtant facile de la procurer à tous ceux qui ont leur entrée dans l'angle comme à l'Hôtel de Touloufe. On pourroit à côté de l'efcalier ouvrir une arcade de communication entre la grande cour & celle des écuries. Le carroffe arrêteroit fous cette arcade, & on defcendroit à couvert. Au Luxembourg il y a une incommodité qui ne fe trouve point ailleurs, c'eft que le fond de la cour eft élevé en terraffe ; enforte que le carroffe étant obligé d'arrêter au bas de cette terraffe, on a un affez grand efpace à parcourir à la pluie & dans les crotes pour gagner la porte de ce Palais. Il faudroit mettre tout le pavé de la cour au même niveau, ou-

vrir un paſſage pour les carroſſes ſur l'une des aîles, & de-là par un périſtile conduire à couvert juſques au grand eſcalier. On pourra donner la même commodité au Palais des Tuileries, ſi on en conſtruit les cours & l'eſcalier comme j'ai dit. Il ſera facile d'ouvrir des paſſages pour les carroſſes à droite & à gauche de la cour Royale, où l'on deſcendra à couvert, & d'où on gagnera le grand eſcalier ſous les périſtiles. A Verſailles on aura pareillement cette commodité, ſi on diſpoſe l'entrée de ce Château comformément à mes idées.

La commodité d'un eſcalier dépend 1°. de la hauteur des marches & de la largeur des girons, 2°. de la forme des rampes, 3°. de la fréquente répétition des paliers.

On monte & on deſcend commodément, lorſque pour paſſer d'une marche à l'autre on n'eſt pas obligé de trop lever le pied où de trop tendre le jarret dans l'enjambée, & que le pied poſe facilement ſur le giron. Il faut donc que d'une marche à l'autre il y ait la valeur d'un pas ordinaire. La grandeur du pas ordinaire, ſur un plan horiſontal, eſt évaluée à 24 pouces. La hauteur de la mar-

che oblige à un petit effort. Voilà pourquoi en compenfant les chofes on a fagement établi, que la hauteur de la marche équivaudroit à 2, & la largeur du giron à 1. C'eft-à-dire, qu'ayant 24 pouces à diftribuer entre la hauteur & la largeur de la marche, fi la hauteur eft 6 pouces, on n'aura qu'a doubler ce nombre & fouftraire de 24 le produit, le refte qui eft 12 donnera la largeur du giron. Si la hauteur eft 5, la largeur fera 14. 4 de hauteur donnera 16 de giron &c. A 8 pouces de hauteur il faut trop lever le pied, & on a à peine l'efpace néceffaire pour le bien pofer fur le giron, furtout en defcendant. A 7 pouces de hauteur on léve le pied un peu moins, mais on le léve encore trop, on a un peu plus d'efpace fur le giron, mais on n'y eft pas encore bien à fon aife. A 6 pouces de hauteur on trouve de la commodité. A 5, la commodité eft très-grande. A 4, le giron s'élargit un peu trop. A 3 pouces le giron eft fi large qu'on a peine à franchir les marches d'une feule enjambée. Ainfi on doit établir pour premiere régle de commodité, de ne jamais abbaiffer les marches au-deffous de 4 pouces, & de ne jamais les élever au-deffus de 6.

La forme des rampes contribue beaucoup à la commodité des escaliers. Cette forme doit toujours être en ligne droite, de maniere que les girons des marches aient la même largeur d'un bout à l'autre. Nos anciens ne connoissoient presque qu'une seule forme d'escalier, celle d'une rampe tournante autour d'un noyau. On sçait combien ces sortes d'escaliers sont incommodes, par l'inégalité du giron des marches trop étroit vers le noyau, trop large contre le mur ; ensorte que pour monter ou descendre commodément ; il faut occuper sans appui le milieu de la rampe. On devroit bannir généralement toutes les rampes qui décrivent une ligne courbe. Nous marchons facilement & commodément, tant que nous avons une ligne droite à parcourir. Dès que cette ligne fléchit & circule, la facilité & la commodité disparoissent, principalement quand il s'agit de monter & descendre. De plus un escalier n'est censé avoir toute sa commodité, que lorsqu'on peut faire usage de toute la largeur de la rampe. S'il n'y a qu'un endroit de commode, il faut donc aller un à un, & s'il y a foule où en sera-t'on. Il est fâcheux que le défaut

des rampes tournantes se rencontre dans le nouvel escalier du Palais-Royal, qui aura d'ailleurs de très-grandes beautés.

Il faut pour qu'un escalier soit commode, qu'il y ait des paliers ou repos de distance en distance. On fatigue à monter & à descendre. Une trop longue suite de marches effraye l'imagination, & présente en descendant, l'aspect d'un précipice ouvert sous les pas. Il est donc essentiel de couper les rampes par des repos. Le mieux seroit qu'il y eût toujours un palier après 15 marches. Les paliers trop multipliés sont incommodes, ce sont des excès de repos qui importunent. La grande régle en toutes choses est le *ne quid nimis*. Aux escaliers du Louvre, les rampes sont trop longues & devroient être coupées par des repos. On peut reprocher le même défaut au grand escalier des Tuileries.

La sûreté de l'escalier demande encore plus d'attentions que sa commodité. Il est nécessaire sur toutes choses qu'on puisse monter & descendre hardiment & sans craindre les chûtes. Pour cela il importe qu'un escalier soit éclairé par un jour plein. Les faux jours ont de grands dangers, l'obscurité en a de plus grands

encore. Si la cage de l'escalier est bien percée de fenêtres, il n'y aura ni obscurité ni faux jour à craindre. Mais souvent la disposition des bâtimens est telle que la cage de l'escalier ne peut recevoir aucun jour par ses côtés, ou ne le reçoit que d'une façon biaise & irréguliere. Alors quel expédient ? Il faut prendre le jour d'en-haut. Rien ne peut jamais nous gêner du côté du Ciel, & le jour plongeant est de tous les jours le plus favorable. Ouvrez dans le plat-fond de l'escalier une lanterne, ou plutôt laissez au milieu de ce plat-fond un œil tout ouvert que vous recouvrirez de glaces. L'ancien escalier des Ambassadeurs à Versailles étoit éclairé de cette façon. Le grand escalier qui subsiste, avec beaucoup d'autres défauts, a celui d'être mal éclairé, ses marches ne recevant qu'un jour indirect & faux.

Rien ne s'oppose plus à la sûreté d'un escalier que le poli du marbre. Les marches deviennent glissantes, & dans les temps humides on ne les descend point sans danger. Si l'on veut qu'un escalier brille par la richesse des matieres, il faut du moins n'y pas employer des marches d'un marbre poli, il faut même re-

piquer de temps en temps ce marbre qui se polit bien vîte par le frottement des pieds. Rien n'empêcheroit que sur chaque giron on ne taillât dans l'épaisseur du marbre un ravalement pour y insinuer une maniere de petit parquet qui occuperoit toute la longueur du giron. Alors la richeffe des matieres feroit confervée, & on feroit dans le cas de monter & de defcendre en fûreté.

On doit éviter pour la même raifon de fupprimer les marches comme on le voit pratiqué dans les efcaliers de quelques vieux Châteaux, où les rampes ne font que des plans inclinés. Le pied ne pofe fûrement que fur un plan parfaitement horifontal. Tout plan incliné eft périlleux à la montée & à la defcente, à moins qu'il ne foit prodigieufement adouci, jufqu'à ne s'écarter du niveau que de deux ou trois pouces par toife, ce qui eft impoffible dans le court efpace d'un efcalier. Difons-en de même des marches dont on incline quelquefois le giron pour adoucir un peu leur trop grande roideur. Il eft toujours à craindre que le pied ne gliffe, dès que la marche n'eft pas parfaitement de niveau.

Il faut que l'escalier soit proportionné à la grandeur de l'appartement. Comme il seroit absurde de faire entrer dans une petite maison par une porte immense, ou de ne présenter qu'une petite porte bâtarde pour entrer dans un vaste Palais, la même absurdité se rencontrera, si on ne monte à un grand appartement que par un escalier médiocre, ou si au bout d'un escalier immense on ne trouve qu'un appartement étroit & écrasé. C'est la premiere piéce de l'appartement qui doit décider de la grandeur de l'escalier, cette premiere piéce doit toujours être la plus grande des salles & des antichambres. Un escalier ne sera jamais trop petit s'il a en quarré la largeur de cette premiere piéce. Il ne sera jamais trop grand s'il a en profondeur le double de cette largeur.

Reste à décider la forme de l'escalier. Des que les rampes tournantes doivent être généralement proscrites, on ne peut plus introduire de courbes dans la partie de la cage qui est occupée par les marches. Ainsi à cet égard tout se réduit au quarré long ou au quarré parfait. On peut dans cet espace arranger les rampes & les paliers comme on voudra, mettre des doubles rampes ou des ram-

pes simples, pourvû qu'on ne s'écarte jamais de la ligne droite, pourvû qu'on ménage & qu'on diſtribue bien les jours, pourvû que l'eſcalier ſoit bien évuidé & qu'on en découvre en entrant toutes les parties, pourvû qu'il en réſulte un enſemble agréable & frappant, on peut du reſte le diſtribuer comme on voudra.

Les formes bizarres & qui s'éloignent de la ſimplicité, ſont communément très-incommodes. Les Architectes aiment à briller par ces ſortes de bizarreries qui leur donnent lieu de vaincre des difficultés. Les eſcaliers les plus cités ne ſont pas certainement les plus ſimples. La célébrité qu'on leur accorde détermine les Architectes à courir après le ſingulier, & à abandonner le noble & le ſimple ſans lequel il n'eſt point de vraie beauté. S'ils ont du talent pour exécuter des choſes difficiles & hardies, qu'ils le réſervent pour les endroits où il en eſt beſoin, pour certains eſcaliers où l'on eſt gêné & aſſujetti par la petiteſſe de l'eſpace, par la difficulté des jours, par une foule de dégagemens obligés. Ils brilleront alors à propos & on leur ſçaura

gré de la difficulté vaincue. Mais que dans l'escalier principal d'un Palais & d'un Hôtel, ils cherchent tout exprès des difficultés, afin d'avoir la gloire de les vaincre, c'est étaler de la science en dépit du bon sens ; c'est imiter ces Muficiens infipides, qui fans y être engagés par le fujet, fatiguent le public de leurs difficultés vaincues, & follicitent par des efforts bizarres une admiration qu'on leur accorderoit bien plus volontiers s'ils ne s'attachoient qu'à donner du plaifir. La véritable habileté confifte à n'être arrêté par aucune des difficultés qui fe préfentent & n'en point faire naître là où il ne s'en préfente pas.

J'ai dit que l'espace de l'efcalier occupé par les rampes, ne peut être que quarré long, ou quarré parfait. Cela n'empêche pas que fur cet embafement on ne puiffe planter une cage poligone, ronde, elliptique, ou mixtiligne. C'eft même un moyen de diverfifier les formes des efcaliers & d'y introduire du contrafte & des oppofitions qu'on ne doit pas négliger. Il peut contribuer beaucoup à la richeffe de la décoration, qui doit toujours dans cette partie être

traitée dans le goût mâle, & avec une sagesse qui laisse du progrès à espérer relativement à la décoration de l'appartement.

Dans le milieu du palier le plus haut de l'escalier doit être la porte du grand appartement. Cette porte doit occuper le milieu de la premiere piéce vis-à-vis des fenêtres, & l'alignement des autres piéces doit croiser à angles droits au centre de cette premiere antichambre. Dans les Palais des Princes il faut au-haut de l'escalier un premier salon en forme de vestibule, ensuite une grande salle des Gardes en face, & au bout de la salle un second sallon sur le jardin, au centre duquel croise à angles droits l'enfilade des appartemens.

Ainsi à Versailles, en élevant, comme j'ai dit, sur la cour un corps de logis dans l'alignement des deux grandes ailes, on trouveroit dans le milieu, au rès-de-chaussée, un vestibule octogone, qui communiqueroit avec le jardin par une galerie en péristile. Deux grands escaliers pris en enfoncement dans les pans diagonaux de l'octogone conduiroient au premier étage, à un second vestibule très-vaste & très-exhaussé, qui recevroit ses jours de la cour Royale. Deux ga-

leries joindroient ce vestibule d'un côté au salon d'Hercule, de l'autre à un salon pareil que l'on construiroit sur la cour des Princes. De ce vestibule où se tiendroient les cent Suisses, on entreroit dans une grande salle des Gardes, qui aboutiroit au milieu de la galerie d'aujourd'hui. L'espace de cette galerie donneroit l'appartement du Roi à droite, & celui de la Reine à gauche, qui seroient réunis par un salon commun, & qui auroient l'un & l'autre une grande antichambre, une grande chambre du lit, & un grand cabinet. Les salons de la guerre & de la paix, seroient les dernieres piéces de ces deux appartemens. De-là on entreroit de part & d'autre dans une grande galerie qui occuperoit toute la longueur du retour jusqu'au salon d'Hercule d'un côté, & de l'autre jusqu'au salon parallele à celui-là qui pourroit être le salon de Vénus & des Graces. Dans le double des galeries & des appartemens de parade, seroient ceux de commodité & de dégagement, & au-dessous des deux grands appartemens, seroient ceux des bains.

En distribuant le Château de Versailles de cette maniere, il seroit aisé d'y
loger

loger nos Maîtres avec la plus grande magnificence & la plus parfaite commodité. Je ne crois pas même qu'il y ait un autre moyen de réparer les défauts choquants de distribution qu'on y remarque, & en conséquence desquels le Roi y est moins bien logé que plusieurs de ses Sujets ne le sont chez eux.

Aux Tuileries nous avons dit où devoit être l'escalier & comment on devoit aboutir au salon des Suisses. La salle des Gardes est à gauche. Il faudroit y entrer par le milieu & non pas par le coin. Ensuite l'antichambre, où il faudroit aussi que l'on entrât par le milieu. La chambre du Roi devroit être tournée sur le jardin, précédée d'une seconde antichambre & suivie de plusieurs cabinets, terminés par un grand sallon dans le pavillon de l'angle du côté du Pont-Royal. Derriere ces grandes piéces, on distribueroit aisément toutes celles de commodité, de propreté & de dégagement. Au rès-de-chaussée, au-dessous, on feroit la même distribution pour l'appartement de la Reine, qui auroit une communication particuliere avec celui du Roi par un escalier

K

de dégagement. La Chapelle feroit à droite du fallon des Suiffes & occuperoit les deux étages.

Voilà ce me femble le meilleur parti qu'on puiffe tirer de l'intérieur du Palais des Tuileries. Sa diftribution actuelle n'eft ni agréable ni commode. Il eft impoffible d'y loger convenablement le Roi & la Reine au même étage. Il faut pour cela que l'un des deux ait fon appartement tourné fur la cour, & foit privé de la vue des jardins, ce qui eft contre toute bienféance. Il faut que les commodités de l'un empiétent fur les commodités de l'autre, ce qu'on doit toujours éviter. Comme il eft impoffible de les loger l'un à côté de l'autre, le feul moyen de les rapprocher, c'eft que l'un occupe le rès-de-chauffée & l'autre le premier étage. Alors les deux appartemens feront également bien.

Dans la diftribution des maifons particulieres, l'Architecte doit avoir égard aux bienféances de la condition du propriétaire. Il doit s'informer de toutes les efpéces de commodités que le befoin où la fantaifie peuvent faire defirer, & l'arranger en conféquence. Il faut que

l'appartement de compagnie ait toujours le plus bel aspect, qu'il se présente avantageusement & directement à celui qui entre, qu'il soit composé pour les grands personnages, d'une premiere antichambre pour le service, d'une seconde antichambre pour les valets de chambre, d'un grand sallon de compagnie, de la chambre du lit, d'un beau cabinet de parade & d'une gallerie. Il faut que la salle à manger soit détachée de cet appartement, sans en être éloignée, & qu'elle soit précédée d'une piéce pour servir de buffet, avec un dégagement qui méne à la cuisine. Il faut dans le double du grand appartement, pratiquer toutes les piéces de commodité & de propreté, & qu'elles aient leur dégagement particulier. Si la nécessité oblige à plusieurs appartemens, il suffira qu'un seul soit traité en grandes parties pour être le bel appartement, l'appartement de parade. Chacun des autres sera censé complet, pourvu qu'il y ait une petite antichambre, une belle chambre, un petit cabinet, une garde-robe & un dégagement.

Dans les maisons médiocres il faut se

régler sur le terrein. Si l'espace est petit, il faut pratiquer dans un des angles un escalier de peu d'étendue, consacrer un des étages à l'appartement de compagnie, qui sera suffisant s'il est composé d'une antichambre servant de salle à manger, d'un sallon aussi grand qu'il peut l'être, & d'une garde-robe de commodité. Aux autres étages on pratiquera des logemens qui doivent toujours avoir leur petite antichambre, une chambre à coucher un peu grande, un cabinet & des gardes-robes avec leur dégagement. Si les planchers sont un peu hauts on peut multiplier les commodités par des entresoles. C'est à ces généralités que je me borne, le détail dépendant des circonstances & des accidens de l'emplacement.

Une des attentions les plus essentielles pour toute sorte d'appartemens, c'est de les préserver de l'humidité, du froid & de la fumée. L'humidité n'est véritablement à craindre que dans les rès-de-chaussée. Si on les éléve de plusieurs marches au-dessus du pavé, s'il y a au-dessous des caves bien voutées, si les eaux du toît, reçues dans des chenaux, sont portées

par des conduites un peu loin du bâtiment, & sur-tout loin de l'endroit qu'on habite, on n'aura point d'humidité à craindre. Pour le froid, on en préviendra une partie en évitant de trop multiplier les fenêtres & les portes, & en faisant les murs un peu épais. Nos anciens bâtissoient leurs maisons avec peu d'élégance, mais ils sçavoient s'y garantir de l'intempérie des saisons. Leurs murs de Citadelle, leurs petites fenêtres & leurs petites portes, leurs larges trumeaux & leur profondes embrasures nous offensent. Avoient-ils tant de tort de bâtir avec solidité, de se garantir du grand froid & de la grande chaleur, en leur opposant des murs impénétrables, & en n'y laissant que de petites ouvertures & en petit nombre ? Croyons-nous qu'ils ignorassent l'Art des constructions legéres ? Ils les connoissoient & les pratiquoient mieux que nous. Leurs Eglises dont la légereté étonne, effraye même l'imagination en feront foi à jamais. Dirons-nous que leurs maisons massives décèlent la grossiereté de leur goût ? Mais est-il de si mauvais goût de se conformer aux nécessités du climat, d'être

logé chaudement en hyver, & fraîchement en été ? Nous voulons aujourd'hui au milieu des glaces, des neiges & des frimats, habiter des maisons percées comme des lanternes. Nous voulons de grandes fenêtres & de grandes portes, des murs d'un pied d'épaisseur, des planchers & des cloisons très-minces, & nous nous plaignons du froid qui régne dans les apartemens. C'est comme si un homme qui s'habilleroit de taffetas au mois de Janvier, prétendoit ne pas greloter.

Ayons de bons murs bien épais, capables de porter des planchers forts ou même des voutes. Diminuons le nombre de nos fenêtres ; qu'elles soient du moins espacées tant vuide que plein. Ne les faisons point si énormement grandes, & mettons-y de bons doubles chassis. Retranchons de la grandeur de nos portes, & n'en mettons que la quantité qui est absolument nécessaire. Faisons-en les ventaux de bon bois de chêne bien épais qui ne soit point sujet à se déjetter. Apprenons l'art de les suspendre en équilibre, & d'en bien faire joindre les feuillures. Par-là nous nous délivre-

rons de beaucoup de froid. Nos maisons plus solides dureront davantage, & leur apparence extérieure sera moins contraire au bon sens.

Les grandes piéces les mieux closes sont très-difficiles à échauffer. Je crois que la méthode ordinaire de placer les cheminées contre le mur de refend qui fait la séparation de l'enfilade, n'est pas la meilleure. Il y a toujours un mauvais côté où l'air de la porte & des fenêtres donne sur le dos de très-près. La cheminée seroit beaucoup mieux en face des fenêtres dans toutes les piéces où il n'y a point de lit. Outre qu'on se rangeroit autour plus commodément pour se chauffer, cette position donneroit beaucoup plus d'aisance pour bien symmétriser la décoration.

Il faut que la grandeur de la cheminée soit proportionnée à la grandeur de la piéce. Les cheminées anciennes où l'on entroit tout de bout étoient de meilleur sens que les nôtres. On devroit en renouveller l'usage dans les grandes piéces. On y supplée par des poêles qui répandent une chaleur bien moins saine, une chaleur qui porte à la tête & qui laisse

les pieds froids, une chaleur inégale & qu'il eſt impoſſible de bien régler. On peut profiter du feu des cuiſines & de toutes les cheminées de la maiſon pour diſtribuer des tuyaux de chaleur dans l'appartement, capables d'en adoucir l'air ſans lui ôter ſon reſſort. Cet artifice eſt connu & on l'à déjà pratiqué dans plus d'une maiſon. Alors le feu d'une ſeule cheminée ſeroit ſuffiſant pour échauffer les piéces les plus grandes.

L'inconvénient le plus inſupportable & le plus ordinaire, eſt celui de la fumée. Il eſt queſtion de lever l'obſtacle que lui oppoſe au haut du tuyau le poids de l'air ou la force du vent. Introduire dans la chambre des courants d'air pour vaincre cette oppoſition, c'eſt y occaſionner un froid très-incommode. Le meilleur des remédes connus juſqu'à préſent, c'eſt de conſtruire l'intérieur du manteau de la cheminée en hote, avec une ſoupape au-deſſus, qui s'ouvre & ſe ferme à volonté. Il arrive de-là, que ſi le poids de l'air ou la force du vent repouſſe la fumée, elle eſt arrêtée dans les coins de la hote, & par la ſoupape qui la répercute en

haut, de sorte qu'il n'en entre point dans la chambre. L'Académie des Science serviroit utilement la Société, si elle proposoit aux Physiciens la solution de ce problême : quelle est la véritable cause de la fumée dans les appartemens, & quel est le moyen infaillible d'y remédier.

CINQUIEME PARTIE.

Des monumens à la gloire des Grands Hommes.

L'ADMIRATION & la reconnoissance ont inspiré la pensée d'immortaliser, par des monumens durables, la mémoire des hommes illustres, que la Nation regarde comme les Auteurs de sa félicité ou de sa gloire. Il est utile en effet que leur nom transmis à la postérité, présente à ceux qui viendront après nous l'encouragement & l'exemple, & que la certitude de vivre dans les siécles à venir, serve d'attrait & de récompense aux grandes ames. Les belles actions trouvent une immortalité réelle dans les fastes de l'histoire. Mais rien n'est comparable en ce genre aux monumens publics que l'on érige pour les consacrer avec l'éclat le plus autentique; & l'usage le plus noble que l'on puisse faire des Arts, c'est

d'emprunter leur secours pour rendre un hommage solemnel, à la vertu, à la bienfaisance, au mérite.

Nous avons des Rois si dignes de notre amour, nos cœurs ont tant de plaisir à leur manifester leurs tendres, leurs respectueux sentimens, que toute la Nation s'empresse d'ériger des monumens à leur gloire. Mais devons-nous nous borner à un seul genre de monumens? N'imaginerons-nous jamais rien de mieux qu'une statue au milieu d'une grande place? Evitons dans nos hommages même la trop grande uniformité. Qu'ils ne soient pas de nature à exiger des efforts qui refroidissent notre zèle en excédant notre pouvoir. Que l'on profite d'une place déjà construite ou qu'on va construire pour y placer la statue du Roi, rien de plus raisonnable. Qu'une Ville même qui entreprend de s'embellir, & qui a pour cela les facultés nécessaires, mette dans ses projets d'arranger une place pour cette intention, c'est le vœu de tous les Citoyens. Mais que chaque fois qu'on voudra ériger à nos Rois un monument d'amour & de reconnoissance, il faille construire une

place, c'est une chose tout à fait impraticable.

A Paris, après avoir profité des trois plus belles places de cette Capitale pour y mettre les statues de Louis XIII & de Louis XIV, on s'est trouvé dans le plus grand embarras, lorsqu'il a été question de construire une quatrieme place pour la statue de Louis XV. Il a fallu chercher un emplacement hors de la Ville. On s'est trouvé dans le même embarras à Montpellier pour la statue de Louis XIV. On n'avoit point de place dans l'intérieur de la Ville, on n'étoit pas en état de s'en donner une, on a mis la statue au milieu des champs. En user de la sorte c'est aller évidemment contre le but de la chose. Il faut qu'un Roi se trouve au milieu de son peuple ; & c'est contredire le sentiment qui a inspiré l'hommage, que de placer le monument hors de la vue des Citoyens.

A Lyon & à Dijon, on a eu du terrein pour construire une place, & on y a mis la statue de Louis XIV. On a fait la même chose dans les Villes de Bordeaux, de Nanci, de Rennes & de Rheims, pour la statue de Louis XV. Voilà jusqu'à présent les seules Villes

où ce genre d'hommage ait été rendu. Le sentiment qui l'a inspiré régne dans toutes les autres ; mais il est combattu & écarté, par la difficulté, l'embarras, la dépense d'une place à construire. Il est aisé de prévoir qu'à Paris même, si on ne se donne pas des facilités en employant des monumens d'un autre genre, on sera forcé avec le temps de renoncer au plaisir d'en ériger.

Il est donc très-important d'indiquer ces genres différents auxquels on peut avoir recours, lorsque tout s'oppose à la construction d'une place nouvelle. Les arcs de triomphe étoient d'un grand usage chez les Anciens. Pourquoi n'imiterions-nous pas d'eux cette maniere d'immortaliser la mémoire de nos Rois. On l'a fait sous le régne précédent. Les portes de saint Denis, de saint Martin, de saint Bernard & de saint Antoine, sont de véritables arcs de triomphe, pour conserver le souvenir de quelques-uns des plus beaux traits de ce régne glorieux. Nous pourrions remplacer toutes les anciennes portes de cette Capitale par des monumens de cette espéce. Ils prennent peu de terrein & occasionnent bien moins de dépense. Nous pour-

rions élever des arcs de triomphe à la tête de chacun de nos ponts, à l'entrée & à l'issue de nos rues les plus larges. Un très-grand arc, flanqué de deux massifs chargés de trophées; un bas-relief au-dessus de l'arc; la masse entiere, couronnée d'un entablement mâle, voilà tout ce qui entreroit dans la composition de ces monumens. On verroit sur quelques-uns un char à la Romaine, traîné par quatre chevaux de front, & le Roi sur le char en habit de guerrier, avec la Couronne de laurier sur la tête. Ce morceau exécuté en bronze & traité aussi fiérement qu'il peut l'être, intéresseroit tout autrement qu'une froide statue Equestre. On verroit sur d'autres la Renommée embouchant la trompette, pour annoncer les belles actions du Héros, & derriere-elle un génie présenteroit le médaillon du Héros à l'immortalité qui le couronneroit. Que de traits simboliques relatifs aux vertus & aux bienfaits de nos Rois ne pourroit-on pas exécuter en grand sur la plateforme de ces Arcs de triomphe ! Les bas-reliefs, les trophées & les inscriptions adaptés au sujet, achéveroient de mettre la chose dans le plus beau jour,

& l'ensemble feroit un tout autre effet qu'une simple statue sur un piédestal.

Les fontaines publiques sont des monumens d'un autre genre qu'on peut faire servir au même dessein. Dans l'une on verroit sur la cime d'un gros rocher, le Roi sous la forme d'Apollon, tenant la lire à la main, inspirant & animant les Muses attentives autour de lui. Cette fontaine auroit sa place naturelle dans le quartier de l'Université. Dans l'autre on verroit le Roi sur son Thrône, donnant le glaive & la balance à Thémis, qui les recevroit un genou en terre. Cette fontaine seroit convenablement placée près du Palais. Près d'une Eglise principale on verroit à une fontaine, le Roi accordant la protection du Sceptre à la Religion qui le reclame. Ailleurs on verroit une pyramide autour de laquelle les différents génies des Arts s'efforceroient de consacrer tous leurs talens à la gloire du Monarque. Près des halles on verroit le Roi assis, & l'abondance à ses ordres qui verseroit ses plus riches présens. Qu'on étende ces idées & on trouvera le moyen de multiplier sans beaucoup de frais & de la maniere la plus intéressante les monumens à la gloire

des Maîtres qui nous gouvernent. Des fontaines ainsi décorées seroient le plus précieux de nos embellissements, & ne vaudroient-elles pas infiniment mieux que ces pavillons quarrés & octogones qu'on a distribué dans nos carrefours & dont la forme lourde est sans invention & sans effet.

Des monuments d'un dernier genre, ce sont les colonnes solitaires, telles qu'on voit à Rome les colonnes Antonine & Trajane. Cette invention n'est point à rejetter. Une colonne d'un très-grand diamétre qui porte sur son chapiteau une statue pédestre colossale, avec des bas-reliefs tracés autour des tambours de la tige, est un monument de grand effet. On pourroit à Paris en placer un certain nombre le long des quais de la riviere, & elles y feroient un riche & superbe ornement. Je ne voudrois pas que les bas-reliefs fussent en spirale autour de la colonne, comme l'ont pratiqué les anciens ; je crois qu'il seroit mieux qu'on les assujettît au plan des tambours, & qu'on les fît très-grands pour en rendre les détails très-sensibles. Il faudroit que ces bas-reliefs exprimassent les principaux événemens du régne du Monarque

à la gloire duquel la colonne auroit été érigée. Ainsi on auroit son effigie & son histoire dans le même monument.

Voilà bien des moyens de signaler envers nos Rois, notre amour & notre reconnoissance, sans recourir toujours à l'expédient dispendieux & embarrassant d'une construction de place; il conviendroit que chacune de nos grandes Villes se décidât pour un de ces genres de monuments, & qu'il n'y en eût aucune où l'on ne trouvât quelque hommage solemnellement rendu à la gloire & à la bienfaisance de nos Souverains.

Il faudroit des monumens à la mémoire de nos Hommes Illustres. Mais ils ne doivent point attendre qu'on les leur consacre avec tant de solemnité & tant d'appareil. Ce sont des astres subalternes dont la lumiere a moins d'éclat, & dont les influences s'étendent sur bien moins d'objets. Voici ce qui conviendroit & ce qui suffiroit à leur égard. Dans le Palais de la Justice, il faudroit ou une grande salle, ou un vaste péristile que l'on nommeroit la salle où la galerie des Hommes Illustres. Là on placeroit les statues des Magistrats qui ont acquis une réputation immortelle. Ce seroient de

dignes objets d'émulation pour tous ceux qui marchent sur leurs traces. En entrant & en sortant du Palais, le Juge laborieux & intégre verroit là ses encouragemens & ses modéles ; le Juge dissipé & corrompu, y verroit plus utilement encore sa honte & sa condamnation.

Nous avons une École Militaire. Combien ne seroit-il pas avantageux d'y construire une salle ou une galerie pareille, où les statues d'un Duguesclin, d'un Turenne, d'un Maréchal de Saxe & de leurs semblables, en immortalisant le souvenir de leurs grandes actions, apprendroient à la jeunesse qu'on y éléve, la route qu'elle doit suivre pour arriver à la gloire, les services qu'elle doit rendre pour recevoir les hommages de la postérité.

Nos salles d'Académie devroient être précédées de péristiles, consacrées à la mémoire des Hommes Illustres dans les Sciences, les Lettres & les beaux Arts. Une des salles où le clergé tient ses assemblées devroit avoir la même destination pour immortaliser tous ceux qui, dans l'Eglise ont rempli éminemment le devoir Pastoral, & se sont distingués du

commun par leurs vertus & leurs lumieres. A l'Hôtel de Ville, une salle pareille devroit renfermer les statues des grands Ministres, des Particuliers même qui ont bien mérité de la patrie & que le vœu public à préconisés.

Tous ces monumens donneroient bien de l'exercice aux artistes qui pourroient avec du génie en varier l'invention à l'infini. Ils introduiroient dans nos Villes un embellissement digne d'exciter la curiosité des nations, capable peut-être lui seul de nous passionner pour nos devoirs, en exposant habituellement sous nos yeux de quelle génération nous sommes la postérité. Mais convenons-en, il seroit à craindre que la flaterie, & des sentimens encore plus méprisables, ne fissent préférer quelquefois des sujets indignes à des sujets méritans, ou du moins qu'on ne confondît les uns avec les autres. Pour éviter cette injustice, il seroit nécessaire avant de placer aucune statue, qu'on attendît d'y être déterminé par le vœu du public. Ce vœu est toujours facile à discerner ; il s'exprime énergiquement dans les conversations & dans les écrits ; on le voit, on le sent.

Il faudroit céder uniquement à ce vœu, & résister à toute autre considération.

Les mausolées sont des monumens plus communs parmi-nous que tous les autres; parce que, généralement parlant, c'est bien moins l'estime publique qui les érige, que l'amour propre & la vanité des familles. Quoiqu'il en soit du motif, je trouve sur ce sujet quelques observations à faire.

1°. Il ne convient point de placer les mausolées dans les Eglises, & ils y sont presque tous. La bienséance ne souffre dans le lieu Saint que des objets de culte. Les représentations des Mystéres de notre Religion, les Images & les Statues des Saints, voilà tout ce qu'on peut admettre dans un Temple consacré à la Divinité. Tout le reste doit en être banni. Placer en face ou à côté d'un Autel le tombeau d'un homme que la Religion ne doit pas honorer, qui souvent même a scandalisé & deshonoré la Religion par la vie la plus licentieuse; écrire sur le marbre en lettres d'or ses louanges, la où le seul nom de Dieu & de ses Saints doit être célébré; étaler les honneurs, les titres & les traces pompeuses de son

ambition, là où l'on ne doit voir que le Chrétien contrit & humilié; voir le tombeau d'un foible mortel extraordinairement décoré, vis-à-vis d'un Autel pauvre & fans ornemens, c'est un amas d'indécences qui révoltent. Purgeons nos Eglifes de ces indignités choquantes. Ne fouffrons pas qu'un mêlange de facré & de prophane altère dans leur enceinte la pureté du Culte religieux.

Il est à defirer que la même loi qui doit défendre que nos Eglifes foient transformées en des lieux de fépulture, en banniffe les maufolées; & qu'en ceffant d'y refpirer une odeur de mort, on n'y apperçoive plus aucune repréfentation qui en rappelle l'image. L'un est une conféquence de l'autre.

On veut des maufolées, où les placera-t-on ? dans des galeries extérieures & contiguës à l'Eglife, dans ce qu'on nomme les Cloîtres & les Charniers. Là l'orgueil pourra fe fatisfaire fans indécence. Ces monumens que les familles ont tant à cœur de conftruire, pourront y être placés avec ordre, & fournir aux curieux un fpectacle dont on jouira fans qu'il en réfulte rien de contraire au refpect qu'exige le Sanctuaire de la Divinité.

A Saint Denis, les tombeaux de nos anciens Rois occupent avec peu d'avantage & beaucoup d'embarras, des places dans le cœur, dans la croisée, dans les Chapelles de l'Eglise. Il faudroit les enlever tous, & les diftribuer dans les corridors du Cloître de l'Abbaye. On pourroit les placer fuivant la date du régne, y joindre ceux de nos derniers Rois qui n'en ont point. Cette fuite de maufolées préfenteroit un tableau chronologique très-commode.

Dans beaucoup d'Eglifes, on trouve, comme à la Sorbonne, un grand maufolée au milieu du chœur. Quelque admiration que l'on doive à un auffi grand Miniftre que le Cardinal de Richelieu, convient-il que fon tombeau occupe une place pareille? Convient-il que la repréfentation de cet homme mourant partage l'attention des Miniftres du Seigneur, & femble recevoir leurs hommages dans le moment de la célébration du fervice Divin.

Dans la plûpart des Paroiffes de Paris, & dans un très-grand nombre d'Eglifes de Monaftéres, on voit des maufolées de différentes grandeurs, plaqués contre les pilliers, occupant tout l'in-

térieur des Chapelles, quelquefois même, par préférence aux Autels, jouissant de la meilleure place. Lorsqu'on voudra parler & agir sensément, tous ces monumens seront enlevés. Ou on les détruira, ou on leur assignera des places plus convenables.

2°. Le droit d'ériger des mausolées doit-il appartenir à toute sorte de gens ? On le croiroit à en juger par l'usage ordinaire. Il suffit pour en avoir la liberté qu'on ait de quoi en faire la dépense. Cependant on devroit faire attention qu'il est ridicule de prodiguer des monumens de cette espéce à des hommes obscurs, qui non-seulement n'ont point eu de célébrité, mais dont le nom est à peine connu. Que de grands Ministres, de grands Magistrats, de grands Capitaines, de grands Prélats, des hommes célébres dans les Lettres & dans les Arts aient des mausolées, on ne peut y trouver à redire. Que même des Paroisses en érigent à des Curés tels que M. Languet, rien n'est plus convenable. Mais que les plus petits particuliers obtiennent en payant, le droit de figurer à côté de ces gens-là, c'est-ce qu'on ne devroit pas tolérer. Quiconque a fait peu de sensa-

tion pendant sa vie, doit en faire encore moins après sa mort.

Il seroit donc à desirer qu'il y eût sur ce sujet une police, & que le droit de mausolée ne fut accordé qu'à la célébrité des actions, des talens, ou tout au plus à l'éclat des titres. On ne seroit plus dans le cas de les multiplier à l'excès, & ils rentreroient dans la classe des monumens qui peuvent exciter & entretenir l'émulation.

3°. Les mausolées offrent un beau champ à l'imagination des artistes. Ce sont des sujets où ils peuvent mettre de l'invention & de l'expression. Ils peuvent en faire des tableaux bien ordonnés, bien composés, remplis d'idées nobles & spirituelles. Les tombeaux antiques sont presque tous des objets peu intéressants. Ce ne furent d'abord que de simples pierres qu'on plantoit à côté de l'endroit où le corps étoit enterré, afin que marquant le lieu de la sépulture, elle excitât le sentiment naturel à tous les hommes, qui les porte à respecter les cendres de ceux avec qui ils ont vécu & qu'ils ont aimés. Ces pierres informes dans les commencemens, reçurent avec le temps une forme pyramidale,

parce

parce que la pyramide assise par sa base sur la terre, & se terminant en pointe vers le Ciel, exprimoit en quelque sorte le transport de l'ame vers les régions éthérées par sa séparation d'avec le corps. Aux petits pyramides de pierre commune, le luxe substitua des pyramides d'une plus grande masse & d'une matiere plus riche. Les hommes puissants crurent laisser après eux une très-grande idée d'eux-mêmes en étendant prodigieusement la masse des monumens destinés à leur sépulture. De-là ces fameuses pyramides d'Egypte qui subsistent encore & qui depuis tant de siécles étonnent l'Univers, & dont la masse supérieure à tout ce qui a été fait de main d'homme, présente un terrible amas de matériaux puérilement prodigué à satisfaire un orgueil outré. Ce sont des montagnes de marbre pour couvrir un corps à qui il ne faut que six pieds de terrein.

Les Grecs & les Romains satisfirent à la sépulture de leurs morts avec plus de sagesse & de jugement. Une urne pour contenir leurs cendres, un sarcophage où ils renfermoient leurs ossements, & dans quelques occasions plus

rares, un petit édifice pyramidal, où ils représentoient l'effigie de l'homme enseveli; voilà toute la dépense de leurs mausolées. Nous avons en France des restes de ces monumens de l'ancienne Rome. A Arles, l'endroit que l'on nomme les Champs-Elisées, est rempli de tombeaux antiques dont la forme est très-simple, & dont la masse n'a que ce qu'il faut pour couvrir le corps. Près de S. Rhemi, petite Ville de Provence, est un mausolée Romain, de forme quarrée. C'est un large piédestal sur lequel un petit dôme quarré s'éléve, & renferme un groupe de figures; le tout est surmonté d'un amortissement pyramidal.

Les loix d'une République qui n'admettoient que peu d'inégalité dans les conditions, ne devoient pas permettre qu'il y eût de trop grandes différences dans les devoirs que l'on rendoit aux morts. Les idées ne changerent à cet égard que lorsque le Gouvernement Monarchique eut pris à Rome la place du Gouvernement Républicain. On vit alors des Empereurs concevoir la vaine ambition de donner une haute idée de leur puissance par l'étendue & la masse des

monumens destinés à recevoir leurs cendres. Le mausolée d'Adrien en est une preuve. Ce bâtiment, assez vaste pour devenir la Citadelle de Rome moderne, & qu'on connoit aujourd'hui sous le nom de Château-Saint-Ange, ne fut dans son origine que le tombeau de cet Empereur.

Ces idées gigantesques ont tout-à-fait disparu. Une imagination plus retenue a présidé à la construction des mausolées qui ont été érigés dans les derniers siécles. On s'est contenté pour quelques-uns de représenter les effigies des morts, couchées sur un large soubassement, & sur les quatres faces du soubassement d'exprimer en bas-relief quelques traits de leur vie, ou les sentimens de douleur que leur mort a fait naître : tels sont en particulier les tombeaux des Ducs de Bourgogne à la Chartreuse de Dijon. Pour d'autres on a construit un petit édifice à deux étages. Au rès-de-chaussée on a placé sur un soubassement la représentation du cadavre avec tous les effets hideux que le mort y a laissés. Au-dessus de cette premiere représentation on a élevé une table sur quatre pil-

liers ou supports, où l'on voit l'effigie de l'homme vivant tantôt dans une attitude de repos, tantôt dans une attitude suppliante : tels sont les tombeaux des Ducs de Savoye dans l'Eglise de Notre-Dame de Brou, près de Bourg en Bresse. On a imité ces froides idées aux tombeaux de Louis XII, de François I. & des Valois, les seuls à saint Denis qui méritent quelque attention. Le mausolée de Louis XII est comme une petite maison en marbre. Sur un soubassement orné de bas-reliefs, plusieurs arcades entourent une espéce de tombeau qui soutient les figures nues & mourantes du Roi & de la Reine. Ces deux figures reparoissent vivantes & à genoux sur l'entablement, qui couronne les arcades, & quatre vertus sont assises aux quatre coins du soubassement. Le mausolée de François I. est dans le même goût, ainsi que celui des Valois. Nous n'avons dans ces temps gothiques, qui s'écarte de ces idées foibles & triviales, que ce qui a été fait aux Célestins dans la Chapelle d'Orléans. Là on voit une colonne funéraire, en bronze, d'un travail exquis, elle est accompa-

gnée de trois figures de même métal repréſentant des vertus, & elle porte une urne qui renferme le cœur d'Anne de Montmorenci. Cette idée bien plus noble que les précédentes décele le bon eſprit de Germain Pilon qui en eſt l'inventeur. A côté on trouve une pyramide ornée de trophées, & accompagnée de quatre vertus en marbre blanc avec deux bas-reliefs en bronze : c'eſt le mauſolée des Longuevilles. Suit le piédeſtal ſur lequel on voit les trois graces d'un ſeul bloc de marbre, exécutées avec une perfection dont il y a peu d'exemples, & dont les têtes portent une urne de bronze doré où eſt le cœur de Henri II. Un autre piédeſtal triangulaire ſur lequel ſont placés trois génies tenant des flambeaux à la main, porte une colonne ſemée de flammes, & ſur le haut eſt une urne qui renferme le cœur de François II, ſurmontée d'une Couronne qu'un Ange tient. Ces mauſolées qui ſortent des genres communs ont une élégance & une grace très-remarquables. Ils préſentent comme tous les autres des objets qui ne peuvent trouver place dans nos Égliſes ſans indécence.

Les maufolées qui ont fuccédé à ceux-là, marquent la révolution qui a épuré notre goût, étendu & développé nos idées. Quoi de plus fimple, de plus noble, de plus rempli de génie, de feu & d'expreffion, que le tombeau du Cardinal de Richelieu en Sorbonne. Avec quel étonnement ne voit-on pas à faint Nicolas du Chardonnet, la mere de le Brun fortant du tombeau au fon de la trompette, & montrant fur fon vifage l'ardeur qu'elle a de jouir du bonheur des Saints! Quel plus beau tableau que celui où l'on voit à faint Denis le Vicomte de Turenne, expirant entre les bras de l'immortalité, l'Aigle de l'Empire effrayée à fes pieds, la valeur & la fageffe témoignant leur trouble, leur étonnement & leurs regrets. Un tombeau au-devant duquel un bas-relief de bronze repréfente la derniere action de ce Héros, une grande pyramide, & des trophées attachés a des palmiers de bronze, ornent la fcene de ce magnifique tableau. Il étoit réfervé à le Brun de nous apprendre qu'on peut avec le marbre & le bronze peindre auffi parfaitement qu'avec la palete & le pinceau.

L'art des mausolées inconnu à toute l'antiquité, pratiqué d'une maniere barbare jusqu'au régne de François I. parvenu à sa plus grande perfection sous le régne de Louis XIV, n'a point dégénéré de nos jours. Je parle de cet Art qui consiste à présenter une grande & noble image en se renfermant dans l'unité du sujet. Trois derniers mausolées sont la preuve de ce que j'avance. Celui de M. Languet ancien Curé de S. Sulpice, où l'on voit l'immortalité foulant aux pieds les ciprès, tenant d'une main un rouleau où le plan de l'Eglise de S. Sulpice est tracé, repousser de l'autre le voile de la mort. De dessous ce voile on voit sortir l'effigie de M. Languet dans l'attitude d'un homme qu'une vive espérance ranime, la mort tombe à ses côtés, abbatue & vaincue. On vouloit exprimer que ce digne Pasteur s'est rendu mémorable à jamais par la construction & l'achévement de son Eglise. M. Slodtz a saisi cette idée, & l'a rendue avec la plus grande énergie. Il en a fait un tableau des plus simples & des plus frappants. Le sarcophage, la pyramide qui sert de fond, le voile, les bronzes, le

choix & l'assortiment des marbres, fournissent un champ très-riche & très-diversifié. Les contrastes sont heureux & naturels. Les expressions vraies & fortes, & il régne dans le tout ensemble un doux accord & une harmonie touchante.

Le tombeau de M. le Cardinal de Fleuri que M. le Moine finit à S. Louis du Louvre, est encore un tableau bien peint. On y voit le Prélat expirant entre les bras de la Religion, la France gémit à ses pieds, la mort s'élance pour répandre son voile sur celui que la France pleure. Ici l'idée n'est point neuve, mais la disposition & l'ordonnance ont de la nouveauté; le caractere est grand; les expressions sont vraies & d'un bon choix; il y a dans l'effet peu d'agitation, beaucoup de repos; l'exécution est parfaite; & on doit sçavoir gré à l'artiste de l'ingénieux expédient qu'il a trouvé de sauver autant qu'il étoit possible le hideux spectacle du squelete représentant le mort, en le laissant appercevoir suffisamment.

Le tombeau de M. le Maréchal de Saxe a été inventé avec beaucoup de génie par M. Pigalle. On voit ce Héros

qui descend dans le tombeau avec une fermeté intrépide, la France éplorée veut l'arrêter, l'Aigle, le Lion & le Léopard renversées, sont le simbole de ses victoires. Un génie militaire tient à ses côtés l'étendard, la force & la Valeur voient tristement ce Héros disparoître. Cette belle Image a frappé tout le monde. C'est un tableau des mieux dessinés & des mieux peints. Quel dommage qu'il soit destiné à aller briller loin de nous. N'est-ce pas une nouvelle raison de désirer l'exécution du projet que j'ai indiqué plus haut ? Ce monument ne seroit-il pas infiniment mieux placé dans une des galeries de l'Ecole Militaire, que dans une Eglise Luthérienne de Strasbourg ?

Les exemples que je viens de citer prouvent qu'il dépend du génie des grands Artistes, de répandre le plus grand intérêt sur ces monumens que l'on destine à la sépulture des Illustres morts. C'est à le produire cet intérêt qu'ils doivent s'attacher par dessus tout. Ils y parviendront toujours, lorsqu'ils présenteront une image naturelle, simple & forte, & qu'ils composeront leur

ouvrage comme si c'étoit un vrai tableau. Le mélange des bronzes, de la dorure & des marbres de couleurs diverses, leur fournir les ombres & les reflets nécessaires. Qu'ils pensent en Poëtes, qu'ils exécutent en Peintres & je leur réponds du succès.

SIXIÉME PARTIE.

De la possibilité d'un nouvel ordre d'Architecture.

IL seroit humiliant de penser que les Grecs ont eu le privilége exclusif d'inventer des ordres d'Architecture. Pourquoi seroit-il interdit aux autres Nations, en s'engageant dans la carriere que les Grecs ont frayée, de pénétrer au-delà des bornes où ils se sont arrêtés ? Elle est immense, elle est indéfinie cette carriere. Croyons hardiment qu'il y a encore un grand nombre de beautés cachées que le génie peut appercevoir & produire au grand jour. Tous les Arts, avant que le génie ait porté son flambeau dans leur sein, sont comme un univers enveloppé de ténébres. On y sent en tâtonnant un petit nombre d'objets. L'imagination les renferme dans une étroite circonférence, & ne voit qu'un cahos

informe dans leur arrangement & leur liaiſon. Que la lumiere éclaire cet univers inconnu, auſſitôt la vue ſe perd dans ſon immenſité, les merveilles naiſſent & ſe multiplient à chaque pas. C'étoit un petit cercle d'objets confus, c'eſt un monde de choſes régulieres, diſtinctes & frappantes.

Le génie eſt cette lumiere qui donne de la réalité & de l'éclat aux beaux effets de la nature. Le génie paroit tout créer, parce qu'il a la faculté de tout découvrir. La Nature ſemble s'être fait une loi de nous cacher ſes richeſſes. Elle ne nous en donne que de legers indices, pour nous exciter au travail, ſeul reméde à l'ennui d'exiſter, & pour nous faire goûter le plaiſir de la découverte, récompenſe qui nous dédommage de nos peines & qui nous encourage toujours à de nouveaux efforts.

La nature mêlange continuellement l'or avec la boue. Elle tient ſes tréſors renfermés dans des abimes profonds, & n'y laiſſe pénétrer que difficilement. Le génie vient, il ôte les enveloppes groſſieres, il écarte les accidens défectueux, il tire l'or de la boue; & ce qui

sembloit commun & trivial, acquiert en passant par son creuset un mérite, un prix inestimable.

Ne disons donc point que les Arts ont des bornes. Destinés à mettre en œuvre les richesses de la nature, leur sphere est nécessairement indéfinie. S'ils s'arrêtent à des limites, c'est que le génie a cessé de présider à leurs progrès. Voilà pourquoi l'Architecture en est restée au point où les Grecs l'avoient portée. Il est digne de nous de franchir ces bornes anciennes. Osons croire qu'il y a des beautés au-delà. Prenons le flambeau du génie à la main, pénétrons où les Grecs n'ont point pénétré, & rapportons-en des merveilles inconnues.

Il s'agit de créer un nouvel ordre d'Architecture. Etablissons d'abord les conditions du Problême & nous indiquerons ensuite les moyens de le résoudre.

CHAPITRE I.

Conditions du Probléme.

UN ordre d'Architecture n'eſt autre choſe qu'une maniere de combiner avec grace dans un bâtiment les montants qui doivent ſupporter, & les traverſes qui ſont dans le cas d'être ſupportées. Les montans ſont les pilliers ou les murs poſés perpendiculairement. Les traverſes ſont les planchers & le toît qui portent ſur les montans ou horiſontalement ou ſur des plans inclinés.

La nobleſſe & l'élégance de cette combinaiſon conſiſtent à donner à ces deux parties principales une belle forme, & à les enrichir dans le détail d'un certain nombre de moulures d'un bel aſſortiment & d'un bon choix.

La plus belle forme pour les pilliers ou montans, eſt la forme ronde. On ne doit jamais s'en écarter. Nous avons vu différentes formes ſubſtituées à celle-là, & elles n'ont jamais réuſſi. La forme quarrée eſt dure & ſéche. Le pillier octogone ou dodécagone eſt un peu moins

sec, mais son contour anguleux a encore de la dureté. La colonne ovale, comme on le voit au portail de l'Eglise de la Merci, à le défaut de présenter deux épaisseurs inégales sur deux diamétres différents. Le seul contour véritablement agréable & coulant, est celui de la colonne parfaitement ronde.

Dans les siécles où régnoit ce qu'on nomme l'Architecture gothique, on imagina des pilliers bizarres, formés tantôt par un gros faisceau de petites colonnes, tantôt par une grosse colonne dans le milieu, portant, engagées dans son fût, quatre petites colonnes à distances égales. Ces formes étoient barbares. Le faisceau de petites colonnes présentoit un désordre de contour dans un amas & une confusion de petites parties. Les quatres petites colonnes engagées dans une grande, offroient une surface raboteuse & surchargée mal-à-droitement de parties hors de propos. Ainsi ces formes gothiques sont tout-à-fait à rejetter.

Dans des temps moins barbares, l'envie de briller par la difficulté vaincue, inventa la colonne torse. Ce pénible contournement de forme plut d'abord

par sa singularité; car le singulier à encore plus d'empire que le beau sur les trois-quarts des hommes. Le magnifique Autel de S. Pierre de Rome donna de la vogue à cette nouveauté. On l'imita au baldaquin du Val-de-grace & dans beaucoup d'autres endroits. Mais depuis que le raisonnement a banni le caprice, on a reconnu que la colonne torse étoit une mauvaise invention, qui, bien loin d'imiter les beaux effets de la nature, en copioit les défauts & les taches. On a senti qu'une pareille forme représentoit un support qui fléchit sous le poids du fardeau, & qu'il en résultoit une opposition de contours qui, en diminuant l'effet de l'aplomb, rendoit la colonne moins svelte & plus lourde.

La parfaite rondeur de la colonne est donc un choix de forme obligé; & si l'on veut inventer un nouvel ordre d'Architecture, ce n'est point en cela qu'il faut innover. Les Grecs n'ont admis que la même forme de colonne dans leurs trois ordres, & ils ont fait sagement.

Les colonnes sont susceptibles de différentes proportions. Mais ce n'est point par la seule différence de proportion des colonnes qu'on parviendra à créer un

ordre nouveau. Si tout le reste est de même genre que les ordres connus, il en résultera plus ou moins de legéreté dans l'ordonnance; mais l'ordre ne changera point de caractere.

Les colonnes ne peuvent être d'un genre nouveau que par la forme de leurs bases & de leurs chapiteaux. Les Grecs ont inventé trois bases & trois chapiteaux qui ont chacun un caractere particulier. C'est par-là qu'ils ont diversifié d'abord leurs ordres, & voilà ce qu'il faut imiter. Tout Architecte qui aura la belle émulation d'inventer un nouvel ordre d'Architecture, doit s'appliquer sur toutes choses à former des bases & des chapiteaux qui aient une vraie beauté, & qui n'appartiennent à aucun des ordres connus. La chose paroit facile. Le croira-t'on ? elle a été jusqu'à présent le désepoir de tous ceux qui ont voulu l'entreprendre.

Les traverses qui doivent porter sur les colonnes, sont le second objet qui se présente. Ces traverses sont le *tabulatum* des anciens que les modernes ont nommé entablement. Les Grecs inventérent cette partie de la maniere la plus convenable. Ils observérent 1°. Qu'un

plancher étoit composé de maîtresses poutres d'une muraille à l'autre, sur lesquelles on établissoit des soliveaux que l'on recouvroit de planches ou que l'on laissoit apparents, 2°. Que les rampants du toît aboutissant aux extrémités de ce plancher, les bouts des piéces de charpente y formoient une saillie nécessaire, pour égoutter les eaux pluviales loin du bâtiment. Voilà ce qui a dirigé la composition de leur entablement, qu'ils ont divisé dans tous leurs ordres en trois parties principales, architrave, frise & corniche. L'architrave est la maîtresse poutre qui porte sur les colonnes, la frise est l'espace des soliveaux, la corniche est la saillie des bouts des piéces de charpente, qui viennent appuyer en plan incliné sur le plancher.

Remarquons le parti merveilleux que les Grecs ont tiré de l'assemblage de ces membres divers, & même des moindres effets accidentels qui pouvoient y survenir. Dans l'ordre dorique ils ont voulu que l'architrave fût l'exacte représentation d'une simple poutre sans ornemens. Dans la frise ils ont laissé les bouts des soliveaux apparents, & cela a produit une division très-agréable en trigli-

phes & métopes. Sous le plat-fond de la corniche, ils ont laissé apparents de même les bouts des piéces de charpente, posés directement sur les soliveaux, ce qui a produit les mutules. Ils ont apperçu ou supposé, que l'eau de la pluie pouvoit couler sur la face du larmier, se suspendre en petites gouttes sous les mutules, couler ensuite sur la face des trigliphes & les creuser, se suspendre encore en petites gouttes au bas du trigliphe. L'observation de cet accident les a menés à imiter avec art cette grossiere opération de la nature. Ils ont taillé des gouttes pendantes sous les mutules. Ils ont creusé des canaux sur la face des trigliphes, & au bas des trigliphes ils ont représenté encore des gouttes pendantes. L'effet a justifié cette imitation; & il en est résulté pour l'entablement de l'ordre dorique un caractere spécial, qui est d'une beauté précieuse & ravissante. Les divisions de la frise & du plat-fond de la corniche ont fourni des intervalles inégaux, susceptibles d'ornemens d'un accord facile, d'un contraste piquant & qui produisent l'emsemble le plus parfait.

Dans l'ordre ionique où le dessein

étoit de donner aux choses un caractere plus leger & plus délicat, les Grecs ont imaginé de diviser l'architrave en plusieurs faces, parce qu'ils ont remarqué, que cette division rendoit ce membre moins lourd & moins pesant. Ils n'ont rien laissé d'apparent dans la frise, afin que ce membre pût demeurer lisse ou être décoré d'une sculpture courante, suivant que la nécessité ou la bienséance exigeroit de la richesse ou de la simplicité. Dans la corniche, ils ont choisi la plus legére des piéces de charpente pour la rendre apparente, & des bouts des chevrons ils ont fourni le denticule. Ils ont adouci la saillie du larmier en le faisant supporter par des moulures ondoyantes ; & cette union de parties a produit un tout assorti moins fiérement, mais avec une douceur & une grace charmante.

Dans l'ordre corinthien, l'intention des Grecs a été d'étaler la plus grande magnificence. Ce dessein a dirigé la composition de l'entablement de cet ordre. Non-seulement ils ont divisé l'architrave en plusieurs faces, mais ils ont couronné chacune de ces faces de moulures que l'art du Sculpteur pouvoit tail-

ler richement. Ils ont donné à la frife corinthienne le même caractere qu'a la frife ionique. Ils ont voulu qu'elle pût demeurer liſſe ou être embellie de ſculpture ſuivant les occaſions. Dans la corniche, ils ont choiſi des piéces de charpente un peu plus fortes que les chevrons pour les rendre apparentes, & ils en ont formé les modillons qui partagent le plat-fond des larmiers en eſpaces inégaux, & qui y introduiſent l'élégance & la richeſſe.

En examinant ces divers entablemens, nous reconnoîtrons que le ſeul entablement dorique a un caractere très-marqué. Les deux autres ont des différences trop peu ſenſibles. Ils ſe reſſemblent dans leurs parties principales, & ne différent que dans les petits détails. Cette obſervation nous convaincra que les Grecs eux-mêmes n'avoient pas toute la fécondité de génie que nous ſerions tentés de leur attribuer. Si leurs idées avoient été moins ſtériles, nous trouverions un caractere moins uniforme dans l'invention de leurs deux derniers entablemens.

Dans la décadence de l'Architecture, non-ſeulement l'eſprit d'invention ne diſtingua plus les Architectes; mais ils

ne furent plus en état d'imiter les inventions anciennes. Soit impossibilité de trouver des blocs assez étendus pour former les architraves d'une seule piéce, soit ignorance de l'art des claveaux nécessaires pour construire une plate-bande de plusieurs morceaux, ils abandonnerent l'usage des entablemens. Ils substituérent à leur place des arcades d'une colonne à l'autre. Cette ineptie devint générale, & elle a régné jusqu'au renouvellement de l'Architecture antique.

On sent fort bien que s'il est question d'inventer un nouvel ordre d'Architecture, il est convenu qu'on n'ira pas commettre le sot plagiat de planter des arcades sur les chapiteaux des colonnes, comme on le voit pratiqué dans tous les édifices gothiques. La condition essentielle est que l'on conservera l'entablement à l'antique, mais d'une forme particuliere & d'un caractere nouveau.

Les Grecs, qui n'avoient aucune connoissance de nos combles à croupe, & encore moins de nos combles brisés, remarquérent que sur la largeur de leurs bâtimens, la rencontre des deux ram-

pants du toît formoient un pignon. Ils voulurent rendre cette partie intéressante. Ils avoient déjà inventé la corniche où quelques-uns des bouts de piéces de charpente font apparents. Ils imaginérent qu'il n'y avoit qu'à répéter cette corniche sur les deux rampants du pignon, où elle repréfenteroit naturellement ce que la charpente a de plus apparent dans ces deux parties. Cette imagination produifit le fronton. Le faîte très-furbaiffé de leur toît décida l'ouverture de l'angle au fommet du fronton, & le timpan offrir un champ avantageux pour y tailler les plus beaux morceaux de fculpture en bas-reliefs.

Dans l'Architecture gothique, les frontons ont été fort en ufage. Mais ils ont fuivi la grande élévation du faîte, cette Architecture ayant été inventée dans des climats où l'abondance des pluies & des neiges exigeoit des combles très-aigus. Si nous inventons un nouvel ordre d'Architecture, gardons-nous bien de faire ufage des frontons gothiques. Quand nous les ornerions de moulures du meilleur choix, le mauvais effet de leur élévation outrée, & de leur timpan exceffif eft décidé.

De tout ce que nous venons de dire, il résulte clairement que la seule diversité de proportions dans les parties de l'entablement, est également insuffisante pour constituer un nouvel ordre d'Architecture. Il faut que ces parties soient d'un genre, & qu'elles aient un caractere qu'on ne trouve point dans les entablemens des ordres grecs.

Telles sont donc les conditions du problême. Pour qu'un ordre d'Architecture soit censé un ordre nouveau, il faut que la colonne ait au moins sa base & son chapiteau d'une forme nouvelle; il faut que l'entablement ait des différences très-marquées dans son architrave, dans sa frise & dans sa corniche, & qu'en considérant le tout ensemble, le spectateur, accoutumé aux ordres dorique, ionique & corinthien, se trouve véritablement dépaysé, sans toutefois être égaré.

CHAPITRE II.
Moyens de résoudre le probléme.

IL n'y a que deux moyens de faire du nouveau en Architecture. Le premier est d'inventer des moulures dont la forme n'ait pas été connue. Le second est de combiner d'une maniere nouvelle les moulures anciennes.

On appelle moulures toutes les inégalités de surface. Ces inégalités ne peuvent être qu'en lignes droites ou en lignes courbes, en relief ou en creux. Les moulures droites en relief ou en creux, ne peuvent avoir que trois différences spécifiques. Elles sont toutes ou à angle droit ou à angle aigu, ou à angle obtus. Celles à angle droit se nomment les moulures quarrées. Celles à angle aigu se nomment les moulures acutangles, celles à angle obtus se nomment les moulures obtusangles.

Au nombre des moulures quarrées sont les listels, les bandeaux, les plinthes, les larmiers, les faces d'imposte d'architrave & d'archivolte, les denti-

cules, & généralement tous les membres lisses. Parmi les moulures acutangles, on compte en creux les gravures & canaux des trigliphes, en relief les bossages à chamfrain &c. Les moulures obtusangles sont dans tous les compartimens poligones plus grands que le quarré.

Les moulures courbes se subdivisent en un plus grand nombre d'especes, parce que les lignes courbes peuvent se diversifier à l'infini. Il y a les courbes régulieres & les courbes irrégulieres. Les régulieres sont celles qui peuvent être réduites à quelqu'un des segmens du cercle. Telles sont l'ove ou quart de rond en relief; le cavet ou le quart de rond en creux; l'astragale, le tore, ou le demi-rond en relief; la scotie ou le demi-rond en creux; le talon, moulure composée de deux quarts de rond, dont l'un est en relief & l'autre en creux, le quart de rond en relief étant en saillie sur le quart de rond en creux. Cette moulure est susceptible de deux positions qui produisent deux effets différents. Le talon peut être droit ou renversé. Il est droit si le quart de rond en relief est supérieur. Il est renversé si ce

même quart de rond est en bas. La derniere des courbes régulieres est la gueule, autrement nommée doucine ou cimaise. Elle est l'inverse du talon ; c'est-à-dire que le quart de rond en creux fait saillie sur le quart de rond en relief. Elle est également susceptible de deux positions. Elle peut être droite ou renversée. Elle est droite si la partie saillante est en haut. Elle est renversée si la partie saillante est en bas.

Les courbes irrégulieres sont en grand nombre. Les plus connues en Architecture sont le tore corrompu ou la moulure en demi-cœur. Elle peut être en relief ou en creux, droite ou renversée. La moulure en spirale, qui est employée à former les contours des volutes & les enroulemens des consoles. Elle peut être droite ou renversée. La spirale est droite, lorsque les helices se contournent de haut en bas. Elle est renversée lorsque les helices se contournent de bas en haut. La panse & le col des balustres sont encore une des courbes irrégulieres usitées en Architecture, qui peuvent varier beaucoup. L'évuidement des entrelas admet une quantité prodigieuse de différentes courbes irrégulieres. Le galbe

des grandes feuilles & leurs revers ou courbures, ainsi que les campanes formées par les volutes du chapiteau ancien de l'ordre ionique, donnent d'autres courbes irrégulieres dont les Architectes ont fait usage.

Voilà en gros ce que les Grecs nous ont transmis. Avoient-ils recherché, découvert, épuisé tout ce qui est possible en ce genre ? Je ne le crois pas. Les modernes ont ajouté aux courbes irrégulieres antiques, les courbes en voussure qui peuvent se diversifier à l'infini. Combien d'autres courbes de même espéce, une observation soigneuse de la nature ne feroit-elle pas découvrir ? Il n'est rien en quoi la nature montre peut-être plus de fécondité que dans la maniere dont elle diversifie le contour des choses. Voilà ce que l'Artiste doit étudier & rechercher. Il y découvrira une infinité de modéles, d'après lesquels son bon génie pourra tracer & varier agréablement les moulures. Il ne faut pour cela que sçavoir choisir les plus beaux contours & les épurer des incorrections dont ils restent assez souvent chargés en sortant des mains de la simple nature. C'est ainsi que le Sculp-

teur Callimaque parvint à inventer le chapiteau corinthien. Il vit une Acanthe étendre ſes feuilles & ſes tiges autour d'un vaſe couvert d'une tuile. Cet objet fournit le modéle, & le génie du Sculpteur excité par le bel effet de cet accident fortuit, arrangea, rectifia, perfectionna les détails au point de produire le plus ſuperbe des chapiteaux. Si nos Artiſtes ſçavoient s'égarer quelquesfois à la campagne. S'ils avoient l'eſprit de ſuivre la nature dans ſes caprices & dans ſes écarts. S'ils avoient le don d'accompagner leurs obſervations d'un jugement ſain & d'un goût exquis, ils étendroient chaque jour la ſphére de l'Art, & augmenteroient continuellement le dépôt de ſes richeſſes.

Sous le régne de l'Architecture gothique, les Architectes voulurent s'approprier les beautés de la nature qui avoient échappé aux Anciens. Mais dépourvus de goût pour les bien choiſir, ils ne recueillirent que ce qu'il falloit rejetter. Les plantes les plus ſauvages & les plus épineuſes ornerent leurs chapiteaux. Les côtes des feuilles les moins bien contournées ſervirent de modéle aux nervures de leurs voutes. Ce n'eſt

point de la forte qu'il faut puiser dans les tréfors de la nature. C'est à ses plus beaux effets qu'il faut s'attacher. Encore ne doit-on pas s'attendre que la nature donne jamais les choses dans un état de perfection. Il y a dans ses meilleurs ouvrages des superfluités que l'Art doit retrancher, des négligences que le génie doit suppléer.

Nous aurons de grandes ressources pour l'invention d'un nouvel ordre d'Architecture, si nos Architectes viennent à bout d'inventer de nouvelles espéces de moulures, de nouveaux genres d'ornements, en empruntant de la nature ce qu'elle a de plus excellent, & en y appliquant ce que l'Art a de plus sublime pour épurer les dons de la nature. S'ils sçavent nous préfenter quelque bel effet dont on n'ait point eu d'idée, il leur sera aussi aisé qu'aux Grecs, de composer un nouvel ordre qui ait un caractere marqué.

C'est-là le moyen le plus sûr d'arriver au but que nous nous proposons. On peut y atteindre encore d'une autre maniere, en combinant d'une maniere nouvelle les moulures & les ornemens anciens. Les Architectes de l'ancienne

Rome prirent cette derniere voie pour composer leur ordre romain. Mais en cela même ils montrérent un génie peu propre aux belles inventions dans les Arts. Ils ne firent qu'imiter l'ordre corinthien en y faisant quelques changemens. Ils retinrent sa base & ses proportions. Ils voulurent diversifier son chapiteau ; mais à cet égard leur imagination leur fournit pour toute nouveauté, l'idée de combiner ensemble les chapiteaux corinthien & ionique. Ils prirent la partie supérieure du dernier, qu'ils plantérent sur la partie inférieure du premier. Pour l'entablement, ils mirent peu de changement aux profils de l'ordre corinthien. Ils réduisirent l'architrave à deux faces, au lieu de trois. La frise resta la même. La corniche réunit les denticules & les modillons, & quelquefois ils leur substituérent des sortes de mutules divisés, comme l'architrave, en deux faces.

Cet ordre romain a si peu de caractere, qu'il faut le voir avec des yeux bien exercés, pour ne pas le confondre avec l'ordre corinthien. Aussi n'a-t-il jamais été regardé que comme un des ordres composites, qui sont sortis en

grand nombre des atteliers des modernes, & qui, en retenant les formes des Anciens, n'ont différé d'eux que par quelques menus détails. Tels font ces ordres, où, fur une colonne, une architrave & une frife dorique, on a planté une corniche ionique ; ceux où l'entablement corinthien a été réuni avec la colonne ionique ; ceux où l'on voit la colonne corinthienne, la frife dorique, l'architrave & la corniche ionique ; ceux enfin où il n'y a que des moulures fubftituées à d'autres moulures, fans qu'il en réfulte un effet fenfiblement différent.

Il n'y a rien en tout cela qui puiffe conftituer un ordre nouveau. Tout fe borne à des déplacemens & à des remplacemens qui n'on rien d'affez marqué pour produire un effet imprévu, & pour donner un caractere fpécial à l'ordonnance.

Sous Louis XIV, on eut la noble ambition d'inventer un ordre françois. On fentit que la principale chofe étoit d'inventer un chapiteau de caractere. On donna le problême à réfoudre au Célébre M. Perrault & aux meilleurs Sculpteurs de ce fiécle fi fécond en

grands génies. Il résulta de tout cela un chapiteau de même forme & de même caractere que le chapiteau corinthien. On substitua aux feuilles d'acanthe des pennaches de plumes d'Autruche. Au bas de ces pennaches on mit un diadème fleurdelisé. On suspendit aux pennaches les cordons des Ordres de saint Michel & du saint Esprit. On mit un Soleil rayonnant, devise de Louis XIV, à la place de la fleur qui est sur le tailloir du chapiteau. Cet ensemble parut bizarre, on en trouva l'effet fort inférieur à celui du chapiteau corinthien. Cette nouveauté fut rejettée avec raison, & on tint l'impossibilité d'un ordre françois pour démontrée.

On alla trop loin. Il falloit rejetter ce mauvais chapiteau françois, & ne pas desespérer d'en inventer un meilleur. Depuis ce temps-là, l'idée d'un ordre françois a eu le sort de tant d'autres projets excellents en eux-mêmes, qui échouent par découragement. Il auroit fallu protéger cette idée, offrir des récompenses capables d'exciter une vive émulation, & ne point abandonner le projet qu'il n'eût été rempli.

Après tout, cette idée n'est point indifférente. Nous aspirons à la gloire des Arts, pourquoi n'aurions-nous pas une Architecture nationale comme nous avons une musique de notre invention ? Ne seroit-il pas honorable pour nous qu'il y eût des ordres françois comme il y a des ordres grecs, qu'étant déjà en bien des Arts le seul peuple que l'on puisse citer, n'ayant en musique que l'Italie pour rivale, il fût vrai qu'en Architecture la France va, pour l'invention, de pair avec la Gréce. Il n'est point du tout impossible de remplir cette grande idée. Je vais donner ici une legére esquisse qui prouvera, qu'on peut, avec le génie que je n'ai point, composer des ordres françois qui le disputeront pour l'effet avec les ordres grecs.

CHAPITRE III.

Exécution d'un ordre François.

JE vais d'abord donner l'idée d'une colonne, qui par sa base, son fût & son chapiteau, sera différente de toutes celles que l'on a imitées d'après les monumens antiques.

La base sera composée au-dessous du congé de la colonne d'une petite gueule renversée, d'un premier astragale, d'une scatie formant en creux exactement le demi-rond, d'un second astragale, & d'une grande gueule renversée sur la plinthe. Cet assemblage de moulures formera un bon profil, qui n'aura rien de commun avec les profils des bases anciennes. Il imitera le bon effet de la base attique, la meilleure des bases gréques; & nous aurons une base à nous que nous nommerons base françoise.

La tige de la colonne au lieu d'être sillonnée en cannelures, sera semée de fleurs-de-lis sans nombre, d'un relief médiocre, telles qu'on les voit semées sur le bâton de commandement. Le

relief des fleurs-de-lis fera pris & épargné fur le contour de la colonne, & le creux des entre-deux fera fouillé jufqu'au demi enfoncement des cannelures ordinaires. Cette colonne aura 10 diamétres dans fa plus grande épaiffeur, & 11 diamétres dans fa plus grande legéreté. Il eft jufte qu'un ordre françois participe du caractere que toute l'Europe nous attribue; & qu'étant regardés comme la Nation qui à l'efprit le plus délicat & les mœurs les plus legéres, l'ordre françois foit le plus leger des ordres.

Le chapiteau françois fera de même hauteur & de même faillie que le chapiteau corinthien. Son plan fera formé par une maniere de vafe rond, qui ira en s'élargiffant infenfiblement depuis l'aftragale de la colonne, jufques fous le tailloir, où les lévres du vafe iront joindre un grand tore bien détaché. Ce vafe fera orné de caneaux avec rofeaux, & fous les quatres angles du tailloir, il y aura une feuille de refond, qui montera depuis le bas du vafe, & qui fe repliera en un revers d'un beau choix un peu au-deffous de la lévre du vafe: Le tore fera orné de feuilles d'achantes

tournantes fur faifceaux. Le tailloir fera quarré comme dans l'ordre dorique, & n'aura qu'une face liſſe, ornée de poſtes fleuronnés. Sur chaque face du tailloir il y aura dans le milieu une fleur-de-lis rayonante, foutenue & cantonnée de deux petites branches de palmier. La fofite du tailloir dans les quatre angles fera ornée de rofaces.

Voilà une compofition de colonne toute nouvelle. Le chapiteau qui en eſt la partie la plus frappante, feroit d'une forme très-naturelle & très-fimple. Il feroit certainement de l'effet & auroit un très-grand caractere. On ne pourroit le confondre avec aucun des chapiteaux en ufage; la fleur-de-lis mife fur fon tailloir en aigrette, lui donneroit une empreinte qui marqueroit fon origine à jamais.

Donnons préfentement l'idée d'un entablement dont toutes les parties faſſent un effet que ne font point les ordres grecs. L'architrave n'auroit qu'une face à la maniere de l'ordre dorique; mais fur cette face, des cordons de feuilles de laurier feroient diſtribués en feſtons, noués à des rubans & avec une chûte, fous chacune des confoles de la

frife. La fofite de l'architrave feroit ornée de guillochis fimples, ou doubles, ou à entrelas. Les plat-fonds des portiques fous les architraves feroient ornés d'une table quarrée en ravalement. Le fond de cette table feroit rempli, ou par un grand Soleil rayonnant, ou par une mofaïque en compartimens, lozangés ou exagones avec une fleur-de-lis dans chaque creux, ou enfin par le chifre fleuronné du Roi, furmonté de la Couronne royale.

La frife feroit divifée en confoles & métopes. Les confoles porteroient à cru fur la faillie de l'architrave, & auroient la forme d'une courbe allongée, & contournée en volute droite fous le tailloir. La face de la confole feroit ornée d'une feuille qui s'en détacheroit vers le haut pour former un revers fous la volute. La métope auroit une largeur double de celle de la confole. Elle feroit couronnée par un cavet aligné à l'œil de la volute de la confole. La métope auroit une table en ravalement dans laquelle on fculpteroit alternativement le Sceptre & la main de Juftice enlacés avec la couronne, les deux maffes des Sceaux enlacés avec les cordons des Ordres du Roi,

le glaive & la balance enlacés avec une corne d'abondance.

La corniche seroit composée d'un fort tailloir, couronné d'une moulure en demi-rond, taillé en feuilles de laurier. Les sofites du tailloir au droit des métopes, seroient ornées de lozanges avec des foudres.

L'entablement entier seroit de deux diamétres ou de 120 minutes. On donneroit 30 minutes à l'architrave, 50 minutes à la frise & 40 à la corniche. Les consoles de la frise auroient 30 minutes d'épaisseur, les métopes 60 minutes de largeur, & le tailloir 60 minutes de saillie.

Un ordre ainsi composé auroit vraiment un caractere spécial, puisque toutes ses parties principales différeroient des ordres grecs par des endroits très-sensibles. Il y auroit d'ailleurs de la force, de l'union & de l'harmonie dans cet ensemble, & je me persuade que l'effet en seroit des plus satisfaisants.

En ébauchant ainsi l'idée d'un nouvel ordre d'Architecture, je ne prétends point, au reste, avoir rencontré, ni l'unique, ni la meilleure maniere de le composer. Mon intention a été seulement

de prouver que l'exécution de cette idée n'avoit rien d'impossible, & de mettre nos bons Architectes sur la voie. Je voudrois qu'ils eussent le courage de méditer & d'approfondir mon idée, d'écarter les préventions que l'habitude donne & qui sont toujours funestes au progrès des Arts, de se livrer de bonnefoi & avec zèle au dessein de produire un ordre françois. Ils parviendroient infailliblement à en composer un, & à le mettre à l'abri de toute critique.

Quand on considére qu'avec 7 sons & 2 mouvements, le génie a produit des genres de musique très-multipliés, peut-on ne pas présumer que les Architectes qui travaillent sur un beaucoup plus grand nombre d'élémens, multiplieront les genres d'Architecture, lorsqu'ils voudront sortir de la classe des simples imitateurs.

Tous les jours dans les décorations d'appartement, ils montrent une fécondité étonnante. Ils varient sans cesse leurs profils, & leur bon génie leur fait rencontrer des singularités très-piquantes. Pour produire les effets les plus séduisants, il leur suffit de posséder à fond

tous les élémens de l'Architecture, de sçavoir bien profiler, bien assortir les diverses moulures droites ou courbes, régulieres ou irrégulieres, & d'y répandre l'ornement avec précision & sagesse. Que faut-il de plus pour inventer un nouvel ordre d'Architecture ?

Ils ne sentent pas qu'en se bornant à des décorations d'appartement, ils ne peuvent acquérir qu'une gloire médiocre. Ils travaillent pour le siécle présent & seront ignorés dans les siécles à venir. Au lieu que s'ils s'appliquoient à l'invention que je leur conseille, & s'ils parvenoient à en remplir noblement l'objet, ils s'assureroient une gloire immortelle. Toutes les nations apprendroient avec joie qu'on a étendu la sphére de l'Art. Tous les siécles sçauroient qu'en tel temps, tel & tel Architecte ont enchéri sur les inventions des Grecs. Vraisemblablement l'ordre nouveau prendroit le nom de son inventeur, & le perpétueroit d'âge en âge jusqu'à la postérité la plus reculée. Les gens de génie sont faits pour aimer la gloire, & l'amour de la gloire est pour le succès de leurs travaux le mobile le plus puissant.

Il seroit digne de l'Académie d'Architecture d'exciter par des encouragemens & par des récompenses, les illustres Membres qui la composent, à essayer leurs talens dans une carriere si brillante. Elle se chargeroit d'examiner l'invention, d'en peser les avantages & les inconvéniens, d'en éclairer les détails du flambeau de sa judicieuse critique. Une si belle entreprise formée par de si habiles gens & sous de si heureux auspices, ne pourroit manquer de réussir, & elle illustreroit notre siécle à jamais.

SEPTIEME PARTIE.

Des voutes & des couvertures.

L'Art des voutes est très-nécessaire en Architecture. Je ferai ici quelques observations sur leur forme, leur charge & leur poussée.

Dans nos Eglises, la voute est un objet principal. C'est-là que l'Architecture gothique déploie ses plus brillantes ressources. Ses voutes hardies, legéres, singuliérement historiées font un effet surprenant. Dans toutes les Eglises que nous avons bâties depuis la renaissance de l'Architecture gréque, la voute est lourde & massive, d'une forme commune & sans agrément. Entrons à saint Eustache, rien de plus élégant que la voute de cette Eglise par la bizarrerie de ses contours, par l'entrelassement de ses nervures. Entrons à saint Sulpice, rien de si insipide que ce berceau nud, percé de lunettes tout aussi nues, &

coupé de gros arcs doubleaux ornés pesamment. Il faut convenir que si nous avons surpassé nos anciens en beaucoup d'autres choses, nous sommes encore bien loin d'eux pour l'artifice des voutes.

Leurs formes à tiers-point avoient bien des avantages. Prévenons du moins le juste regret qu'on pourroit concevoir de ce que nous y avons renoncé. Quoi! ces hommes que nous plaignons d'avoir vécu dans des siécles de barbarie, auront construit des voutes que nous sommes forcés d'admirer; & nous qui nous flatons d'avoir reçu le flambeau du vrai génie, d'avoir été à l'école du Dieu du goût, il nous sera impossible de rien faire d'approchant? A Dieu ne plaise que nous soyons condamnés à cette stérilité humiliante. Nous pouvons briller par cet endroit comme par tous les autres. Varions les formes de nos voutes, répandons-y de sages ornemens & nous ne laisserons rien à regretter.

Un grand berceau, taillé en mosaïque, a son mérite & sa beauté. C'est une forme qu'on ne doit pas rejetter quoiqu'elle soit un peu pesante. Elle convient aux endroits dont le caractere est

sérieux, sombre, un peu sauvage. Cette forme n'a sa parfaite beauté que lorsque le berceau est plein & sans lunette. Mais alors elle a l'inconvénient d'exclure le jour de la partie qui doit être la plus lumineuse puisqu'elle nous représente le Ciel. Les berceaux pleins & sans lunettes ont été d'usage dans les Temples antiques & dans les Eglises bâties avant le douzieme siécle. Leur obscurité comparée avec la gaieté surprenante des Eglises qui ont été bâties depuis, & où une Architecture plus legére a introduit vers la voute, le plus grand jour & les plus beaux effets de lumiere, nous rendra ces berceaux désagréables par-tout où les bienséances du sujet n'éxigeroit pas une lumiere sombre ou de vraies ténébres. On pourroit cependant les égayer en perçant à la clef de la voute une ouverture quarrée ou parallelogramme, suivant le plan de l'édifice, & en élevant sur cette ouverture une lanterne à jour, au plat-fond de laquelle on transporteroit la partie du berceau enlevée par cette ouverture. Je pense que cette maniere déclairer les berceaux est préférable aux lunettes que l'on perce dans les reins de la voute, & qui y décri-

vent des courbes irrégulieres. Les voutes à arc de cloître sont sujettes aux mêmes inconvéniens, & on n'a que les mêmes ressources pour y répandre le jour & la clarté.

Les voutes sphériques sont à peu près de même nature. On ne les éclaire bien que par un œil de lanterne dans le milieu. On pourroit dans le plan circulaire d'un dôme trouver une voute en façon de rose gothique. Que l'on dessine sous la clef, une gloire qui darde ses rayons du centre à la circonférence ; que cette gloire soit supportée par plusieurs nervures qui partent de divers points de la circonférence pour se rapprocher & se réunir vers le centre. Que l'entre-deux de ces nervures soit percé à jour ; on aura dans un plan circulaire une voute très-gaie & très-brillante.

Les voutes à arêtes n'ont leur plus bel effet que dans un espace parfaitement quarré où des courbes égales se croisent à angles droits. Dans les parallelogrammes elles réussissent moins bien à cause de l'allongement des courbes & de l'inégalité des angles. Les arêtes de ces voutes ont toujours de la sécheresse & de la dureté, à moins qu'on ne les

adoucisse par des ornemens, tels que seroient des palmes que l'on feroit ramper le long de l'arête, en réunissant leurs tiges avec un ruban dans le point de croisement. Le mieux est d'effacer ces arêtes en y substituant des pendentifs & en les racordant à un tableau rond dans le milieu, comme on l'a pratiqué aux bas côtés de la Chapelle de Versailles.

Les voutes en cul de four, ont l'inconvénient des voutes sphériques. Elles interrompent le jour & introduisent les ténébres dans l'endroit où doit régner la plus grande lumiere. On peut sauver cet inconvénient, ou en perçant à leur clef un demi-œil, ou en les dessinant en demi-rose comme nous l'avons dit des voutes sphériques.

Les voutes à traits irréguliers ne doivent avoir lieu que dans les endroits où la nécessité y oblige. Leur hardiesse & leur bizarrerie ne peuvent faire honneur à l'Architecte, que lorsqu'on voit bien qu'il y a été forcé par la difficulté d'un assujettissement qu'il ne pouvoit éviter.

Les voutes en plate-bande telles que les traverses d'architrave & leur platfonds, font toujours un effet admirable dans les péristiles. Elles ont une

hardiesse, une legéreté, une grace, fort supérieures à tout ce que l'Architecture gothique nous présente de plus étonnant en ce genre. Voilà donc une ressource qui nous met dans le cas de faire évanouir tous les regrets que pourroit donner l'usage aboli des voutes gothiques. Loin de penser qu'on ait perdu au changement, on trouvera qu'on y a beaucoup gagné, si à ces péristiles couverts en plate-bande, on ajoute des diversités & des contrastes dans les grandes voutes. Si on sçait varier leurs formes en mêlangeant les berceaux, les pendentifs, les voutes sphériques, & en enrichissant ce mêlange précieux, d'ornemens que nos Sculpteurs y taillent bien plus correctement & de plus grand goût que tout ce qu'on voit dans les anciennes voutes. C'est ce qu'a pratiqué ingénieusement M. Souflot dans son admirable Eglise de sainte Geneviéve. Ses voutes bien diversifiées, bien contrastées, de forme toujours réguliere & toujours sage, seront de la plus belle invention & feront le plus grand effet.

Pour le trait des voutes dans les grandes Eglises, on peut se borner au plein ceintre, on peut l'élever au-dessus, on
ne

ne doit jamais descendre au-dessous. Le ceintre surbaissé a toujours une pesanteur choquante. Il est d'un bon usage à l'arche d'un pont où l'on ne peut trop adoucir le rampant de la voie, & dans tous les endroits où une pareille nécessité le requiert. Il est insupportable pour la voute d'une Eglise où l'on ne peut trop faire sentir l'effet pyramidal sous la clef. Le ceintre surbaissé ne doit être admis que dans les voutes où l'on veut feindre un plat-fond avec voussures, ou un plat-fonds à impériale. Ces sortes de voutes ont été exécutées & substituées aux planchers dans quelques-unes de nos maisons nouvellement bâties. L'envie d'épargner le bois & de se mettre à l'abri des accidens du feu, en a fait naître l'idée. Cette pratique qu'on ne doit pas négliger & qu'on peut perfectionner, sera d'une grande utilité dans nos Palais & dans tous nos grands édifices, surtout si on vient à bout de rendre ces voutes plus sourdes qu'elles ne sont. Dans les maisons particulieres, on ne les employera jamais, parce que leur creux prend trop d'espace entre les étages, & que l'économie ne permet pas d'y sacrifier ainsi du terrein à pure perte.

L'usage de peindre les voutes paroît bien naturel & bien vrai. Ceux qui le condamnent par la raison qu'on ne doit pas représenter le Ciel à découvert dans un endroit fermé, n'ont pas considéré que le ceintre de la voute étant l'imitation de la courbe que le Ciel décrit sur nos têtes, rien n'est moins contre nature que de rendre cette imitation encore plus sensible par les objets qu'on y représente. Ce n'est donc point par cet endroit que l'usage de peindre les voutes est défectueux. Pourvû qu'on n'y traite que des sujets aëriens, que le Ciel soit l'unique champ du tableau, qu'on n'y voye point comme dans beaucoup d'endroits, des terrasses, des montagnes, des fabriques, des rivieres, des bois, & rien de tout ce qui ne peut jamais être au-dessus de nous, ces peintures n'offenseront jamais la vérité & le naturel.

Le seul accident qui peut en faire rejetter l'usage, c'est la blancheur de la pierre. Le tableau le plus lumineux & le plus vague devient noir & sombre en comparaison de l'éclat de la pierre blanche. Une voute peinte sur un édifice tout blanc ne sert qu'à faire ressor-

tir davantage la blancheur de la partie basse, & cette blancheur qui tranche fortement, rembrunit, efface, tue les couleurs les plus vives du tableau. Cet effet est très-sensible à la Chapelle de Versailles. Les yeux éblouis par la blancheur de la pierre, ne voient dans les peintures de la voute que des ombres & des bruns qu'ils ont peine à démêler. Cette voute où devroit être le plus grand jour & qui est éclairée par un grand nombre de lunettes, paroît sans éclat. C'est sur l'horison le plus serein le Ciel le plus ténébreux. Des oppositions de cette espéce ne peuvent se concilier. L'accord est banni, l'harmonie cesse. On voit la même chose au dôme des Invalides. Jamais on n'a mis tant d'art pour ménager & distribuer les jours. Outre les fenêtres percées dans le tambour du dôme, un second rang de fenêtres éclaire l'entre-deux des calotes. La premiere calote est percée comme une couronne par un œil immense, à travers lequel on apperçoit le sommet de la calote supérieure. Des jours intermédiaires vont répandre la lumiere sur ce second ciel où la Divinité est peinte comme dans un Sanctuaire inaccessible. Rien de plus in-

génieux & de plus grand que cette disposition. Cependant toute cette peinture vue d'en bas est sans effet, elle paroît obscure & noire; c'est que la grande blancheur de la pierre retient en bas tout l'éclat du jour, qui se trouve absorbé dans la partie supérieure par les couleurs du tableau. On remarque le même inconvénient à saint Roch dans la Chapelle de la Vierge & de la Communion. On le retrouvera par-tout où la blancheur des murailles tranchera aussi fortement.

Les choses ne sont pas de même à saint Sulpice à la Chapelle de la Vierge, où les couleurs du marbre sont plus d'accord avec la peinture de la voute. Cette peinture conserve son éclat, & la fraîcheur de son coloris dans un lieu où les murs incrustés de marbre colorés réfléchissant un jour moins vif, en absorbent une partie, & n'en laissent que ce qu'il faut pour que le tableau soit vu avantageusement. Au sallon d'Hercule à Versailles on éprouve le bon effet de cette harmonie. L'or & les marbres colorés conservent l'éclat du plus beau des platfonds, en absorbant l'excès du jour qui le rembruniroit infailliblement, si on ne

voyoit autour de ce sallon que des murailles de pierre blanche. Dans les appartemens meublés, les peintures des plat-fonds réussissent merveilleusement, parce que les couleurs des meubles tempérent la grande vivacité du jour & sont plus d'accord avec les couleurs du tableau.

A saint Roch, on pourroit peindre en marbre de diverses couleurs toute la Chapelle de la Vierge & celle de la Communion. On verroit alors les peintures des voutes acquérir l'éclat qui leur manque, comme un tableau qu'on vient de laver & de rafraîchir. Ce changement que je propose seroit peu dispendieux, & ne troubleroit point l'harmonie de l'Eglise, dont ces deux Chapelles sont des dépendances isolées. Au contraire l'effet de perspective au-dessus du maître Autel deviendroit beaucoup plus frappant.

Les voutes ont une charge qu'il faut sçavoir estimer & alleger. Un Architecte peut aisément calculer le poids des matériaux qu'il y emploie, & déterminer au juste le degré d'épaisseur qu'il doit leur donner, pour que la voute se soutienne avec le moins de charge qu'il est

possible. Une voute d'Eglise qui n'a rien à porter sur son extrados n'exige que la moindre des épaisseurs nécessaires. Nous en connoissons plusieurs dont les voussoirs n'ont que 5 à 6 pouces d'épaisseur. C'est en allégeant ainsi la charge des voutes, que les maîtres en Architecture gothique ont donné la plus grande legéreté à leurs bâtimens. On y voit des voutes immenses supportées par des colonnes qui ont à peine un pied de diamétre. Ces hommes que nous osons dédaigner quelquesfois, connoissoient beaucoup mieux que nous l'art de bâtir très-solidement avec les constructions les plus legéres. Ils sçavoient ce que nous ignorons, le *maximum* de ce que peut porter une colonne relativement à la densité de ses matériaux.

Nos connoissances sont assez certaines sur la force du bois qui porte de bout. Elles le sont bien moins sur la force de la pierre qui porte de même. Nous jugeons de la densité de ces deux matieres par leur pésanteur. Mais nous ignorons à quel point elles différent par la tenacité de leurs parties. C'est pourtant cette tenacité qui doit principalement décider de leur force. Le bois est un

amas de parties longues & fibreuses, fortement liées ensemble. Il résiste peu au ciseau & à la scie. Il fait au marteau une bien plus grande résistance. En frappant sur le bois à grands coups de marteau, on comprime sa surface, on l'écrase; mais on ne vient point à bout de séparer ses parties par éclats. La pierre est tout au contraire. Elle fait beaucoup de résistance au ciseau & à la scie, & elle se divise en éclats au moindre coup de marteau ; c'est qu'elle est composée de petits grains, qui opposent au ciseau & à la scie des angles & de petites surfaces difficiles à refendre, tandis qu'ils cédent & se séparent lorsqu'on vient à ébranler leur assemblage à coups de marteau. Il y a donc moins de tenacité dans la pierre que dans le bois. Donc à densité égale, le bois portant de bout doit avoir plus de force que la pierre dans la même position. Car c'est la tenacité des parties qui fait leur résistance.

Il seroit question de s'assurer par des expériences du dégré de tenacité des parties de la pierre, afin de connoître avec exactitude la charge qu'elle peut porter. Il me semble qu'on pourroit y procéder de la maniere suivante. Prenez un

poids de dix livres que vous éléverez à la hauteur de 100 pieds. Laiffez tomber ce poids, il acquerra une force suffifante dont on s'affurera en multiplant la maffe par le quarré de la viteffe. N'y auroit-il pas moyen de mettre à cette épreuve des maffes de pierre d'une certaine épaiffeur, & de juger de la tenacité de leurs parties par leur féparation en recevant tel degré de poids à tel degré de chûte. Des Phyficiens plus habiles que moi en décideront. Tout fe borne après-tout à inventer le genre d'épreuve. Dès qu'on l'aura déterminé, on pourra fçavoir ce qu'une colonne de tel diamétre eft capable de fupporter; & alors l'Architecte ne marchant plus à tâtons, fera en état d'établir des voutes fûrement fur les conftructions les plus legeres. Combien n'a-t'il pas fallu de temps pour introduire l'ufage des architraves en plate-bande ? Malgré l'exemple des monuments antiques, tous nos petits entrepreneurs décidoient la chofe impoffible. La colonnade du Louvre a fait difparoître cette premiere impoffibilité. On n'a pas été converti. On a craint d'établir une voute fur deux périftiles ainfi conftruits. La Chapelle

de Versailles a détruit cette nouvelle crainte. On n'a pas été converti encore. On a continué l'usage des arcades & des gros pilliers pour supporter une grande voute. Il faut espérer que le succès des nouvelles Eglises de sainte Geneviéve & de la Magdelaine, ne laisseront plus de difficulté. Si on donne la solution du problême que je propose sur la tenacité de la pierre, les plus timides s'enhardiront, & les premiers essais qu'on n'a faits qu'en tremblant, deviendront d'un usage commun & ordinaire.

La poussée de la voute est proportionnée à son épaisseur & à la grandeur de son ceintre. Plus le ceintre est surbaissé, plus la voute a de poussée. Voilà ce que tout le monde sçait. L'inconvénient de cette poussée est une nouvelle raison d'exclure des grandes voutes d'une Eglise le ceintre surbaissé, & de lui préférer le trait au-dessus du plein ceintre. Tout consiste pour la solidité à établir un juste équilibre entre la voute qui pousse & le contrefort qui butte. Ce travail doit-être déguisé & dérobé aux yeux autant qu'il est possible. Il faut construire le bâtiment de maniere que rien ne pa-

roisse pousser ou butter. C'est ce qu'on ne voit point dans les édifices gothiques. Une forêt d'arcsboutans & de contreforts entoure leur enceinte extérieure. Les ornemens recherchés de ces parties ne font point illusion, & leur apparence est celle d'un bâtiment étayé de toutes parts & qui menace ruine. Nous n'avons que trop imité jusqu'à présent ce défaut choquant des Eglises gothiques, il étoit temps qu'un homme de génie nous apprît qu'on peut faire mieux. Les voutes de la nouvelle Eglise de sainte Geneviéve seront parfaitement buttées, mais personne n'appercevra comment elles le sont. Rien à l'extérieur n'annoncera l'effort & la résistance. Le spectateur n'aura point d'observations à faire sur la foiblesse ou la force des arcsboutans. Délivré de toute inquiétude à cet égard, il ne sera occupé que de la beauté de l'ouvrage.

A la colonnade du Louvre, aux deux grandes façades de la place de Louis XV, il y a des parties qui poussent & d'autres qui buttent; mais ce travail est si bien déguisé que toute idée de poussée & de buttée disparoît, qu'on croiroit que le plancher des péristiles a été éta-

bli sans effort & se maintient par lui-même. Les architraves en plate-bande ont certainement plus de poussée que les autres voutes, parce que les joints de leurs claveaux suivent les rayons d'un segment très-surbaissé. Cependant l'Art est venu à bout d'empêcher l'effet de cette poussée sans qu'il y paroisse. A la colonnade du Louvre, aux bâtimens de la nouvelle place, au portail de S. Sulpice, il y a de puissants avant-corps qui les butent. Les monuments antiques avoient encore plus de hardiesse. On y voit de grands bâtimens environnés de péristiles sur leurs quatre faces, sans que rien bute contre la poussée des plate-bandes. Quels obstacles ne peut-on pas surmonter, quels beaux effets ne peut-on pas produire, quand à un ame courageuse pour les inventions on joint un jugement assuré par des études profondes.

La couverture extérieure de l'édifice, est un objet de nécessité que l'on peut faire servir à l'agrément. Il y a différentes manieres de couvrir, en terrasse, avec toît apparent ou non apparent.

Dans les Pays chauds où la pluie est rare, & où l'ardeur du Soleil dissipe

promptement toutes les humidités, on couvre les maisons en terrasse, & outre que cette méthode est sans inconvénient, elle fournit la commodité d'un belvedére, où chacun sans sortir de chez soi, peut aller prendre le frais lorsque le Soleil a disparu. Dans notre climat nous avons moins besoin de cette commodité. La neige, la pluie, le brouillard, les humidités de toute espéce qui nous assiégent les trois quarts de l'année, nous permettent très-difficilement de nous la procurer. Notre meilleur ciment, & nous avons de quoi en faire d'aussi bon qu'en aucun endroit du monde, ne résiste pas à l'effet habituel de l'eau, qui séjourne sur nos terrasses, qui s'insinue malgré qu'on en ait, & qui détruit tout avec le temps. De-là vient que parmi nous les bâtimens couverts en terrasse sont très-rares. Celui de l'Observatoire étoit dans le cas d'exiger une pareille couverture, afin de fournir dans le lieu le plus haut du bâtiment de la facilité pour les observations Astronomiques. On a soutenu la terrasse de ce bâtiment par de bonnes voutes & par de bons murs. On a employé le meilleur ciment pour liaisoner les petits pavés de cette terrasse.

Les précautions paroissoient prises pour une durée éternelle. La pluie à triomphé de tous ces soins. Elle a dissout le ciment, elle a pénétré dans les joints, elle a atteint la voute, elle a ébranlé toute cette forte construction.

Les Chapelles, autour du dôme des Invalides, sont couvertes en terrasse. Mais quel Art n'a-t'il pas fallu pour les préserver du ravage des eaux. Ce sont de petits toîts de pierre, ou de longues dales sont placées en recouvrement comme les ardoises. Dans l'endroit des joints, une bande de pierre en recouvrement, empêche l'eau de s'insinuer. Au faîte, des pierres taillées en maniere de tuile creuse, rejettent l'eau de part & d'autre sans la laisser approcher d'aucun joint. Cette maniere de couvrir est très-ingénieuse, mais elle est très-lourde. Elle ne peut convenir qu'à des bâtimens construits avec une solidité à toute épreuve.

Si nous voulons couvrir quelque bâtiment en terrasse, l'expédient le plus simple, c'est de souder des lames de plomb sur le plancher de la terrasse, avec des dales de pierre par dessus. On peut au lieu du plomb, qui a ses inconvénients en cas d'incendie, disposer des

lames de cuivre ou de tole en recouvrement, & les clouer sur le plancher. On peut encore mettre sous la terrasse un petit toît non apparent de tuiles creuses, élever sur la partie convexe de ces tuiles, de petits murs de brique jusqu'au niveau de la terrasse, & établir les dales de pierre sur ces murs. Si l'eau pénétre à travers les joints de la pierre, elle s'écoulera par les caneaux des tuiles creuses & aura son égout en de-hors du bâtiment.

Les couvertures avec toît apparent ou non apparent, peuvent être construites de deux façons, avec ou sans charpente. Le toît avec charpente est la construction la plus ancienne & la plus ordinaire. Elle a bien des inconvénients. 1°. Elle oblige à une grande dépense, les bois de construction étant devenus rares & fort chers. 2°. Elle charge le bâtiment, 3°. Elle ne met point à l'abri des accidens du feu, 4°. Elle expose à de grands frais de réparation par la mauvaise qualité des bois qui se vermoulent & qui pourissent, 5°. Elle gêne pour la largeur du bâtiment, parce que comme on ne peut avoir les piéces principales de la charpente que d'une certaine

longueur, on eſt aſſujetti parlà à borner l'étendue des piéces que l'on doit couvrir : inconvénient plus fâcheux que tous les autres.

L'invention des toîts briquetés nous eſt connue depuis peu. Elle a pris naiſſance dans des Pays où les bois de conſtruction ſont d'une rareté extrême. La néceſſité a fait imaginer de ſubſtituer à la charpente une voute de briques à tiers point. Sur l'extrados de cette voute on a maçonné des tuiles ou cloué des ardoiſes & le toît s'eſt trouvé fait. Nous avons admis d'abord cette invention, parce que toute ſingularité nous frappe. Elle n'a point eu de vogue parmi nous malgré notre amour pour la nouveauté. Je ne connois dans Paris qu'une maiſon de la rue Bergere, où l'on ait pratiqué un toît ſuivant ce ſiſtême de conſtruction. C'eſt pourtant à Paris, plus qu'ailleurs, qu'on devroit en faire uſage, parce que le bois de charpente y eſt très-cher, qu'il n'y eſt pas toujours employé des meilleurs, qu'à Paris preſque tous les galetas ſont habités, qu'on y eſt par conſéquent plus expoſé qu'ailleurs aux accidens du feu.

Y auroit-il de l'injuſtice à ſoupçon-

ner que les Charpentiers, secrettement protégés par les Entrepreneurs, ont fait rejetter cette invention ? Du moins est-il certain qu'on n'a eu à lui opposer que la force de l'habitude. Car il est bon d'observer que dans les Arts frivoles nous saisissons toutes les nouveautés avec une espéce de fureur, témoin cette puérilité, qui n'est pas encore tout-à-fait passée de mode, d'ornemens prétendus à la gréque, de boëtes à la gréque, de gallons à la gréque, de coëffures à la gréque, &c. &c. Quoiqu'il n'y ait rien de moins grec & de plus déraisonnable que tout cela. Dans les Arts utiles au contraire les nouveautés ont une peine infinie à trouver crédit parmi nous. Elles échouent presque toujours contre nos préjugés aveugles & opiniâtres. Il faut pour les introduire braver la clameur populaire, s'exposer même courageusement aux traits caustiques d'une foule de mauvais plaisants : témoin ce qui vient de se passer au sujet de la nouvelle Eglise de sainte Geneviéve. C'est un sistême de construction dont on n'avoit point encore vu d'exemple. Cette nouveauté précieuse a excité contre l'Architecte une rumeur générale. On a dit

que son ouvrage étoit manqué, qu'il n'y avoit pas le sens commun, que c'étoit une chose affreuse, &c. &c. M. Souflot a eu la sagesse de laisser un libre cours à ce torrent de mauvaises critiques, parce qu'il est bien sûr que l'effet de son Eglise achevée l'en vengera pleinement.

Les vrais Artistes ne doivent point s'arrêter à ces vaines opinions d'un public qui juge sans connoissance & qui décide au hasard. Je leur conseille de bien peser les avantages des toîts sans charpente. Ce sistême de construction peut avoir des inconvénients. Il faut les aprécier de bonne foi, tâcher d'y trouver des remédes, afin de ne pas se priver de la commodité inestimable de couvrir sans embarras les lieux les plus vastes, de diminuer la charge & la dépense des combles, & de les mettre en état de résister à tous les assauts du feu.

Nous employons pour couverture le plomb, l'ardoise & la tuile. Le plomb charge & coûte beaucoup, le passage de la grande chaleur au grand froid le fait gerser, le feu le fait fondre. Ces inconvénients sont très-grands. La tuile est

plus legére & coûte moins, elle ne s'altére ni par la chaleur ni par le froid, c'eſt une très-bonne couverture, mais l'apparence en eſt peu agréable, & elle ſe prête difficilement aux différentes formes des combles. L'ardoiſe eſt plus legére encore, elle coûte un peu davantage, on l'employe aiſément à toute ſorte de combles, & elle en rend la couverture très-agréable par ſa couleur & ſon luiſant. L'ardoiſe ſeroit préférable à tout ſi elle n'étoit pas caſſante, & ſi on pouvoit l'aſſujettir aſſez pour qu'elle ne fût jamais dérangée & enlevée par la violence des vents. Ne pourroit-on pas ſubſtituer au plomb, aux tuiles & aux ardoiſes, des feuilles de cuivre ou de tole bien minces, que l'on cloueroit exactement ſur le comble, & que l'on imprimeroit d'une couleur à huile comme on imprime le fer des appuis de fenêtres ? Cette conſtruction de couverture n'auroit-elle pas moins d'inconvénient, autant d'agrément & de commodité que toute autre ? Il y a des Pays où l'on voit des combles couverts en entier de feuilles de fer-blanc, ſoudées les unes aux autres. L'éclat de cette couverture n'eſt

point d'accord avec les matériaux de l'édifice ; il éblouit lorsque le Soleil y darde ses rayons ; il se soutient quelque-temps ; mais bien-tôt l'humidité rouille ce fer & lui donne une apparence hideuse. J'ai vû des couvertures de tuiles vernissées de différentes couleurs & disposées en compartiments, dont les faîtes & les aretiers étoient recouverts de feuilles de fer-blanc, & cet ensemble faisoit un effet très-agréable. Dans les premiers siécles on a vu beaucoup d'Eglises couvertes de lames de cuivre doré. L'ancienne Basilique de S. Pierre du Vatican étoit couverte de cette façon, ainsi que l'ancienne Eglise de S. Vincent lès Paris, aujourd'hui saint Germain des Prez, que l'on nommoit pour cela saint Vincent le doré. Il est surprenant que dans ces siécles de barbarie on employât des couvertures si riches, tandis que dans nos jours de magnificence nous n'avons eu que les combles du dôme des Invalides & de la Chapelle de Versailles où l'on ait vu quelques parties de plomb doré.

Les formes des couvertures sont de deux genres. Le premier est celui où le

toît n'est pas apparent, nous le nommons couverture à l'Italienne. On l'a pratiqué au Louvre, aux deux nouvelles façades de la place de Louis XV, au Château de Versailles du côté des jardins, au Palais Bourbon & dans beaucoup d'autres endroits. Ce genre est bon & fait de l'effet. Mais il a l'inconvénient que nous avons remarqué plus haut, de ne présenter qu'une seule masse en élévation, d'écarter toutes les oppositions & tous les contrastes, & de tout réduire à l'uniformité.

Le second genre suppose le toît apparent. Ici la forme peut varier à l'infini. La plus ordinaire aujourd'hui est le toît à la mansarde qui convient à toute sorte de bâtimens, & qui est préférable aux toîts anciens à deux simples égouts, ne fut-ce que par la diversité qui résulte du brisis, & parce qu'un toît conformé de la sorte, n'est ni trop aigu ni trop applati. On commence à ne plus faire d'usage des grands combles. Cependant il est certain qu'ils donnoient à nos Palais une apparence très-majestueuse; & il est fort à desirer que la pratique ne s'en perde pas. Ces grands combles convien-

nent à tous les pavillons en avant-corps. Ils doivent en suivre le plan par leur base, ils peuvent en contraster la forme dans leur élévation. On ne peut rien prescrire sur les différentes formes de ces combles. C'est au génie de l'Architecte de les bien inventer & de les bien approprier au sujet. Les combles couronnent l'édifice très-noblement. Plus il y a de contraste & d'opposition dans leurs formes, plus l'effet en est sensible & frappant. Le Palais des tuileries est un bon garant de cette vérité. L'effet des combles est si certain, que de deux bâtimens également décorés celui qui n'aura qu'un toît à la mansarde paroîtra une maison ordinaire, celui au contraire dont le toît sera diversifié par des combles de hauteur & de forme différente, aura l'air d'un vrai Palais.

Pour les Eglises, le genre de toît non apparent est le meilleur, relativement à la nef, à la croisée, au chœur & aux bas côtés. Il n'y a que le dôme qui doive être marqué par un comble. Le dôme, à l'extérieur, doit paroître comme une vaste tour plantée au milieu de tout le reste comme sur un large embasement.

Cette tour doit être couverte par un comble en forme de calote & il faut que la courbe que la calote décrit soit un peu elliptique sans l'être trop. Une calote en plein ceintre paroît écrasée, parce qu'étant vue de bas en haut, le rayon visuel se termine aux deux tiers de sa courbure, passe au-delà en tangente, & tout ce qui est au-dessus n'est point apperçu. Il n'y a donc qu'une coupe elliptique qui puisse donner à la forme de la calote une élévation suffisante au coup d'œil. Cette coupe elliptique peut être déterminée en tirant deux tangentes de part & d'autre sur le cercle à la hauteur de 60 degrés, & en prolongeant la courbe elliptiquement sous l'angle que les deux tangentes forment à leur point d'intersection. La calote du Val-de-Grace peut servir de modéle. Elle est d'une très-belle coupe, & complette d'une façon très-mâle l'effet pyramidal de ce dôme, dont la masse entiere a la forme & l'élancement le plus majestueux. La calote du dôme des Invalides n'est pas à beaucoup près d'une coupe si parfaite, sa courbe décrit une ellipse trop allongée.

Dans quelques monuments antiques, comme au Pantheon, on voit de grandes marches circulaires qui s'élévent jusques au tiers de la hauteur de la calote. C'est un grand défaut. Ces marches alourdissent la calote & la font paroître plus écrasée. D'ailleurs à quoi servent-elles ? Est-ce pour aider les couvreurs à monter ? Il faudroit que les marches fussent continuées jusques au sommet ; & quelle forme plus désagréable, quel objet plus à contresens, qu'un perron circulaire autour de la calote d'un dôme ? Que diroit-on d'un Architecte qui au lieu d'un toît, mettroit sur une maison deux rampes d'escalier ? Que doit-on dire de celui qui met cet escalier au-dessus d'un dôme.

Les anciens avoient imaginé de laisser au sommet de la calote un œil tout ouvert. Les modernes ont observé qu'il étoit incommode de laisser entrer la pluie & la neige par ce trou. Ils ont imaginé de le recouvrir par une lanterne qu'ils ont ornée en dehors & qui a produit l'amortissement le plus avantageux. Ces lanternes doivent avoir en élévation sur leur diamétre la même propor-

tion que le dôme a sur le sien. Il faut éviter seulement d'y construire un tambour de colonnes, comme on l'a pratiqué à saint Pierre de Rome. Des colonnes ne doivent jamais porter sur un fondement auſſi foible que celui d'une calote, qui n'eſt après tout qu'une sorte de comble & un véritable toît. La conſtruction de ces sortes de lanternes doit avoir toute la legereté que leur poſition exige. Celle du Val-de-Grace, ſi on peut la mettre au nombre des vraies lanternes, n'a aucune proportion avec la maſſe du dôme; & elle eſt d'ailleurs de la forme la plus défectueuſe. Celle du dôme des Invalides eſt imitée d'après les lanternes que l'on voit à la cime de quelques clochers gothiques. Elle approche un peu davantage de la vraie proportion. Mais ſes colonnes soutenues en l'air & ſa longue pyramide sont d'un très-mauvais goût.

Après avoir fait mes obſervations sur toutes les parties des bâtimens, que n'aurois-je pas à dire encore sur leur arrangement & leur aſſemblage dans le plan d'une Ville. Quiconque ſçait bien deſſiner un parc, tracera sans peine le plan
en

en conformité duquel une Ville doit être bâtie relativement à son étendue & à sa situation. Il faut des places, des carrefours, des rues. Il faut de la régularité & de la bizarrerie, des rapports & des oppositions, des accidens qui varient le tableau, un grand ordre dans les détails, de la confusion, du fracas, du tumulte dans l'ensemble.

Le plan de Paris a été fait au hasard & sans dessein, aussi est-il défectueux dans tous les points. C'est une grande forêt pleine de routes & de sentiers, tracés sans méthode & contradictoirement à toutes les vues de commodité & d'arrangement. On y est exposé à une multitude d'embarras que l'affluence des voitures & l'insolence des cochers rendent de jour en jour plus périlleuse. Il faudroit aligner & élargir presque toutes les rues. Il faudroit les prolonger toutes autant qu'elles peuvent l'être pour éviter les tournans trop fréquens. Il faudroit percer de nouvelles rues dans tous les massifs de maisons qui ont plus de cent toises de longueur. Dans tous les endroits où les rues se croisent, il faudroit couper les angles. A tous les carrefours il faudroit des places. Il faudroit

de larges quais sur tous les bords de la riviere. Il faudroit démolir toutes les maisons qui sont sur les ponts. Il faudroit avoir le courage & la volonté de bien faire, consacrer annuellement des fonds à cette grande réparation, & soumettre l'entreprise à une autorité fixe, qu'on désespérât de corrompre & qui fît triompher le bien général de toutes les considérations particulieres. Il seroit de la gloire de nos Rois & de la dignité de la Nation, de faire tout concourir, des à présent, au dessein de rendre notre Capitale aussi supérieure à toutes les autres par la perfection de son plan, qu'elle l'est déja par la beauté de ses principaux édifices, par l'immensité de son enceinte, par l'avantage qu'elle a d'être le centre & l'école de tous les beaux Arts.

F I N.

TABLE
DES MATIERES.

A

Alcoves des Palais. *Page* 111
Angle visuel est à consulter en Architecture pour déterminer le rapport des grandeurs, 12
Appartement, maniere de le distribuer, 215
Arcades ne peuvent avoir lieu dans les plans circulaires, 107
Architecture gothique, préférable à bien des égards à l'Architecture antique, 116
Arcsboutans des Eglises, leur mauvais effet, 298
Arcs de triomphe, genre de monument très-avantageux,
Art des plans, ce qu'il renferme, 152
Autels anciens, leurs défauts, 130, 140
Autels mal placés aux deux côtés de la porte du cœur, 142
Architrave nouvelle, 277
Architraves, leurs dimensions, 51

B

Baldaquin de l'Eglife des Chartreux à Lyon, *Page* 188
Baluftrades, où elles font à éviter, 38
Bandeaux des portes & des fenêtres, 60 & *fuiv.*
Bafe nouvelle, 273
Bafes, leurs proportions, 45 & *fuiv.*
Berceau, voutes en berceau, leurs avantages & défavantages, 285
Brunellefchi Architecte Florentin, reftaurateur de l'Architecture antique, 78

C

Cariatides de la Statue de Louis XV, 76
Caroffes, combien leur ufage s'oppofe aux ordonnances d'Architecture, 92
Chaires dans les Eglifes, difficulté de les bien placer, 123
Chapelles de Saint Roch, 142
Chapelle des morts dans l'Eglife de Ste Marguerite, 114
Chapiteaux, leurs diverfions & porportions, 47 & *fuiv.*
Chapiteau nouveau, 276
Chœur de faint Germain l'Auxerrois, 56
Chœurs des Eglifes difficiles à concilier avec l'ordonnance, 119
Cimetieres, leurs inconvéniens dans les Villes, 174
Colléges de Paris mal dans un feul quartier, 167
Colonnade du Palais Royal, 97
Colonnade de S. Pierre de Rome, 104

DES MATIERES. 317

Colonne, sa proportion déterminée par son
 Diamétre, 29
Colonne collossale, il n'en est point, 30
Colonne de l'Hôtel de Soissons, 196
Colonnes, leurs proportions, 43
Colonnes doivent toujours être rondes, 254
Colonnes solitaires, genre de monument qu'on
 ne doit pas négliger, 232
Colonnes gothiques défectueuses, 255
 Torses aussi, 16
Colonnes d'un genre nouveau, 279
Combles briquetés, 303
 En mansarde, 308
 Grands combles, 16
 Des dômes, 309
Corniche d'un genre nouveau, 279
Corniches, leurs dimensions, 53
Cours des Palais & des maisons particulieres, 198
Couvertures des Bâtimens, leurs différentes
 formes, 299
 En terrasse, 300
 Avec toit apparent ou non apparent, 302
Création d'un ordre nouveau, avantageuse à
 la gloire de la nation, 274
 Et à la gloire des Artistes, 281

D

Décadence de l'Architecture, 261
Décorations faites de mauvais goût à Notre-
 Dame, à S. Méderic & dans d'autres Eglises, 134
 Proposées pour l'Eglise d'Amiens, 139
Défauts de proportions dans la plûpart des
 bâtimens, 20

Dimensions, il y en a trois en Architecture, 11
 De hauteur plus difficile à régler que les autres, 13
 Des piéces d'appartement, 14
Diminution d'un étage à l'autre, 42
Direction perpendiculaire ou *portement* de fond, combien il est nécessaire de la faire ressentir, 88
Dômes, des Invalides, du Val-de-Grace & de sainte Geneviéve, 26 & 309

E

Eglise de saint Pierre de Rome, défectueuse dans ses proportions, 55
Eglise nouvelle de sainte Geneviéve, ses grandes beautés & ses petits défauts, 23, 36, 119, 160, 180 & *suiv.*
Eglise nouvelle de la Magdelaine, sa belle position, 160
 Son plan, 185
Eglises, l'Art de varier leurs formes, 108 & *suiv.*
 Leur position d'Occident en Orient très-avantageuse, 157
Eglises gothiques, leurs beautés, 129
Eglises de Paris mal situées la plûpart, 154
 De Notre-Dame & de saint Méderic, mal décorées, 132
 De S. Germain l'Auxerrois bien décorée, *Ibid.*
 De S. Eustache, singularité de son Architecture, 150
 Beauté de ses voutes, 283

DES MATIERES. 319

Entablement d'un genre nouveau, p. 277
Entablement, leurs proportions, 44
 Ne peuvent être entiers que sous le toit, 81
 Faux entablement dont on pourroit faire usage, 82
 Entablemens postiches, 89
Entablemens ne peuvent avoir lieu dans les parties rempantes, 112
 Leur mauvais effet dans l'intérieur des Eglises, 115
Entrée, où elle doit être, 199
 Incommodité de différentes entrées de Palais, 205
Escalier nouveau du Palais-Royal, 204
Escaliers, leurs constructions & proportions, 206
Etages, l'Architecture à plusieurs étages est nécessaire quelquefois, 32
 Les bâtimens qui en sont susceptibles, 36, 40

· F

Façades avec ordre d'Architecture ou sans ordre d'Architecture, 34
Façades de la place de Louis XV, 35
Fenêtres défectueuses, 41
 Leurs dimensions vraies, 57
Fontaines publiques, maniere de les décorer, 231
Force de la pierre qui porte de bout, nécessité & maniere de la calculer, 294
Formes bizarres, on doit les éviter, 213
Formes des bâtimens doivent être variées, 179

Formes des bases & des chapiteaux, c'est en
　les variant qu'on diversifie les ordres, 257
Frises, leurs dimensions, 54
Frises d'un genre nouveau, 278
Frontons gothiques défectueux, 263

G

Galeries des hommes Illustres à construire
　en différents endroits, 233
Giron des marches, sa largeur, 205
　　On doit y éviter le poli du marbre, 210
　　Il ne doit jamais être incliné, 211
Grecs, leur habilité dans la composition de
　leurs ordres, 258
　　Leur génie n'a pas eu assez de fécondité, 261

H

Halle de l'Hôtel de Soissons, morceau
　bien fait, 196
Halles, leurs formes, Ibid.
Hauteur nécessaire dans l'intérieur des appar-
　temens, 16
Hôpitaux, où ils doivent être placés, 170
　　Leur plan, 194
Hôtels-de-Villes, sistême de leur construction, 193
Humidité à éviter dans les appartemens, 220

I

Inconvenients des petites parties, 35, 48, 87
Inégalité des masses & des surfaces nécessaire
　en Architecture, 28

DES MATIERES. 321

Isle de saint Louis, Palais de nos Rois qu'on projettoit d'y construire, *page* 163
Jubé dans les anciennes Eglises, piéce très-incommode, 130, 140

L

Lanternes des dômes, comment elles doivent être, 311
Louvre, sa belle façade du côté de S. Germain l'Auxerrois, 23, 39
 Les défauts des façades dans l'intérieur, 87
 Soubassement vicieux sous la colonnade, 93
Luxembourg, Palais, avantages & défauts de sa position, 162

M

Maison à la porte du temple, 85
Maisons particulieres, leur distribution, 174, 218
Maisons de campagne, 16
Marches d'escalier, leurs proportions, 206
Massifs d'Architecture, leur usage bon & commode, 101
Massifs des Eglises gothiques, on doit y avoir égard dans la décoration, 130
Matériaux des couvertures, 305
Mausolées doivent être hors des Eglises, 238
 Le droit d'en ériger ne doit pas appartenir à tout le monde, 239
 Description des différents mausolées, 240
Membres d'entablement, comment ils doivent être combinés, 85
Moulures leurs différentes espéces, 265

Moyens de se garentir du froid & de la fumée, 221

O

OBSERVATOIRE, sa terrasse, 300
Optique, ses effets en Architecture, 12, 54
Ordre nouveau, il est possible, 251
Ordre romain, 271
Ordre françois traité sous Louis XIV, 272
Ordres Grecs, leur invention est la seule qui ait été faite en Architecture, 77
 Leur renaissance, 78
 Ils n'ont leur vraie beauté que dans les dehors, 80
 Inventés dans les climats chauds, ils ont des inconvéniens partout ailleurs, 90
 Leurs difficultés dans les plans non rectangles & curvilignes, 101
 Ils réussissent difficilement dans l'intérieur des appartemens, 110
Orgues dans les Eglises, leur position est embarrassante, 123
Ornemens, ils doivent toujours être adaptés au sistême d'Architecture, 129

P

PALAIS, des Tuilleries, du Louvre, du Luxembourg & Royal, leurs beautés & leurs défauts, changemens à y faire, 23, 37, 56, 149, 150, 159, 204.
Paliers ou repos, nécessaires dans les escaliers, 209
Percés des Eglises gothiques, leur bel effet, 130
Piédestaux, leurs dimensions, 71

DES MATIERES

Place de Louis XV, ſes beautés & ſes défauts, *pages* 35, 63, 68, 91, 94, 172.
Places, leur néceſſité, 168
 Des Victoires, la plus belle, 169
 Royale & de Vendôme, changemens à y faire, *Ibid.*
 De Greve, moyens de l'embellir, 170
Places nouvelles à conſtruire, 171
 Leurs plans doivent être variés, 195
 On ne peut en conſtruire toujours pour ériger un monument, 227
Platebandes, voutes, & leur bel effet, 288, 296
Plans, l'art de les bien tracer, 152
Portail de ſaint Gervais, de ſaint Sulpice, de ſaint Euſtache, de ſainte Geneviéve, 23, 37, 56, 149. 150
Portes, leurs dimenſions, 57
Projet pour le Sanctuaire de la Juſtice, 165
Projet d'une maiſon Royale ſur le plateau d'Atis & Juviſi, 177
Projets de décoration pour l'Egliſe d'Amiens, 139
Proportions, leur néceſſité, 1
 Ignorées des Architectes, 2
 Leur définition & leurs corections, 5
 Diviſées en deux claſſes, 10
Proportions des piéces d'appartement, 14
 Des ſalles & galeries, 16
 Des nefs, des Egliſes & des grandes galeries des Palais, 18
 Des piéces de dégagement & de commodité, *Ibid.*
 Des portails d'Egliſe, des dômes, des pavillons, des tours, 22

R

Rapport des grandeurs, page 5
 Justesse du rapport, Ibid.
 Sensibilité du rapport, 6
 Proximité du rapport, 8
 Rapport d'égalité, 9
 Arithmétique & Géométrique, 11
Ronds-points des Eglises gothiques préférables à ceux des Eglises modernes, 57
Rond-point de la Chapelle de Versailles, 104
Rues à percer, à élargir & à aligner, 156, 166

S

Scala Regia du Vatican, 112
Sistême d'Architecture proposé pour l'intérieur des Eglises, 117
Sistêmes d'Architecture incompatibles, 149
Stales incommodes dans les Eglises, 119
 Maniere de les placer, Ibid.
Statues, leurs proportions, 69
 Maniere de les placer, Ibid.
Soubassement vicieux par trop de hauteur, 34, 39, 93

T

Trait des voutes, 288
Traverses d'Architrave, maniere de les distribuer, 106
Tribunes dans les Eglises, 122
Trigliphes, leurs dimensions, 51
Tuileries, (Palais des) ses beautés & ses défauts, changemens a y faire, 26, 88, 161, 189, 217.

V

Versailles, (Château de) changemens a y faire, 191, 203, 215.
Villes, maniere d'en deffiner les plans, 312
Voutes, beauté des voutes gothiques, 283
 Maniere d'en varier les formes, 284
Voutes peintes, leurs avantages & inconvéniens, 290
Voutes, leur charge, 293
 Leur pouffée, 224

Fin de la Table des Matieres.

FAUTES A CORRIGER.

Pages.	lignes.	
2,	29,	de tenter celles ; *lisez*, de toutes celles.
35,	23,	portail de Ste Geneviéve ; *lisez*, de S. Gervais.
38,	25,	on pourroit même mettre ; *lisez*, on pourroit mettre.
90,	24,	architraves des arcades ; *lisez*, archivoltes.
90,	20,	architectorique ; *lisez*, architectonique.
112,	19,	un détranché ; *lisez*, un dé tranché.
138,	20,	lampadoires ; *lisez*, lampadaires.
146,	26,	ne feroient pas ; *lisez*, ne feroit pas.
148,	3,	de la gloire ; *lisez*, de sa gloire.
218,	29,	& l'arranger ; *lisez*, & s'arranger.
239,	4,	parler ; *lisez*, penser.
241,	16,	& dont la masse ; *lisez*, dont la masse.
275,	11,	d'une scatie ; *lisez*, d'une scotie.
276,	25,	de refond ; *lisez*, de refend.

www.ingramcontent.com/pod-product-compliance
Lightning Source LLC
Chambersburg PA
CBHW071619220526
45469CB00002B/398